KB077246

도전! 캐릭터개발!

다양한 개발사례를 통한 캐릭터디자인 기초실습

도전! 캐릭터개발!
다양한 개발사례를 통한 캐릭터디자인 기초실습

발 행 | 2022년 07월 06일
저 자 | 이 정희
펴낸이 | 한 건희
펴낸곳 | 주식회사 부크크
출판사등록 | 2014.07.15.(제2014-16호)
주 소 | 서울특별시 금천구 가산디지털1로 119 SK트윈타워 A동 305호
전 화 | 1670-8316
이메일 | info@bookk.co.kr

ISBN | 979-11-372-8827-0

도전! 캐릭터개발!

다양한 개발사례를 통한 캐릭터디자인 기초실습

이 정희 지음

차 례

머리말

머리말

1. 기초 드로잉 표현부터 캐릭터 구체화까지 단계적인 과정을 익힌다.
2. 캐릭터디자인 표현방법을 배운다.
3. 자료수집, 기획, 컨셉설정, 설문조사 등의 실무 프로세스를 익힌다.
4. 스스로 캐릭터를 개발하는데 자신감과 흥미를 유도한다.

한국콘텐츠진흥원과 캐릭터산업계에 따르면 K캐릭터 강세가 갈수록 확산하고 있다. '콘텐츠산업 결산 및 전망'을 통해 잠정 추계한 2018년 캐릭터산업의 총 매출은 12조 원을 돌파했다. 카카오프렌즈와 뽀롱뽀롱 뽀로로를 선두로 하는 K캐릭터 위상 속에서 우리는 좀 더 캐릭터개발의 방법론에 대해 고민해야 할 것이다.

만화나 일러스트를 그리고 있으면 독창적인 작품을 만들고 싶다고 생각한 적이 한 번쯤은 있을 것이다. 실제로 독창적인 작품을 어떻게 만들면 좋을까? 어떤 캐릭터를 어떻게 그리면 좋을까? 에 대해 고민하는 경우도 있을 것이다. 이 책에서는 다양한 창작 캐릭터를 사례로 그 제작 과정을 소개하고자 한다.

본인의 저서인 <창의적인 아이디어 발상법의 유형에 따른 캐릭터디자인 개발 방법론>의 이론을 토대로 대학에서 작업한 결과물들을 정리하였다. 기초 드로잉과 아이디어 발상훈련을 통해 체계적인 발상 방법을 배우고 시장조사, 컨셉 및 방향 설정과 기획, 다양한 어플리케이션 제작 등 실무 개발 프로세스를 학습하여 생명력 있는 캐릭터를 개발하고자 한다.

기존 캐릭터기획자와 캐릭터디자이너에게 시장을 이해하고 어떤 방법으로 접근해야 하는지에 대한 방법을 제시하고, 캐릭터디자인 제작에 입문하는 개발자와 디자이너, 혹은 이미 프로젝트에 참여해 본 경험이 있는 이들에게 캐릭터디자인의 기획환경과 디자인에 대한 설명을 통해 보다 쉽고 명료하게 업무를 진행할 수 있도록 진행하였다.

이 책이 가장 효과적으로 다가올 처음 캐릭터개발을 꿈꾸는 학생들과 개인 캐릭터기획자나 소규모 프로젝트 구성원들에게 캐릭터 사업을 운영하는 데 있

어서 꼭 필요한 프로세스를 훈련할 기회를 제공하여, 기획자와 디자이너에게 요구되는 기획 마인드를 키우는데 효과적인 학습서로 활용될 수 있도록 초점을 맞추었다. 다양한 분야의 캐릭터개발 사례를 기반으로 개발 방법론을 제시하여 캐릭터개발의 실무 지침서로서 많은 이들에게 도움이 되길 희망한다.

마지막으로 한 권의 책으로 나올 수 있도록 도움을 준 학생들께 감사드리며 원하는 목표를 한걸음 한걸음 이루시길 응원하며 기도합니다. 저도 보다 좋은 정보를 담을 수 있도록 더욱 노력하겠습니다. 감사합니다.

이정희 드림

캐릭터 개발, 어떻게 만들어야 할지 막막하셨죠?

7주 학습 과정을 따라 날마다 학습 목표를 세우고 달성해 보세요

　　캐릭터를 개발하는 노하우를 빠르게 배울 수 있는 7주 학습 과정을 소개합니다. 저자의 캐릭터 실무 경력에서 뽑아낸 실용적인 프로세스입니다. 다음 순서대로 7주만 투자해 보세요! 그리고 많은 개발사례 등을 보시며 이해도를 높이세요. 캐릭터를 개발하여 활용하는 자신을 발견할 수 있을 거예요!

날짜	학습목표	범위
1주차 ___월 ___일	▪ 캐릭터콘텐츠 기초이론 이해하기 (캐릭터 개념 및 특징, 분류 및 성공요소 이해하기)	I , II장 9-6
2주차 ___월 ___일	▪ 캐릭터 컨셉 기획하기 (마인드맵 활용, 포지셔닝, 시장공략방법, 디자인 컨셉)	II장 19-35
3주차 ___월 ___일	▪ 표현기법 연구하기 (표현기법과 작품 검색, 작가의 캐릭터 표현방법 연구) ▪ 디자인 모티브 제안하기	III장 37-40
4주차 ___월 ___일	▪ 캐릭터 기본형 스케치 및 수정하기 ▪ 그래픽 시안 기본형 6종 이상 디자인하기	III장 41-44
5주차 ___월 ___일	▪ 시안 디자인에 대한 소비자 설문조사 후 의견반영 방법 이해하기(선호이유와 비선호 이유) ▪ 온, 오프라인 설문조사, 기본형 수정하기, 형태적 특징 정리하기	IV장 45-47
6주차 ___월 ___일	▪ 다양한 캐릭터 매뉴얼 자료를 통해 캐릭터 매뉴얼 내용 이해하기 ▪ 스토리 구체화하기 ▪ 캐릭터 기본 동작, 응용 동작 작업하기	IV장 48-50
7주차 ___월 ___일	▪ 엠블렘, 캐릭터 로고, 배경, 기타 모티브, 패턴, 제품적용 사례 등 디자인하기 ▪ 매뉴얼 북 제작하기 ▪ 성공요인 창출하기	IV장 48-50

전체 캐릭터 개발 과정은 다음과 같습니다.

1. 캐릭터디자인 기초이론 이해하기: 캐릭터에 대한 개념, 특징, 역사, 성공요소 등을 이해하기

2. 캐릭터 기획하기: 시장과 사용자 분석, 트렌드 분석하기

- 주제에 대한 뉴스검색, 해당 분야 전문가들의 연구자료 검색하기

- 시장 동향 분석(과거, 현재, 미래)하기

- 기존에 개발된 캐릭터 특징 분석하기

- 시장조사는 국내외 모두, 유사분야, 유사 스토리, 유사형태 등 다양하게 조사하기

3. 컨셉 도출하기: 마인드맵, 포지셔닝, 시장공략방법, 키워드 도출하기, 컨셉 정하기

4. 표현방법 연구와 디자인 모티브 제안하기

5. 캐릭터 기본형 스케치하기

6. 그래픽 시안 작업하기

7. 설문 조사하기

8. 설문조사 결과를 바탕으로 기본형 수정 보안하기

9. 캐릭터 디자인하기: 기본 동작, 응용 동작, 로고, 엠블럼, 배경, 기타 모티브, 패턴, 캐릭터 제품 적용사례 제작하기

10. 캐릭터 매뉴얼 북 제작하기

11. 추후 매뉴얼 관리 및 유지 보수하기

I

캐릭터디자인 기초이론 이해하기

1. 캐릭터의 개념

2. 캐릭터의 특징

3. 캐릭터산업의 분류 및 성공요소

캐릭터의 개념 및 캐릭터를 개발하기 전에 꼭 알아 둬야 할 이론들을 설명합니다. 왕초보라도 기본 개념을 이해하면 자신감이 생길거예요. 그럼 시작해 볼까요?

Ⅰ. 캐릭터디자인 기초이론 이해하기

1. 캐릭터의 개념

캐릭터의 어원은 그리스어 Kharakter의 '새겨진 것'과 Kharassein의 '조각하다'라는 의미에서 유래하는 것으로서 이 용어를 최초로 사용한 것은 그리스의 철학자 테오프라스투스이다. 그는 <Characters>에서 이 말을 사용하였다.1) 사전적 의미로는 성격·인격, 특성·특질, 작품에 등장하는 인물, 연극 중의 등장인물 또는 역할2)을 의미한다.

캐릭터의 사전적 의미는 일정한 기업이나 상품의 판촉활동과 광고에 있어서 특정 대상을 연상시킬 수 있도록 반복해서 사용되는 인물이나 동물의 일러스트레이션을 말한다. 광고에서는 유명한 스타의 사진 등을 계약하여 계속 사용할 때도 있는데 그것도 캐릭터의 영역에 포함된다. 캐릭터를 능숙하게 사용하면 광고에 대한 친근감을 깊게 하고 일관성이 느껴지며, 나아가서는 상품의 차별화를 추진할 수 있어 캐릭터는 개성이 뚜렷한 광고라는 의미로도 사용된다.3)

콘텐츠진흥원에서는 캐릭터는 특정한 관념이나 심상을 전달할 목적으로 의인화나 우화적인 방법을 통해 시각적으로 형상화되고 고유의 성격 또는 개성이 부여된 가상의 사회적 행위주체이다.4) 라고 정의하고 있다.

Mendenhall John(1990)은 캐릭터는 어떤 대상물의 보편적 속성에 강한 개성을 불어 넣어 특징적인 속성을 지닌 새로운 개체로 표현된 것을 말한다고 주장한다.5) 브랜드 관점에서 본 미국의 Keller(1998)는 캐릭터는 인간이나 실제 삶의 특성을 가지고 있는 특정한 형태의 브랜드 상징을 의미한다.6)

캐릭터의 개념을 포괄적으로 볼 때 공통적으로 적용되는 개념으로는 '외형 또는 형상', '이미지', '개성 또는 성격', '상징성', '가치', '의인화', '우화화' 등을 들 수 있다.

- '외형, 형상'은 유형적인 구성을 의미하는 것으로 실제 상품화 등을 고려해 볼 때 가장 선행되어야 하는 관념이다.
- '이미지'는 외형이나 형상과 유사한 개념이지만 단순한 유형성에 더해 특정한 느낌, 즉 심상을 반영하고 있다는 것이 다르다.
- '개성, 성격'은 캐릭터가 가지는 본질적인 면의 하나로, 단순화 도안과 구별되는 기준이 된다. 캐릭터 자체가 하나의 성격체를 의미하는 것이고 개

성과 성격의 반영은 필수적인 요소이다.

- '상징성'은 캐릭터가 가지는 의미를 뜻한다.

- '가치'는 상징성에 부여된 값이라 할 수 있다.

- '의인화'는 실제적인 인간의 삶을 대변하고 사람의 특성을 반영한다는 측면에서 거론되는 것이며, 단순한 마크와도 구별되는 차이이다.

- '우화적'은 표현의 방법으로 사실적인 표현에 교훈적이고 풍자적인 내용을 더해 여타 기교가 첨가됨을 의미한다고 해석할 수 있다.

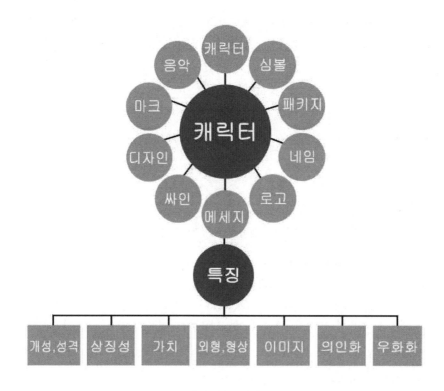

캐릭터의 개념

캐릭터에 대한 정의는 인간이나 실제 삶의 특성을 가지고 있는 특정한 형태의 브랜드 상징을 제작, 제조, 판매, 서비스업까지 모든 관련 분야를 지칭하고자 한다. 또한 캐릭터디자인에 대한 의미는 과거 현재 미래에 상행위의 대상인 모든 캐릭터상품의 디자인을 의미한다.

2. 캐릭터의 특징

모든 브랜드는 다양한 형식의 연상을 통해 제품에 대한 차별화된 이미지를 만들어냄으로써 기업의 이윤을 창출한다.7) 캐릭터는 구매 과정에서 식별하기 쉬운 캐릭터 이미지로 구분되며 이는 동일한 제품력을 가진 제품에 대해서도 소비자의 구매 태도와 구매 가능한 가격 범위를 결정하게 되는 중요한 요소이다. 예를 들어 소비자는 종류와 품질이 동일한 제품에 대해서 캐릭터디자인으로 타 제품 대비 프리미엄 가격을 지불하고 살 수 있는 것이다.

이렇게 차별화된 이미지를 각인시키기 위해서 최근에 가장 효율적이라고 생각되는 기법이 스토리텔링 기법이다.8) 이야기는 대표적인 정보처리장치이며 기억하기 쉬운 구조로 되어있다. 제품의 이름을 이름 자체가 아니라 하나의 이야기 상황 속에서 기억나게 하는 방식이야말로 소비자들이 그 제품을 떠올리게 하는 가장 손쉬운 방법일 수 있다. 여기에 그 이야기가 소비자를 감동시킬 수 있는 구조로 되어있다면 더욱 효과적이다.

<전설이 되는 브랜드 만들기>의 로렌스 빈센트는 브랜드가 말을 하면, 소비자는 관심을 가지고 듣는다. 브랜드가 움직이면 소비자들도 따라 움직인다. 브랜드는 마케팅의 구조물일 뿐 아니라 소비자와 삶을 함께하는 인물이다9)라고 말한다. 시대에 맞게 변화하는 브랜드의 개념에 스토리텔링을 가진 캐릭터의 만남은 시대가 요구하는 콘텐츠인 것이다.

헤라클레스, 인어공주

헤라클레스는 그리스 신화에 나오는 영웅이다. 여신 헤라의 이름과 명예라는 낱말의 합성어로 그리스의 가장 위대한 영웅으로 칭송받으며 사내다움의 모범, 헤라클레스 가의 시조이다. 막강한 힘과 용기, 재치, 성적인 매력이 전형적인 특징이다. 서양에서는 여자 인어를 머메이드, 남자 인어를 머로우라고 부른다. 인어의 정체는 사람을 현혹시키는 마물, 괴물이라는 전설과 아름다운

요정이라는 전설이 있고, 뱃사람들이 새벽이나 밤에 듀공, 물범을 보고 착각한 것이라는 설도 있다. 람지는 사람들은 상품이 아니라 그 상품이 표현하는 이야기를 구매하고 이제는 브랜드를 구매하기보다는 그 브랜드가 상징하는 신화와 원형을 구매한다고 주장하였다.10)

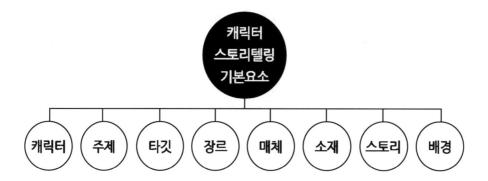

캐릭터 스토리텔링의 기본요소

캐릭터가 특징이 있는 새로운 개체로 탄생되기 위해서는

• 그 대상물의 보편적 특성에 인간적인 행동, 성격, 그리고 감정을 이입시켜 인간과 같은 특성을 가질 수 있도록 의인화된 특성을 부여한다.

• 상상 속의 존재를 형상화함으로써 꿈, 낭만과 같은 순수한 인간의 정서를 자극할 수 있도록 대상물에 현실에서 일어날 수 없는 가공의 초현실적 특성을 부여한다.

• 대상물 본래 형태의 과장, 왜곡 또는 단순화 그리고 변형을 통해 차별적인 형태를 지닌 시각상을 구성하여 사람들이 친밀감을 느낄 수 있고 주목할 수 있는 개성화 된 조형적 특성을 부여하는 것이 필요하다.11)

캐릭터의 사용은 주목, 인지, 이해, 기억 등 인지적 효과와 친근감 등을 불러일으키는 정서적 효과, 그리고 캐릭터의 개성을 통해 기업 제품에 특정의 이미지를 부여하거나 부각하는 이미지 효과 등 커뮤니케이션 수단12)으로서 다양한 효용을 갖게 되는 것이다.

정리하면, 캐릭터의 특징은 캐릭터 그 자체가 곧 브랜드 그 자체이다. 캐릭터가 상품화된 카테고리 중 일부는 해당 캐릭터만이 유일한 브랜드일 수 있고 비교 브랜드가 없을 수도 있다.

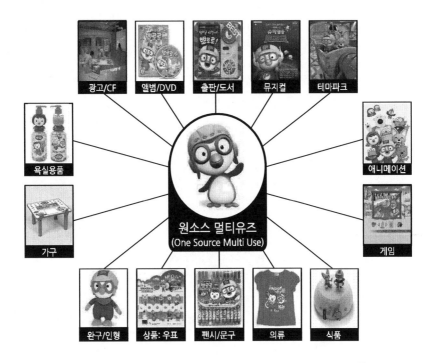

캐릭터의 원소스 멀티유즈

캐릭터가 상품화된 카테고리는 인형, 완구, 스포츠, 각종 잡화, 인터넷 콘텐츠, 가전제품 등 매우 다양하고 광범위하여 각 카테고리별 시장특성이 매우 이질적이다. 또한 일반 기업이나 제품, 서비스 기업과는 달리 확장 가능한 시장이 무궁무진하며, 확장속도가 상대적으로 매우 빠르기 때문에 해당 캐릭터의 잠재력 측정이 매우 중요하다.

해당 캐릭터가 연간 벌어들이는 라이선스 혹은 로열티가 도출할 수 있는 가치일 수 있다. 이렇듯 캐릭터는 이미지, 스토리텔링, 브랜드, 상품화의 특징이 모두 결합된 복합 개념이다.

3. 캐릭터산업의 분류 및 성공요소

문화체육관광부 <콘텐츠 산업통계조사>의 콘텐츠산업 분류를 기준으로 살펴보면, 캐릭터 시장은 OECD(콘텐츠미디어 산업분류)와 UNESCO(2009 UNESCO Framework for Cultural Statistics)가 작성한 국제기준을 참조하고 국내산업의 특성을 반영하여 작성된 것으로 5개의 중분류로 나누고 있다.

구분	캐릭터의 개념
캐릭터	911. 캐릭터 제작업(라이선스)
	912. 캐릭터상품 제조업
	921. 캐릭터상품 도매업
	922. 캐릭터상품 소매업
	931. 인터넷 및 모바일 캐릭터판매 및 서비스업

캐릭터산업 분류체계 (문화체육관광부)

대부분 기관별 분류체계는 산업별 가치사슬에 따라 제작·유통·소비를 기준으로 산업을 분류하고 있으며, 국내 콘텐츠산업의 분류체계 역시 창작·하청 형태 또는 디지털 콘텐츠의 형태로 제작하는 제작업, 이렇게 제작된 캐릭터를 상품으로 제작하는 캐릭터상품 제조업, 제조된 상품을 유통하는 도·소매업, 이를 인터넷과 모바일로 판매 또는 서비스하는 인터넷 및 모바일 캐릭터판매 및 서비스업으로 구분하고 있다.

국내 산업분류체계에서는 라이선스 대상의 유형이나 제조된 상품의 유형에 따라 캐릭터 시장을 구분하지 않고, 가치사슬에 따라 구분한다는 점이 가장 특징적인 차이이다.13) 해외 캐릭터산업은 라이선스 대상과 이를 활용하여 제조하는 상품의 유형에 따라 크게 2가지 기준으로 분류된다. 라이선스 시장은 캐릭터 시장보다 큰 범주이기 때문에 모두 해당하는 것은 아니지만, 캐릭터 시장의 라이선싱 흐름을 담고 있다.

일반적으로 라이선싱(Character Licensing)이란 법적으로 보호받는 재산 (캐릭터의 이름과 이미지를 사용할 권리)에 대해 그 대가로 로열티 수입을 받는 권리이용 계약(Lease Agreement)과정을 의미한다.14) 이 과정에서 권리를 보유한 자를 라이센서(Licensor), 권리이용자를 라이선시(Licensee)라고 일컫는다.

이러한 개념에서 캐릭터산업에 대한 특성은 캐릭터 라이선싱 비즈니스가 캐릭터의 상징적 의미와 표상(Emblems)을 파는 사업이라는 점이다.15) 롤프 옌센(2002)은 21세기에는 이야기와 이미지가 중요한 원재료로서 중요하게 될

것이라고 주장하였다.16)

캐릭터가 성공하기 위해서는

- 캐릭터와 고객의 상호작용을 체계적으로 관리할 필요가 있다. 이것은 캐릭터의 가치관과 소비자의 가치관, 그리고 캐릭터상품의 가치관이 상호 밀접하게 연관되어 있다는 인식에 바탕을 둔 것이다. 대중문화의 문화적 의미는 생산과 소비의 상호작용을 통해서 창출된다고 할 수 있다.17) 미야시타 마코토(2002)는 캐릭터가 고객과 함께 성장할 수 있고 정체성을 표현하며 복제를 허용하지 않아야 성공할 수 있다고 제시함으로써, 캐릭터 소비자의 가치관과 감성체험 욕구를 캐릭터비즈니스의 중요한 요소18)로 지적하고 있다.

- 캐릭터는 상징적 의미와 감성을 파는 사업인 것이다. 따라서 캐릭터 자체가 소비자들의 의미추구 및 감성체험 욕구를 충족시켜 줄 수 있어야 한다. 그렇기 위해서는 캐릭터 스토리가 체계적으로 잘 구축되어 있고, 캐릭터의 기본 정체성을 유지하면서 변화하는 소비자의 욕구에 전략적으로 대응하는 것이 중요한 요소이다. 캐릭터가 상품가치를 가지기 위해서는 소비자의 캐릭터상품 구매요인을 충족해야 한다. 왜냐하면, 캐릭터의 상품가치는 소비를 통해 창출되기 때문이다. 따라서 소비자의 가치관과 취향이 캐릭터의 상품가치를 결정하는 중요한 요소라고 할 수 있다.19)

- 캐릭터산업에서는 저작권 기반의 계약관계가 중요한 요소로 고려된다.20) 캐릭터상품화는 계약을 기반으로 이루어지며, 캐릭터 사용의 권리를 허락하고 받는 로열티수입을 기반으로 운영된다고 할 수 있다. 캐릭터산업은 엔터테인먼트산업의 일반적 구성요소인 콘텐츠(Content), 유통(Currency), 소비(Consumption), 융합(Convergence) 등 네 가지 요소(4C)를 포괄하고 있다.21) Port(1999)는 라이센서의 전략적 의사결정에 영향을 미치는 요인으로 캐릭터 특성, 유통, 제품, 시기, 미디어와 엔터테인먼트 수단, 상품개발 활동을 들고 있다.22) 이러한 요소들은 창의성과 기술력 그리고 인프라가 뒷받침될 때 체계적으로 작용하게 될 것이다.

- 캐릭터상품의 품질관리가 캐릭터의 이미지를 훼손하지 않기 위한 중요한 고려요소라고 할 수 있다. 캐릭터의 저작권 관리체계도 캐릭터사업의 가치평가를 측정하는데 중요한 요소이다. 캐릭터는 저작권을 기반으로 수익을 창출하는 사업이기 때문에, 저작권 관리가 이루어지지 않을 경우 캐릭터의

이미지가 훼손될 뿐만 아니라, 수익구조가 악화될 수밖에 없기 때문이다.

이러한 의견들로부터 소비자에게 있어 캐릭터산업의 중요한 성공요소를 정리하면, 캐릭터의 정체성 및 이미지 관리 전략과 고객관리 및 소비자 창출의 디자인 전략, 브랜드 전략이다. 그리고 마케팅 체계 즉 사업성에 관한 것이다. 캐릭터, 라이센서, 소비자, 유통, 캐릭터사업 환경 등 캐릭터의 구성요소를 효과적으로 연계하기 위해서는 우수한 기획과 디자인·브랜드 전략 및 마케팅 체계, 사업화 체계를 갖추어 이러한 요소들이 유기적으로 연계되어야 할 것이다.

본 도서에는 이론적인 부분을 간략하게 정리하였다. 이론적인 부분을 충원하고 싶은 분은 <창의적인 아이디어 발상법의 유형에 따른 캐릭터디자인 개발 방법론>을 참고하길 바란다.

II

캐릭터 기획하기

II. 캐릭터 기획하기

1. 시장과 사용자 분석

먼저 시장과 고객을 조사해야 한다. 아이디어 발상보다 시장과 고객 조사를 먼저 진행하는 경우도 많지만, 실제 현장에서는 대략적인 사업기획을 한 후에 자신이 들어갈 시장 상황을 조사하고 이를 이용할 타깃 고객층의 욕구나 이용 패턴, 서비스 목적 등을 이해하는 과정을 거친다.

사용자 조사에서 가장 좋은 방법은 서비스를 이용할 사용자와 직접 이야기해보는 것이지만, 이것이 가능하더라도 충분하지 않은 경우가 많다. 이럴 때 다양한 사용자 분석방법을 통해서 비교적 정확하게 사용성과 욕구, 필요성을 파악하여 최적의 사용자 경험을 제공할 수 있도록 한다.

1. 사용자 정의

1)사용자 정의

시장과 사용자를 대상으로 하는 분석 프로세스는 일반적으로 조사 대상을 선정하고 선정된 대상의 정보를 수집하며, 수집된 자료를 분석하는 것이다. 사용자는 어떤 목표와 의도를 가지고 캐릭터를 사용하며 능동적이고 가변적인 욕구를 가지는 주체이다. 사용자는 어떤 욕구의 소유자인지 인간의 본질적 욕구 측면을 파악하고, 사용자가 궁극적으로 원하는 것은 무엇인지 기능적 측면을 파악해야 한다.

2)사용자의 종류

- 주 사용자: 사용자 분석의 주요 대상이 되는 사용자 그룹을 말하며, 특정 목적을 달성하기 위해 캐릭터나 캐릭터를 이용한 컨텐츠를 이용하는 사람이다.

- 부 사용자: 실제로 캐릭터를 사용하는 사람은 아니지만, 주 사용자가 캐릭터를 어떻게 사용하는가에 영향을 주거나 받는 사람들이다.

- 구매자로서 사용자: 실제로 캐릭터나 캐릭터콘텐츠를 구입하는 과정에서 결정권을 행사하는 집단이다. 캐릭터비즈니스 환경에서 구매자와 사용자 간에 목표, 특성, 행동양식이 존재한다.

- 관리자로서 사용자: 실제 사용자와는 다른, 조직 내에서 실질적으로 캐릭터 관련 조직의 일을 관리하는 사람들이다.

2. 분석의 목적

시장과 사용자 분석의 목적은 훌륭한 캐릭터디자인을 만들기 위한 필수 과정으로 캐릭터개발의 가장 중요한 단계이다. 사용자 요구를 파악하고, 사용 환경을 이해, 문제점을 발견, 트렌드와 현황 파악, 성공 요인을 창출할 수 있다.

1)요구 파악

사용자가 캐릭터를 대상으로 무엇을 얻고자 하는지를 안다는 것은 캐릭터를 만드는 데 매우 중요하다. 사용자가 무엇을 원하는지 알아보려면 사용자에게 직접 물어보는 방법이 있지만, 정작 사용자도 그 답을 모르는 경우가 많기 때문에 다양한 분석방법을 써야 한다.

2)용 환경의 이해

사용자 중심의 사고에서 출발하여 사용자들이 어떤 환경에서 어떤 서비스를 원하는지를 이해하는 것이다. 사용 환경을 이해하면 훨씬 더 접근성이 좋은 캐릭터디자인을 디자인할 수 있으며, 이는 사용자에게 더 좋은 경험을 제공할 수 있다.

3)트렌드와 시장현황 파악

트렌드 참고(이미지출처: 팬톤, 트렌드코리아)

시장분석에서 중요한 것 중 하나가 시장을 파악하는 것이다. 시장조사를 통해 주제에 따른 사용자의 공통된 이미지를 파악할 수 있고 칼라와 형태, 스토리 등의 차별화를 유도할 수 있다.

트렌드는 소비자의 요구나 문화적 변화를 반영하는 것으로, 사람들로 하여금 새로운 것이나 재해석한 것, 또는 좀 더 매력적인 제품을 원하도록 만드는 것이라고 할 수 있다. 트렌드 예측은 트렌드의 근원을 파악하고, 진화하는 양상을 추적하고, 그것의 패턴을 인식함으로써 미래의 모습에 대한 증거와 전망을 보여주며, 제품이나 서비스가 나아가야 할 방향을 제시해줄 수 있다. 경쟁우위를 갖기 위한 마케팅 전략의 핵심적인 요소라고 할 수 있다.

매년 발표되는 다양한 트렌드 자료들을 주의깊게 살펴보고, 뉴스를 생활화하여 사회·정치·경제·문화 그 밖의 모든 분야의 요소를 고려해서 다차원적으로 분석하는 자세가 필요하다. 이는 수동적이지 않게 발생한 것만을 보지 않고, 상황을 수용하기도 하고 현상을 전환하려고도 한다. 트렌드는 언뜻 보기에는 관련이 없어 보이는 분야들을 서로 결부시켜서 관계가 있는 것으로 만들 수 있어야 한다.

트렌드는 특정 사용자의 취향이 아니라, 사회 전반적으로 유행하는 것을 말한다. 트렌드를 파악하면 이를 응용하여 사용자에게 재미를 줄 수 있다. 이처럼 시장조사와 사용자의 분석을 통해 각각의 주제에 따른 경향을 알아내는 것은 캐릭터 디자인을 통한 캐릭터 사업의 성공 여부에 매우 중요하다고 할 수 있다.

3. 조사의 유형

1)조사목적에 따른 유형

(1)탐색적 조사

- 예비조사는 융통성이 많고, 수정이 가능하다. 사전지식이 부족하다. 문헌, 경험자 조사, 특례 조사 등이 있다.

- 문헌조사는 가장 경제적이고, 가장 빠르다. 학술지, 논문, 통계자료 등 2차적 자료를 참고한다.

- 경험자 조사는 교수, 연구원, 기자 등 전문인을 대상으로 정보를 획득한다. 특례분석은 70~80% 유사상황을 분석하고 논리적으로 추론한 후 시사한다.

(2) 기술적 조사: 현상의 모양, 분포, 크기, 비율을 조사한다. 상관관계이며 인과관계는 없다. 연구문제나 가설을 설정한다.

(3)설명적 조사: 인과관계, 예측조사이며, 진단적 조사, 예측적 조사이다. 실천분야의 효과성이 있다.

2)시간적 차원에 따른 유형

(1)횡단조사: 1회성 조사로 인구학적 분포, 정태적, 사진을 참고한다.

(2)종단조사: 시간의 흐름에 따라 '순차적'으로 상황의 변화를 측정한다. 동태적, 동영상을 조사하며 장시간(수주일, 수개월, 수년간) 조사하며, 비용이 많이 든다. 패널조사는 동일한 주제, 동일한 대상으로 하며, 가장 정확하고 신뢰할 수 있다. 통일성은 일관성으로 해석된다. 경향조사나 추세연구는 동일한 대상으로 하지 않는다. 동년배조사, 동시집단연구, 동년배집단의 변화조사가 있다.

3)기타 조사유형 구분

(1)용도에 따른 분류: 순수조사, 기초조사와 응용조사가 있다.

구분	순수조사	응용조사
정의	사회현상에 대한 지식 자체만을 순수하게 획득하려는 조사	조사결과를 문제해결과 개선을 위해 응용해서 사용하는 조사
동기	조사자의 지적 호기심을 충족	조사결과의 활용
특성	현장응용도가 낮은 조사	현장 응용도가 높은 조사

순수조사와 응용조사

(2)조사대상의 범위에 따른 조사연구 분류

전수조사는 모집단 전체를 대상으로 조사하는 조사연구이다. 인구조사가 있다. 표본조사는 전수조사가 어려운 경우 일부만을 추출하여 모집단 전체를 추정하는 조사이다. 단일대상 조사는 소집단을 대상으로 하는 조사이다.

(3)자료 수집의 성격에 따른 조사연구 분류

양적조사는 대상의 속성을 계량적으로 표현한다. 질적조사는 상황과 환경적 요인들을 조사한다.

양적조사	질적조사
계량적, 축소주의적, 결과지향적	확장주의적, 과정지향적
정형화된 측정과 척도를 사용	조사자의 준거 틀을 사용
조사를 객관적으로 수행	통제되지 않은 자연상태에서 주관적으로 수행
가설검증, 사실확인, 추론지향	탐색, 발견, 서술지향
연역법	귀납법
일반화 가능	일반화 어려움

자료수집의 성격에 따른 조사연구 분류

(4)기타 조사연구의 유형

• 사례조사는 특정 사례를 조사 파악 실증적으로 분석한다.

• 서베이 조사는 모집단을 대상으로 추출된 표본에 대하여 표준화된 조사도구를 사용한다.

• 현지조사는 현장에 나가서 직접 면접을 통해 자료를 수집하고, 실험조사는 외생적 요인들을 의도적으로 통제 인위적으로 관찰 조건을 조성한다.

• 미시조사와 거시조사는 조사의 분석단위에 따른 분류로 명백한 경계선은 없다.

4. 조사의 절차

1)시장조사의 과학적 수행과정(양적조사, 연역법)

• 문제형성: 정립과정, 주제, 목적, 이론적 배경, 중요성을 제시한다.

• 가설형성: 진술과 명제를 제시한다.

• 조사 설계: 전반적인 과정 통제하기 위한 전략이다.

• 자료수집: 관찰, 면접, 설문지로 수집하며, 1차 자료는 연구자가 직접 조사한 자료이며, 2차 자료는 연구자가 직접 하지 않은 자료이다.

• 자료 분석 및 해석: 통계기법을 사용한다.

• 보고서 작성: 리포트를 작성한다.

2)분석단위

(1)분석단위의 개념과 유형

분석단위는 개개인, 집단, 공식적 사회조직, 사회적 가공물 등이 있다. 개인은 가장 전형적인 연구대상이다. 집단은 부부, 또래, 동아리 등이다. 공식적 사회조직은 복지관, 시설, 학교, 교회, 시민단체 등이다. 사회적 가공물은 신문의 사설 도서, 그림, 음악, 인터넷 등이 있다.

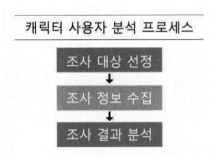

캐릭터 사용자 분석 프로세스

3)조사대상 선정

조사 대상을 선정하는 것은 캐릭터의 컨셉과 깊이 관련된다. 조사 대상을 선정할 때는 캐릭터의 주제, 주 사용자의 연령대 등 시장조사 목적에 맞는 모집단을 설정하고 그 중 대표적인 표본을 선정하는 것이 일반적이다.

조사 대상 군은 주 타깃층이라고 예측되는 계층을 설정하고, 주 타깃층을 세분화하여 군락으로 분류하는 것이 좋다. 이렇게 모집된 사람들을 캐릭터사용자 평가와 참여적 디자인 설문조사에 따라 특성을 구분하여 분석한다. 주 타깃층을 세분화하는 것이 효과적이다. 인구 통계학적 특성에 맞는 연령대를 주 타깃과 부 타깃으로 정해서 진행하는 것을 권장한다.

4)조사 정보 수집

조사 대상을 선정하였으면 선정된 조사 대상으로부터 정보를 수집해야 한다. 정보를 수집하는 데는 설문조사니 관련자 인터뷰, 다양한 분서 등 직접적으로 정보를 얻는 방법과 인터넷이나 통계자료를 이용하여 자료를 수집하는 방법 등을 사용한다. 하지만 최근에는 소셜네트워크나 각조 SNS 등에서 언급되는 정도의 양, 여론, 호감도 등을 분석하는 다양한 도구들이 있어서 이를 이용하여 수집하는 경우가 많다.

5)분석방법

일반적으로 사용자를 분석하는 것은 각각의 사용자를 대상으로 하는 설문조사만을 생각할 수 있으나 이런 설문조사, 즉 인터뷰 방식 외에도 노트법으로 알려진 다이어리 분석법, 실제 사용자 입장에서 서비스와 환경을 분석해보는 페르소나 방법, 지역과 문화를 고려하여 고객의 요구사항을 분석하는 다양한 방법 등이 있다.

(1)현장 인터뷰: 설문조사(Questionnaire), 서베이(Survey)

가장 일반적으로 생각하는 방법이다. 사용자들과 직접 이야기를 나눠 그들의 생각과 의견들을 물어보는 가장 널리 사용되는 Needs 분석기법으로 대표적인 정량조사 기법이다. 인터뷰를 통해 우리가 당연하다고 예측했던 부분을 확인하는 방법으로 사용할 수 있다. 인터뷰를 통해서 사용자들의 의견과 디자인, 아이디어의 유효성에 대해 직접적으로 파악할 수 있어 가장 넓은 범위의 시장조사로 사용된다.

인터뷰의 장점과 단점을 살펴보면 장점은

• 원하는 타깃층에 접근하여 실질적인 결과를 얻어낼 수 있다.

• 설문지를 사용하면 통계 산출이 빠르고 편리하며 정확하다.

• 현장의 다양한 반응을 파악할 수 있으며, 컨셉이나 접근의 방향성을 수정할 수 있다.

단점은

• 설문지나 인터뷰 내용에 따라 결과가 다르게 나올 수 있다.

• 현장 상황에 따라 적절히 대응할 수 있도록 사전에 준비해야 하며, 친절하고 성실하게 진행하여야 한다.

• 일부 예상하지 않은 내용들이 조사되어도 참고는 하되 전체 흐름에 영향을 끼치지 않게 조절해야 한다.

(2)전문가 인터뷰

전문가 인터뷰는 전문가가 필요한 내용의 캐릭터를 기획할 때 주로 사용한다. 전문가 인터뷰는 일반 사용자의 의견을 끌어내고자 하는 것이 아니라, 개

발하고자 하는 캐릭터의 역할이나 사용범위 등을 파악하여 좀 더 타당성 있고 적합한 캐릭터를 기획하고자 진행한다.

예를 들어 특정한 목적이 있는 캐릭터의 경우 인터뷰 대상자는 그 캐릭터의 사용하는 부서의 관계자로 구성하는 것이 효율적일 것이다. 성격과 동작들의 구현 등 세부적인 적합성을 평가받을 수 있기 때문이다. 이렇게 구현된 캐릭터 디자인은 신뢰도와 활용도가 높여 많은 사람들이 사용할 수 있게 될 것이다.

포커스 그룹 인터뷰(FGI)는 사용자가 경험한 내용을 포커스 그룹 인터뷰를 통해 개방적 토의를 진행하고, 그 자료를 분석하는 질적 조사기법이다. FGI의 장점은 저비용으로 대상으로부터 필요한 정보를 빠르게 얻을 수 있다는 점이며 그룹 내 시너지 효과 기대가 가능하다. 다만, 대상자 수가 적어 대표성이 떨어지고 사회적 조정능력에 좌우되는 면이 있다.

6)조사 결과 분석

조사 정보까지 수집되었으면 이제 최종 분석 단계이다. 보통 조사결과 분석은 다음과 같은 과정으로 진행한다.

• 조사한 정보를 특징, 사용자 연령층, 사용범위 등 분석할 기준 항목을 설정한다.

• 각종 분석을 위한 분석표 작성한다.

• 시장현황 조사표 작성(형태, 색상, 모티브 등) 한다.

캐릭터 시장조사에서는 사용자 모집단 수를 늘리는 것보다는 적더라도 관계자의 의견조사가 중요하다.

이해를 돕기 위해 안산시중독관리통합지원센터 캐릭터 개발사례를 기준으로 설명하겠다.

안산시중독관리통합지원센터

알코올, 인터넷(스마트폰), 도박, 마약 등 다양한 중독의 폐해는 본인과 그들의 가족뿐 아니라 사회 전반에 심각한 영향을 미치고 있는 문제이다. 보건복지부에서 지정한 안산시의 중독관리통합지원센터는 '중독 폐해 없는 안전하고 살기 좋은 안산'을 만들기 위해 지역사회의 건강증진에 앞장서고 있다. 누구나 쉽게 걸릴 수 있는 질병인 중독과 그로 인한 문제에 대한 이해와 인식을 넓혀 중독 문제가 있는 대상자와 그 가족들의 회복을 지원하여, 지역 주민의 행복한 삶의 증진을 도모하고자 4대 중독으로 고통받는 대상자와 그의 가족들을 위한 조기발견 및 선별, 각종 상담, 재활프로그램, 사회 복귀, 예방 교육 등을 지원한다.

 보건복지부 중독관리통합지원센터 운영
알코올, 마약, 도박, 인터넷 게임 등으로 유발되는 중독예방교육 실시,
중독선별검사 보급을 통한 조기발견
활성화, 지역사회 알코올 중독 고위험군 상담서비스를 제공

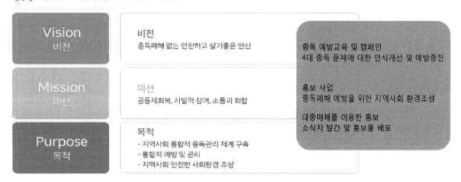

안산시중독관리통합지원센터의 비전과 목적

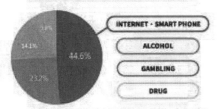

시장환경

시장환경은 알코올, 마약, 도박, 인터넷 게임 등으로 유발되는 증상이 심각하여 정신보건 영역의 공공성 강화 및 지원 강화에 대해 온 국민이 관심을 가지고 있다.

현황분석

현재 안산시중독관리통합지원센터에서 활용되는 디자인물들을 분석해보면

- 안산의 지역적 아이덴티티가 결여되었다.

- 문제점의 심각성, 정보전달과 및 이해를 위해 이미지 사용은 좋으나 모두 다른 느낌의 이미지 소스를 사용하여 통일된 느낌이 부족하다.

- 기존 포스터들이 가지는 무겁고 공포감을 주는 이미지가 많다.

- 시각적으로 차별화나 인지가 되지 않고 홍보가 부족하다.

 이에 중독관리통합지원센터에 안산시의 특성이 나타나는 시각화가 필요하다고 분석되었다. 캐릭터가 필요한 이유과 그에 따른 기대효과는

- 홍보자료의 통일성을 유도한다. 온라인과 오프라인 모두 응용이 가능하게 디자인한다.

- 4대 중독 포스터들의 무거운 모습에서 벗어나, 가볍고 친근함을 주는 이미지 필요하다.

- 중독자들의 방문을 유도하는 밝고 따뜻한 이미지를 캐릭터로 승화하고자 한다.

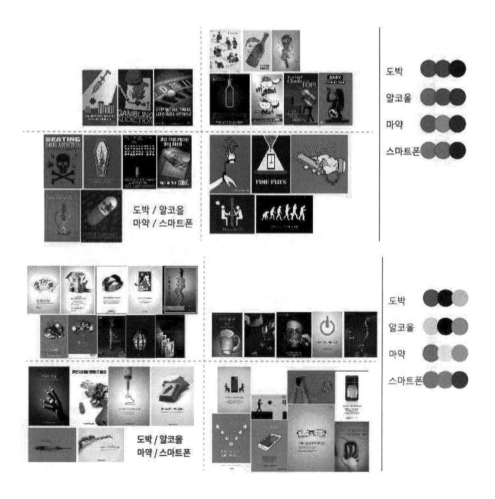

국내외 포스터 및 중독 예방 이미지를 검색하여 중독 주제별 사용색상의
트렌드를 파악하고 주제별로 분류하여 트렌드를 파악하였다.

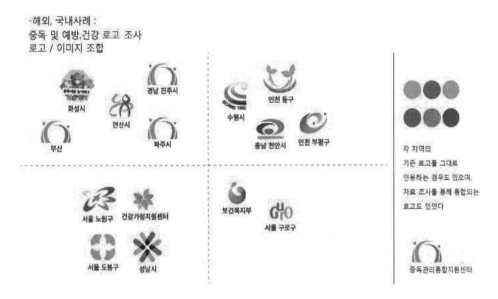

국내 중독 및 예방, 건강을 키워드로 하는 다양한 사례를 조사하여 4대 중
독과 관련된 색상배색과 예방과 관련된 이미지의 색상배색특징을 도출하였다.

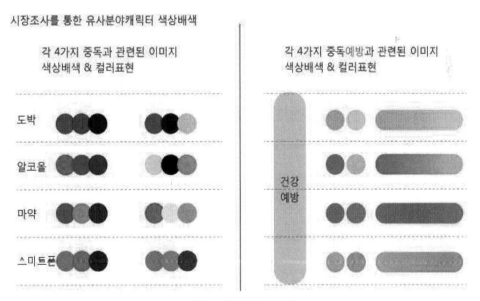

시장의 색상배색 분석

2. 컨셉 도출하기

1. 마인드맵

누구나 어렸을 적에 나무처럼 여러 갈래로 가지가 뻗어 나가는 마인드맵 (Mind Map)을 그려본 적이 있을 것이다. 이런 마인드맵을 제대로 알고 업무에 적용하면 효과적인 아이디어 발상법이 되기도 한다. 마인드맵은 읽고, 생각하고, 분석하고, 기억하는 두뇌의 모든 것들을 시각적인 형태로 그려내는 것이다. 주가 되는 키워드와 부가되는 키워드의 중요도를 구분하기 쉽게 도와주며, 문장이 아닌 키워드로 구성되어 오래 기억에 남도록 한다. 마인드맵을 업무나 일상생활에서 꾸준히 사용해 본다면 창의적인 아이디어 발상과 효율적인 업무 진행에도 도움이 될 것이다.

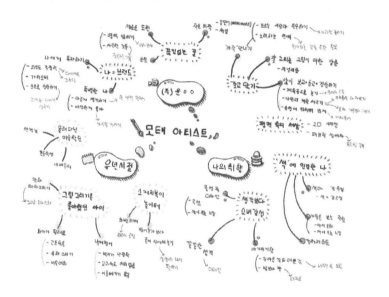

1)마인드맵 방법

(1) 맵의 중앙에는 큰 주제를 쓴다.

(2) 중심이미지에서 뻗어 나가는 주가지는 5개 정도가 적당하며, 문장보다는 키워드로 적는 것이 좋다.

(3) 부가지의 끝에는 키워드와 관련된 이미지를 그려 넣거나 색을 입히면 마인드맵이 더욱 풍부해진다.

(4) 중심주제와 주가지, 부가지에 적는 단어의 연관성을 생각해본다.

(5) 아이디어를 끌어내는 생각의 도구, 만다라트

• 만다라트(Mandalaart)는 목적을 달성하는 기술 또는 도구를 말한다. 이 방법은 사람의 뇌구조에 가장 적합한 방식으로, 머릿속에 있는 정보와 아이디어의 힌트를 거미줄 모양처럼 퍼져가도록 끌어낸다. 참가자가 늘어날수록 더욱 많은 아이디어가 나오며, 다양한 아이디어의 조합을 눈으로 확인할 수 있다. 만다라트 작성방법은

① 9개로 나누어진 정사각형을 그린다.

② 중앙에 주제를 적는다.

③ 나머지 8개의 칸에 주제와 연상되는 아이디어를 넣는다.

④ 이렇게 채워진 8개의 아이디어를 주제로 다시 생각을 확장한다.

⑤ 위의 4단계를 마치면 총 64개의 아이디어가 나오게 된다.

중독관리통합지원센터의 컨셉 도출을 위해 각종 뉴스와 기사 등을 토대로 마인드 맵핑하였다.

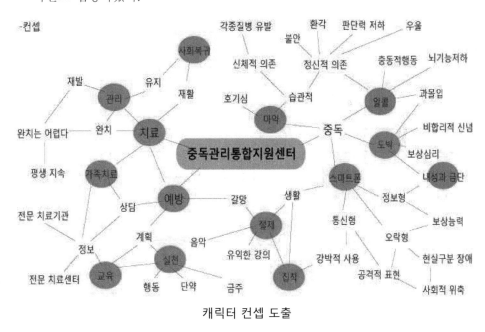

캐릭터 컨셉 도출

분석을 통해 캐릭터의 컨셉을 성리할 수 있었다. 도출된 키워드는 치료, 예방, 절제, 마약, 스마트폰, 사회 복귀, 관리, 가족치료, 실천, 교육, 집착, 도박, 알콜, 내성과 금단 등이다.

"지금이라도 변할 수 있어요"

기존의 이미지를 바꾸다!

- 경각심을 일으키거나 어두운 이미지를 개선해야 한다
- 아이덴티티가 있는 통일된 이미지가 구현되어야 한다
- 변화하는 시대에 맞는 예방의 이미지들이 필요하다

긍정적으로 변하는 과정을 표현해주는 캐릭터 모습이 필요

캐릭터 스토리텔링을 위한 컨셉

2. 이미지 포지셔닝 (Image Positioning)

포지셔닝은 시장을 세분화하고 표적 시장을 선정한 후 활동하는 마지막 단계이다. 아무리 고객의 니즈를 충족시킬 수 있는 시장을 잘 세분화하여 표적으로 설정했더라도, 제품이나 서비스가 그 니즈를 부합하지 못하거나 고객이 알지 못한다면 충분한 성과를 낼 수 없다. 소비자의 마음속에 자사 제품을 경쟁사의 능력, 제품과 서비스 등 다양한 요인을 고려하여 가장 유리한 포지션에 배치할 수 있도록 하며, 제품과 서비스가 고객의 니즈를 충분히 반영해야 한다. 포지셔닝 전략을 전개할 때 독특성, 우월성, 지속성, 수익성, 구입 가능성 등의 요인들에 중점을 둔다.

제품 속성에 기반한 포지셔닝, 사용 상황에 따른 포지셔닝, 제품 사용자를 기반으로 한 포지셔닝, 경쟁자에 의한 포지셔닝, 니치시장 소구를 위한 포지셔닝, 이미지 포지셔닝 등이 있다.

이미지 포지셔닝이란 소비자들에게 자사의 제품으로부터 긍정적 연상이 유발되도록 하는 포지셔닝이다. 제품속성과는 직접 관련이 없는 연상이며 심리적이고 감성적인 방법이다.

그것을 토대로 구체적인 이미지맵에 의한 캐릭터의 이미지 포지셔닝을 진행하였다.

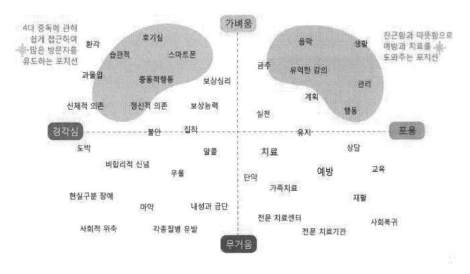

전체적으로 무거운 느낌이 아닌 긍정적인 이미지로 4대 중독에 대해 쉽게 접근하여 많은 방문자를 유도하고, 친근함과 따뜻함으로 예방과 치료를 도와주는 이미지로 계획하였다.

3. 키워드 도출하기

실무에서 아이덴티티 포지셔닝 기법으로 많이 사용하며 디자인 아이덴티티를 찾는 데에 유용하다. 브레인스토밍, 아이디어 범주화, 키워드 도출, 정보 키워드와 아이디어 키워드 연결, 메인 키워드 정리, 콘셉트 도출의 순서로 진행된다.

디자인 전략 수립 단계에서 조사·분석한 자료를 바탕으로 콘셉트를 도출한 후 디자인 콘셉트를 설정하기 전에 디자인 목표 수립을 명확하게 하는 과정과 그에 다른 다양한 이미지를 상정해 나가는 과정에서 일반적으로 많이 사용하고 있는 것이 디자인 언어와 키워드이다.

키워드 책정 방법은 아이디어들이 어느 정도 펼쳐졌다면 이제 그 아이디어들을 다시 범주화한다. 관련 아이디어들을 묶고 그 묶인 아이디어의 키워드를 도출한다. 디자인 언어와 키워드는 디자이너뿐만 아니라 기획서나 개발 부서와의 소통이 기본이 되어야 하기 때문에 누구든지 이해할 수 있도록 쉬운 말로 표현해야 한다. 추상적이거나 난해한 언어는 피하는 것이 좋고, 짧고 간

결한 단어로 명료하게 표현해야 한다. 고유단어 그대로의 단순한 표현, 두 가지 또는 그 이상의 복수 단어의 조합, 디자이너 및 개발자의 의지로 처음 만들어진 인위적인 조어, 트렌드나 유행에 따라 만들어진 신규성을 가진 단어나 어휘 등과 같이 단어들을 조합 또는 생략시킨 표현 등으로 도출된다. 이러한 키워드는 향후 디자인의 시각 언어와 결합하여 시각전달이라는 기능과 디자인에 있어서 조형성이라는 문제를 포함하는 새로운 조형 원리의 확립을 목표로 하는 것이다.

그런 후에 정보 키워드들과 함께 매칭 해본다. 그렇다면 키워드들 사이에 관계가 형성된다. 키워드들 사이의 관계를 정리하면서 작업할 디자인의 콘셉트를 결정한다. 어떤 부분에 더 집중할 것인가를 고민하면서 이제는 키워드를 부정하고 지워나간다. 그렇게 지워나가면 콘셉트에 가장 부합하는 키워드가 도출되고 그 키워드를 통해 콘셉트를 도출할 수 있다. 주제에 대해 연상되는 이미지나 주로 형용사적인 키워드를 다양하게 도출하여, 도출한 키워드들의 분포를 도시화하여 중심적인 디자인 테마를 찾는 것이다.

타깃층은 4대 중독에 관해 고민이나 관심이 있는 안산시민을 대상으로 친근한, 밝은, 중독과 예방이라는 키워드로 최종 컨셉을 설정하였다.

캐릭터 컨셉 키워드

4대 중독에 관해 쉽게 접근하여 많은 방문자를 유도하며 친근함과 따뜻함으로 예방과 치료를 도와주는 캐릭터로 개발할 것이다.

Ⅲ

표현방법 연구와
디자인 모티브 제안하기

1. 표현방법 연구하기
2. 디자인 모티브 제안하기
3. 스케치하기

Ⅲ. 표현방법 연구와 디자인 모티브 제안하기

1. 표현방법 연구하기

1) 캐릭터의 비례에 따른 표현

구분	비율	캐릭터
실비율 캐릭터	8등신 이상	
	7등신	
기타 캐릭터	6등신	
	5등신	
SD 캐릭터	4등신	
	3등신	
	2등신 이하	

- SD캐릭터 (Super Deformation Character):프랑스어 Deforme(데포르메)

는 변형, 과장을 뜻한다. 영어로는 Caricaturization이라는 용어로 대체할
수 있다. SD는 많이 변형하고 과장했다는 의미이다. 흔히 2등신, 3등신
캐릭터를 말하는데 커다란 머리에 짧은 팔다리가 특징이다. 이외에도 대상
의 형태를 창작자의 주관에 따라 아주 많이 변형하여 표현하는 모든 캐릭
터를 포함한다. 주로 풍자와 해학에서 사용하던 것이 캐릭터의 귀여움을
강조하기 위해 많이 사용하게 되었다.

- LD캐릭터(Light Deformation Character) : SD캐릭터와 반대되는 개념이
 라고 볼 수 있다. 6등신~8등신 캐릭터로 리얼 타입 등이라고 표기되기도
 한다.

- MD캐릭터(Medium Deformation Character):4등신~5등신 캐릭터로 SD
 캐릭터와 LD캐릭터의 중간 정도 되는 비율이다.

2) 수작업 표현방법 연구하기

우리가 흔히 알고 있는 미국과 일본 애니메이션 이외에도 다양한 재료와
그에 따른 재미있는 표현방법을 연구한다. 작가들의 작품을 살펴보고 표현법
의 다양한 응용을 연구한다.

- 노트폴리오, 그라폴리오, 산그림, 한국출판일러스트, 핀터레스트 등 다양한
 인터넷 홈페이지를 통해 작가의 표현방법을 연구한다.

- 자신의 스타일 구현을 위한 재료와 기법을 연구한다.

- 인물에서 동물, 배경 그리기의 기초 테크닉을 익힌다. 캐릭터 그리기와 표현기법으로 나눠 동물, 인체의 여러 가지 표현을 다루고 빛과 그림자, 효과선, 배경, 사물 그리기 등을 연습한다.

How to Draw Cartoon Hands

디즈니의 귀여운 표현

2. 디자인 모티브 제안하기

설정한 컨셉을 표현할 수 있는 다양한 디자인 모티브를 제안한다. 유사한 느낌의 이미지 자료를 참고하여 제안하면 이해하기 용이하다. 기본적으로 2~3종으로 제안을 하여 다양한 표현을 유도하는 것이 효율적이다.

제안1. 1인이 4대 중독을 다루는 형식

중독은 연계가 되는 점을 적용하여 하나의 캐릭터에 여러 문제점을 예방하고 도우는 역할로 디자인한다.

제안2. 2인의 메인과 서브 형식

평범한 메인 캐릭터와 오랫동안 함께 예방을 해야 하는 중독을 작은 친구로 표현하여 메인과 서브 관계로 디자인한다.

제안3. 4인의 프렌즈 형식

4대 중독을 각각의 형태로 표현하여 패밀리처럼 집단화한다.

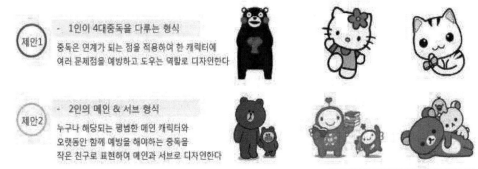

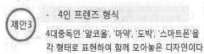

모티브 제안

3. 스케치하기

1) 캐릭터의 기본형

　　캐릭터디자인은 캐릭터가 입고 있는 의상, 헤어스타일, 사용하는 소품에 이르기까지 그 캐릭터가 누구인지를 보여줄 수 있는 모든 시각적 요소들을 의미한다. 캐릭터디자인에 있어서 분명히 고려되어져야 할 점은 바로 기본형(Basic Shape)이다. 캐릭터를 이루는 형태 간의 비례비는 황금비 범주에서 결정되는데, 대체로 이들 형태는 순수한 기본형을 취하고 있다. 이 기본형은 원, 삼각형, 사각형, 사다리꼴 등과 같은 아주 단순한 도형으로부터 출발한다.

캐릭터의 기본형

2) 이상적 비례와 캐릭터 비례

고대 그리스인들이 예술에서 많이 사용했던 황금비율은 레오나르도 다빈치의 모나리자 등 여러 예술작품을 통해 나타나고 있다. 하지만 이러한 비율이 특별하다는 어떤 근거도 지금까지 밝혀진 것이 없다. 고대 그리스인들은 얼굴 전체의 길이 대 턱에서 눈까지 길이 비율인 X:Y가 턱에서 눈 대 눈에서 이마의 비율인 Y:Z와 같아야 황금비이며 아름답다고 생각했다. 황금비례의 대표적인 예로 모나리자를 들 수 있다.

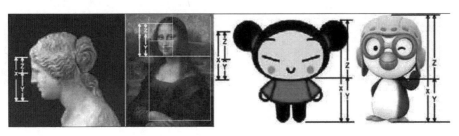

| 고대 그리스인, 모나리자 얼굴비례 | 뿌까, 뽀로로 얼굴비례 |
| (이미지출처: 부즈, 아이코닉스) |

이 비례방식을 뿌까에 적용하면 얼굴 비례는 X:Y의 비례는 약 1:1.72이며 Y:Z의 비례는 1:1.37로 나타났다. 얼굴의 세로와 가로 길이도 1:1.6의 비례로 황금비례에 근사치로 측정되었다. 뿌까의 몸체와 얼굴의 비례는 1:1.36의 비례로, 뽀로로는 1:1.67의 비례로 모두 황금비례에 근접한 비례로 측정되었다. 비례는 캐릭터의 아름다움과 귀여움, 친밀감을 주는데 적합하다는 미적감각에 의해 디자인되었다. 이에 대해 소비자들은 이러한 비례를 통해 호감을 느끼는 것으로 이해할 수 있다.

3) 캐릭터의 감성적 조형요소

캐릭터에 있어서 호감과 주목성은 이미지 속에서 소구를 위한 충동과 명료성 추구라는 두 가지 특징으로 작용하며 캐릭터의 조형 비례를 결정하는 주요 원천이 되는 것으로 정리해 볼 수 있었다. 캐릭터디자인에 있어서 비례를 고려하는 경우 비례를 결정하는 중요한 속성요인부터 파악되어져야 할 것이다. 캐릭터의 속성을 고려할 때, 균형 잡힌 형태보다는 귀여운 형태, 조화로운 비례보다는 좀 더 귀여운 형태와 친근한 비례를 호감을 일으키는 요인으로 보인다.

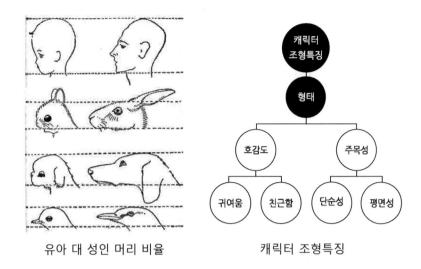

유아 대 성인 머리 비율 캐릭터 조형특징

미키마우스는 초기 모습보다 좀 더 얼굴 볼의 돌출 곡선을 완화함으로써 전체 얼굴 외곽선의 좌우 균형을 확보하여 얼굴의 안정성을 높였으며, 꼬리의 길이와 몸의 형태도 간결하게 정리되었다.

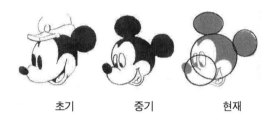

초기 중기 현재

미키마우스 형태 변화

4) 다양한 스케치 작업

표현하고자 하는 컨셉의 키워드를 설정하고 그 컨셉을 최대한 표현할 수 있는 다양한 방법으로 스케치를 진행한다. 캐릭터의 비례와 전체적인 기본형 태 등을 다양하게 시도하여 스케치하는 것을 권장한다. 이는 많은 것을 한꺼 번에 표현해내려는 욕심보다는 강조와 생략을 사용하여 좀 더 컨셉을 강조하 는 것이다.

충분한 스케치 작업과 아이디어 회의를 거쳐 좋은 점들을 좀 더 향상시켜 개발해나가는 것이 중요하다. 본인의 의도대로 표현한 부분이 다른 사람들에 게는 다른 이미지로 느껴질 수 있음을 이해해야 한다. 보편적인 의견에 대해 열린 마음으로 임해야 한다.

여러 번의 스케치 작업과 회의를 통해 6~10종의 캐릭터 그래픽 시안을 작업한다.

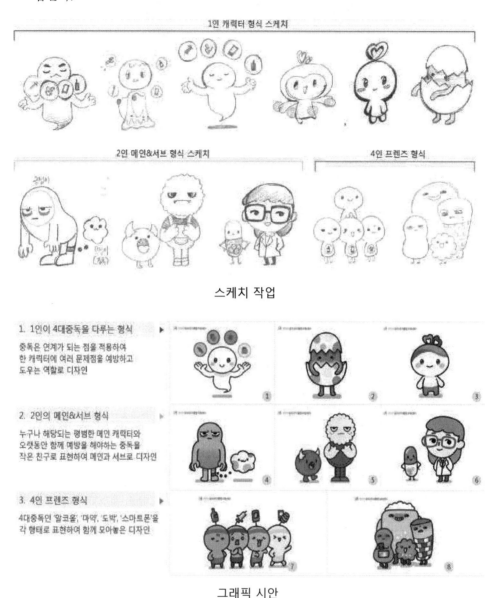

스케치 작업

그래픽 시안

1인이 4대 중독을 다루는 형식, 2인의 메인과 서브 형식, 4인의 프렌즈 형식 등 다양하게 스케치하고, 여러 토론과정을 거쳐 그래픽 시안작업을 진행한다.

IV

설문조사와 매뉴얼작업

IV. 설문조사와 매뉴얼작업

1. 설문조사

온라인과 오프라인 동시에 진행하여 다양한 사람들의 의견을 수렴한다. 설문조사 시 설문의 목적에 대해 알기 쉽게 공지한다. 설문조사에는 선호하는 이유와 싫어하는 이유에 대한 서술적 질문도 함께 진행한다.

설문조사는 일반인 조사, 관계자 조사, 전문가 집단 조사 등 다양한 조사를 진행하여 최종 디자인 선정 시 참고한다. 그 후 설문조사 결과를 분석한다.

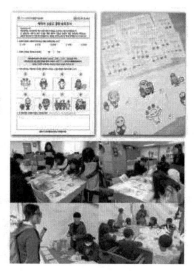

온라인 설문조사 오프라인 설문조사

설문조사 기간 : 2018.11.5 ~ 2018.11.10
설문조사 인원 : 온라인 60명 / 오프라인 42명 / 총 102명 (일반인 36명 + 센터직원 6명)

설문조사 장소 : 온라인 (구글설문지)
　　　　　　　 오프라인 (한양대학교 ERICA캠퍼스, 안산시중독관리통합지원센터)

설문조사지 정보

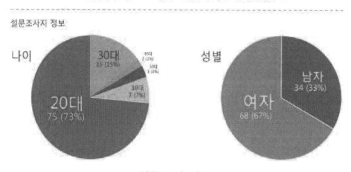

설문조사 정보

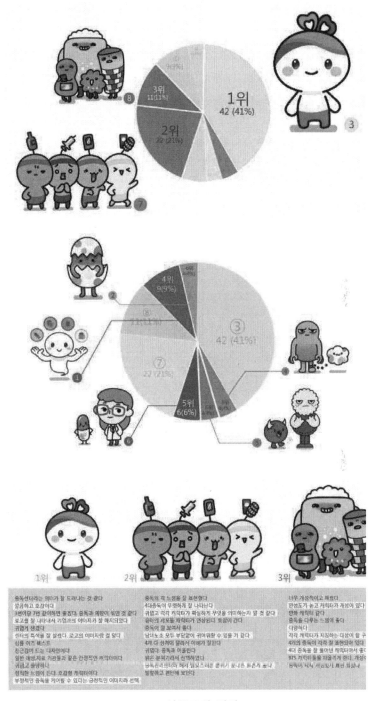

설문조사 결과

설문조사에 수집된 1위 디자인의 선호내용은 다음과 같다. 깔끔하고 호감

이다. 로고를 잘 나타내어 기업과의 이미지가 잘 구성되었다. 센터의 특색을 잘 살렸다. 로고의 이미자랑 잘 맞다. 부정적인 중독을 케어할 수 있다는 긍정적인 이미지라 선택했다. 정직한 느낌이 든다. 친근감이 드는 디자인이다.

2위 디자인은 4대 중독이 뚜렷하게 잘 나타난다. 귀엽고 각각 캐릭터가 확실하게 무엇을 의미하는지 알 것 같다. 남녀노소 모두 부담 없이 귀여워할 수 있는 모습이다. 중독관리센터라 해서 혐오스러운 분위기보다 밝은 것이 좋다.

최종 디자인은 다양한 설문조사의 내용을 토대로 수정 보완하였다. 두 가지 디자인의 장점을 결합하여 메인 캐릭터와 친구들이라는 컨셉으로 최종 정리하였다.

외형과 형상 등의 이미지를 토대로 의인화하여 특징을 부각하여 단순화시킨다. 최종 형태가 선정되면 성격 및 스토리를 정리한다.

2. 매뉴얼 작업

캐릭터의 스토리텔링의 방식은 우선 휴머니즘이 기본이다. 캐릭터를 사용하는 사람이 인간임을 잊지 말고, 인간을 중심으로 생각하는 것이 중요하다. 인간미는 기본이지만 사람은 생로병사가 있고 감정이 있다. 어떠한 이야기가 느껴지지 않은 캐릭터들의 행동들이나 많은 글로만 쓰여 있는 일방적으로 전달하기 위한 스토리는 도움이 되지 않는다. 같은 권선징악의 내용일지라도 어떻게 표현했느냐에 따라 사람들은 보고 싶을 수도 보기 싫을 수도 있는 것이다. 전체적인 스토리의 흐름은 비슷할지라도 어떻게 꾸며져 전개되는가에 따라 소비자에게는 아주 중요하게 다가올 수 있음을 기억하자. 주제와의 연관성은 멀어지면 안 된다. 주제에 충실해야 하며, 상황과 맥락, 대중의 취향을 존중해야 한다.

정리하면, 캐릭터의 스토리텔링은 기본요소인 정, 인간미, 공감 코드, 유머, 의인화, 감동 코드를 놓치지 않으면 된다. 캐릭터에 이야기를 입히고 그 이야기를 시각적으로 표현하는 것이 두 가지를 모두 이루어야 스토리텔링이 가능한 것이다.

사용 시 용이하게 통일 있는 형태와 캐릭터의 성격이 드러나는 행동들로 진행한다.

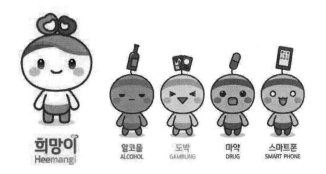

안산시중독관리통합지원센터 기관의 메인 슬로건인 '희망으로 향한 동행'을 반영하여 '어디든 항상 함께 나아가자!'는 의미를 담아 희망이로 지정하였다. 4대 중독인 '알코올, 마약, 도박, 스마트폰'은 각자의 역할을 맡아 사람들에게 쉽게 기억되기 위해 4대 중독 그대로 이름을 사용하였다.

기업의 아이덴티티인 로고디자인을 디자인에 반영한 캐릭터이다. 로고 색상인 주황색과 파란색을 적용하였으며, '사랑과 사람'을 뜻하는 하트모양을 머리에 표현하였다. 믿음직스러운 말과 행동으로 중독 문제가 있는 대상자의 회복을 지원하며 궁극적으로 안산시 지역 주민의 행복한 삶의 증진을 도모하고자 하는 밝고 긍정적인 캐릭터이다.

알코올은 술에 취해 몸이 붉은색이다. 항상 무뚝뚝한 표정으로 머리에는 한국의 대표적 알코올인 소주병이 달려 있다. 마약은 중독 증상으로 인해 몸이 파란색이다. 항상 불안한 표정을 지으며 머리에는 중독된 약물이 달려 있다. 도박은 상황을 즐기는 광기 어린 모습을 담아 노란색으로 표현하였다. 기

대를 부푼 마음에 밝은 표정을 감추지 못하고, 머리에는 한국의 대표적 도박인 화투가 여러 장 달려 있다. 스마트폰은 신조어에서 나온 '스마트폰+좀비= 스몸비족'을 반영한 초록색이다. 스마트폰을 할 때 고개가 좀비처럼 푹 숙여지며 머리에는 스마트폰이 달려 있게 표현하였다.

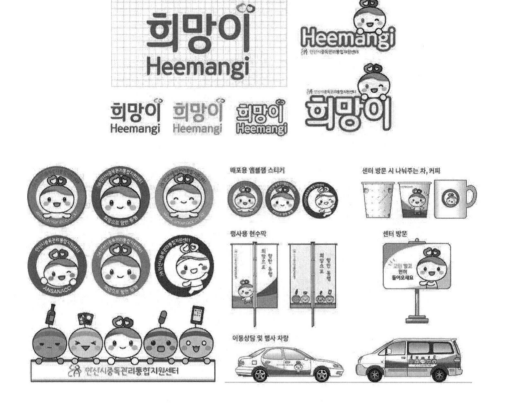

3. 성공 요인 창출

사용자를 분석하는 가장 큰 이유는 캐릭터를 이용하여 어떻게 성공할 것인가 일 것이다. 현재 문제점을 파악하고 성공 요인을 아는 것이야말로 가장 빠르고 안전하게 성공할 수 있는 지름길이 될 수 있다. 현재 인지도와 활용도면에서 우위를 차지하고 있는 캐릭터들의 장단점을 파악하고 어떠한 성공 요인을 제대로 파악한 후 개발한 캐릭터는 모든 면에서 훌륭하게 활용되며 위험요소들을 줄이게 될 것이다.

하지만 최근 모바일 서비스와 모바일 환경의 변화로 인해 성공 요인도 빠르게 변화하기 때문에 과거의 캐릭터와 요즘에 활용되고 있는 캐릭터를 구분

하여 분석하는 것이 효과적이다. 시대가 변화하여도 변화하지 않는 부분이 무엇인지 파악하고, 유행의 흐름에도 발 빠른 분석과 결정이 중요하다.

차별화 전략은

• 4대 중독과 예방을 함께 응용한 캐릭터: 센터 방문 시 맞이하는 기존 설치물을 캐릭터로 디자인하였다. 이동 상담 및 행사 차량에 적용한다. 보건복지형 캐릭터는 예방을 대표하는 캐릭터 하나로 진행되는 경우가 많으나, 4대 중독에서 보이는 무거운 이미지들을 가볍고 친근하게 적용한 4대 중독을 대표하는 캐릭터를 만듦으로 차별화를 두었다.

• 센터의 맞춤형 디자인: 안산시중독관리통합지원센터에서 활동하는 모든 범위에 적용할 수 있는 캐릭터 홍보물을 만들어 방문한다. 캐릭터의 흥미도 따라 자연스럽게 센터에 대한 관심도가 높아질 가능성이 있다.

센터 방문 시 맞이하는 기존 설치물을 캐릭터로 디자인 이동상담 및 행사 차량에 적용함

• 다양한 응용 동작: 다양한 버전의 캐릭터를 제품에 적용해 시리즈화 하여 고객의 센터 방문과 수집 욕구를 높일 수 있다.

• 기대효과: 희망이는 안산시 지역 주민의 행복한 삶의 증진을 도모하고자 하는 센터의 뜻에 따라 기존 4대 중독이 가지는 무거운 모습에서 벗어나 가볍고 친근함을 주는 이미지로 승화되어 중독 문제가 있는 대상자들이 보기 쉽도록 시민들에게 친근하게 다가갈 수 있도록 디자인되었다.

따라서 센터에서 기존에 사용되고 있거나 필요한 홍보 아이템에 적용시켜 일상생활에서 대상자의 방문을 유도하는 밝고 따뜻한 이미지를 만들어 기업 목표를 달성할 수 있음과 동시에, 시민들에게 친근한 캐릭터의 영향으로 시민들의 관심이 높아심에 따른 기업의 아이덴티티 확립, 인식 변화 등의 효과를 기대해볼 수 있다.

V

캐릭터디자인 개발사례

V. 캐릭터디자인 개발사례

1. 공익 캐릭터 파이어마커스

1)개발목적과 컨셉

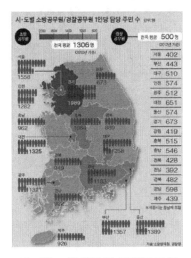

파이어마커스는 소방의 흔적이라는 뜻으로 소방에서 얻어지는 다양한 아이디어를 가지고 새롭게 소방을 해석하는 브랜드이다. 화재현장에서 버려진 소방호스를 가지고 가방 및 잡화류를 만들어 수익금의 일부로 소방장갑을 구매해 소방관에게 기부하는 사회적 기업이다.

시도별 소방공무원/경찰공무원
1인당 담당 주민 수

소방관 한 명이 지켜야 하는 주민 수는 약 1,300명이라고 소방방재청에서 발표하였다. 파이어마커스의 캐릭터 개발목적은 1325명의 시민이 1명의 소방관을 응원할 수 있는 문화를 만들고자 한다. 첫 번째 제품은 소방호스 업사이클링을 제안하는데 소방호스는 소방관의 헌신, 희생을 의미하는 상징이라 생각한다. 두 번째 제품은 소방의류제품을 제작하여 시민들에게 친밀하게 다가오는 소방관에 대한 인식을 제고 하고자 한다. 전 세계 유일한 소방패션 브랜드로 자리 잡아서 소방관을 응원할 수 있는 문화를 만드는 것을 목표로 하고

있다.

<p align="center">파이어마커스 제품</p>

2) 시장조사

<p align="center">000간, 바다보석</p>

'000간'은 사회적기업 '러닝투런'의 사무실이자 전시공간이다. 숫자 0은 비어있으면서 다른 것들로 채워지기를 기다리는 의미를, 간은 '사이, 틈, 엿보다, 참여하다'라는 의미를 담고 있다. 000간은 참여와 협업의 과정을 통해 새로운 공공성에 대해 제안하고 실험하는 공간이다.

'바다보석'은 인간이 만들어 낸 해양쓰레기를 최대한 업사이클링하여 사용해서 바다를 보석처럼 아끼고 지키자는 뜻이다. 바다보석은 인간이 만들어내고 바다에 버려진 해양쓰레기를 활용한 업사이클링 공예기법을 개발하여 전파하려 한다. 현재 인간에게 버려지고 파도에 마모되어 해변을 덮고 있는 바다 유리에 주목하고 있다. 전국의 해변에서 바다 유리를 수거하여 공예품으로 만들어 판매할 뿐만 아니라 다양한 해양환경 워크샵이나 교육을 통해 기법을 전파하여 많은 사람들이 바다 유리를 수거하도록 유도하고 있다.

'프라이탁'은 스위스의 그래픽 디자이너인 다니엘 프라이탁 형제가 설립한 업사이클링 브랜드이다. 방수 기능이 있는 트럭 덮개 천과 안전벨트 등 산업 폐기물을 가방으로 탈바꿈시켜 고유한 디자인을 만들어냈다.

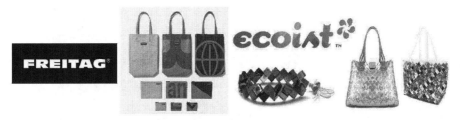

프라이탁, 에코이스트

'에코이스트'는 미국 마이애미 주에서 버려진 식음료 포장지로 만든 업사이
클링 브랜드이다. 100% 수작업으로 만들어내는 제조 과정은 에너지 사용량을
줄이고 탄소 발생률을 최소화시켰다. 생산 인력들은 모두 사회에서 소외된 취
약 계층들을 고용해 사회적 일자리 창출과 수익금 일부는 제3세계 산림 보호
를 위해 쓰이고 있다.

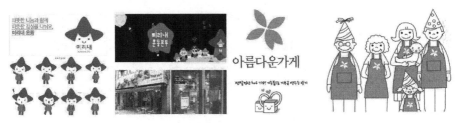

미리내 운동, 아름다운가게

'미리내 운동'은 내가 마실 커피를 주문하면서 추가로 한잔 또는 몇 잔을
더 주문해서 카페에 맡겨두는 것으로 경제적 여유가 없는 사람들이 추운 날씨
에 따뜻한 커피를 마실 수 있도록 하는 운동이다. 2013년 처음 시작된 나눔
실천 운동으로 카페뿐만 아니라 음식점, 화장품점, 마트 등 다양한 장소에서
전개되며 나눔이 필요한 모든 사람에게 혜택을 주고 있다.

'아름다운가게'는 헌 물건을 팔아 생긴 수익을 제3세계의 빈곤 구제와 사회
지원에 사용하는 영국의 옥스팜을 본보기로 하여 2002년 출범한 비영리 기구
이자 사회적기업이다. 기증받은 헌 물건을 수선하여 되파는 일 외에 기업이나
정부 기관과 함께 아름다운 토요일, 아름다운 아파트, 아름다운 나눔 학교, 움
직이는 가게 등 재사용과 나눔 문화를 확산하기 위한 운동을 벌이고 있다.

'베어버터'는 발달장애인이 직원의 80%를 차지하며, 그들은 명함, 카드,
책, 포스트 등 다양한 인쇄 관련 아이템을 만든다. 베어비터의 캐릭터는 일하
는 발달장애 청년과 닮았다는데, 공통적으로 무뚝뚝하고 고집스러우며 표정도
단조로운 편이지만 약속을 잘 지키고 신뢰할 수 있으며 눈과 손이 빠르지 않

지만 익숙한 일은 성실하고 우직하게 수행하는 특징을 가지고 있다.

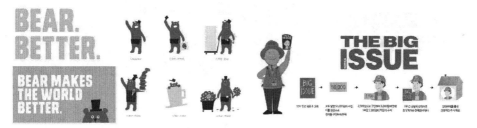

베어버터

'빅이슈코리아'는 1991년 영국에서 창간한 대중문화잡지로 노숙자를 돕지만 노동을 통해 도와주려는 공익적 목적을 모토로 한다.

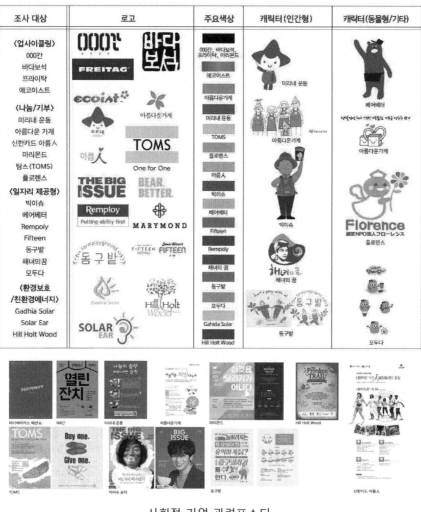

사회적 기업 관련포스터

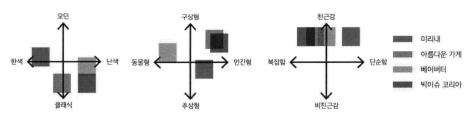

<center>캐릭터 포지셔닝</center>

3)디자인 모티브제안

	컨셉	예시	타켓	특징
제안1	Black&White 선/면으로 이루어진 사실적인 캐릭터		10, 20대 학생, 남성	-기존의 파이어마커스 이미지와 잘 어울림 -소방관에 대한 긍정적 이미지 (카리스마있는 모습) -흑백 이미지로 패션 아이템에 활용성이 높음
제안2	장난감 느낌의 아트 토이 캐릭터		20대 남녀 키덜트족	-원색적이고 다채로운 느낌 -개성적 -굿즈로 제작했을 때 파이어마커스를 모르는 사람도 구입할 수 있음 -대체로 난색 계열
제안3	소방관 복장의 감성적 캐릭터		10~30대 여성	-감성적 접근 -소방관에 대한 관심을 이끌어내기 적합 - 감성적 접근으로 스토리에 주목성을 높임

4)캐릭터 설문조사

컨셉제안 1	컨셉제안 2	컨셉제안 3
온라인 설문조사		
29.5%	41.1%	29.4%
오프라인 설문조사		
15.5%	44.8%	39.7%

5)캐릭터 매뉴얼

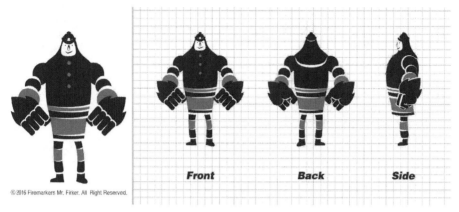

캐릭터 앞뒤옆

캐릭터 로고와 사용칼라

　　이름은 '미스터파커'(Mr. Firker). 미스터파커는 소방관을 위한 사회적 기업인 파이어마커스의 대표 캐릭터로 소방관을 모티브로 제작되었다. 의류브랜드이기 때문에 색깔을 2가지로 절제하였고, 수익의 일부로 소방장갑을 구매해 기부하는 기업의 특성을 고려해 손을 강조하여 디자인하였다. 넓은 어깨와 강인한 주먹을 가졌으며 항상 시민의 안전을 최우선으로 생각한다. 용맹하고 활기찬 성격이다.

캐릭터 엠블럼

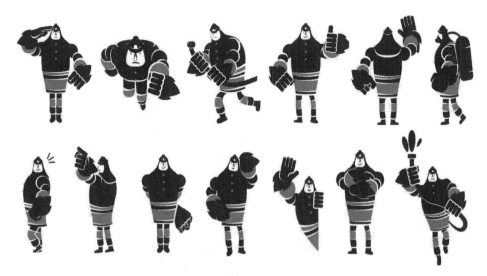

캐릭터 응용동작

캐릭터 라인아트

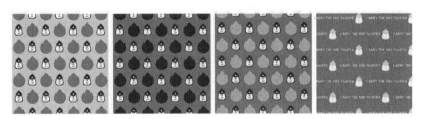

캐릭터 패턴

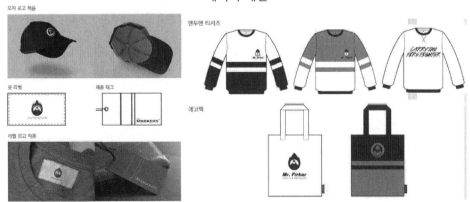

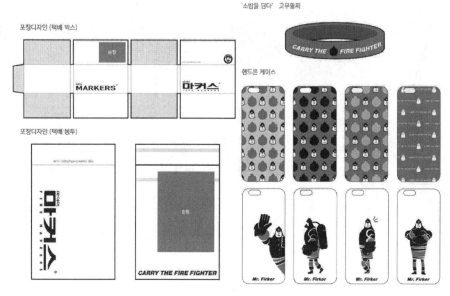

제품적용 사례

6)캐릭터 차별화 전략

• 심플한 캐릭터

색을 소방복의 대표색인 주황색과 검정색 두 가지로 한정하여 엠블렘 등 캐릭터의 로고화를 통해 활용성을 높였기 때문에 상품적용에 용이하다.

• 패키지 디자인

택배를 이용하는 인터넷 쇼핑몰의 특성을 고려하여 택배용 박스와 봉투 디자인에도 캐릭터를 적용하여 고객들이 파이어마커스의 캐릭터의 인지도를 높였다.

• 기대 효과

미스터파커는 사건 현장에 가장 먼저 투입되어 시민들의 안전을 지켜주는 소방공무원들의 노고를 잘 알 수 있으면서 시민들에게 친근하게 다가 갈 수 있도록 디자인되었다. 따라서 소방관 캐릭터를 패션 아이템에 적용시켜 일상생활에서 소방을 하나의 문화로 녹아들게 한다는 기업 목표를 달성할 수 있음과 동시에, 시민들에게 친근한 소방관 캐릭터의 영향으로 시민들의 관심이 높아짐에 따른 소방관들의 처우 개선, 인식 변화 등의 효과를 기대해볼 수 있다.

2. 봉사단체 캐릭터 태화샘솟는집

1)개발목적과 컨셉

　　태화샘솟는집은 정신장애로 어려움을 겪고 있는 분들이 지역사회에서 의미 있는 삶을 살아가도록 지원하는 클럽하우스 공동체이다. 봉사단체인 태화샘솟는 집의 캐릭터를 개발하여 인식 변화 및 친근감 유도, 선한 가게를 홍보하여 확대하려는 목적이 있다. 컨셉은 '동행'으로 정신장애인에 대한 인식 변화 및 이해와 공감을 형성하고 싶다.

　　캐릭터 포지셔닝은 다음과 같다.

　　캐릭터 제품으로 단편동화, 선한 가게(스툴라인 꽃, 선한 씨앗카드 등)에 사용될 카드 및 장식 캐릭터로 개발예정이다. 유통경로는 태화샘솟는집의 웹사이트(선한 가게), 도서관, 태화샘솟는집(동화)에서 판매예정이다. 차별화 이미지는 심플한 이미지의 기업 캐릭터와 차별되는 감성적인 일러스트 캐릭터로 진행예정이다. 이미지 레퍼런스는 다음과 같다.

2)시장조사

비슷한 주제를 가진 단체의 천사, 커플, 사람 캐릭터를 조사하였다.

시립서울장애인종합복지관 한울이/ 서울복지재단 사회복지사 보듬이/솔리언

이지웰가족복지재단 나눔이 행복이/경남복지재단 두리 우리/
근로복지공단 희망이 나눔이/ 교육복지재단 다듬이 자람이

복지로 가족 캐릭터/ 종로장애인 복지관 캐릭터 울리미

주 타깃층은 20대, 부 타깃층은 10대, 30대이다. 기존의 복지 캐릭터와 차별화를 두고 싶다. 단색 위주의 캐릭터가 아닌 수채화나 색연필의 감성 적인 느낌과 색을 이용할 것이다. 모티브는 커플 캐릭터나 물체를 형상화 한 캐릭터로 제안할 것이다.

3)디자인 모티브제안

제안1. 아이와 친구 캐릭터: 아이는 도와주는 것을 좋아하고 관찰력이 좋아

서 친구가 어려워하는 것을 잘 알아챈다. 친구는 어설프고 서툰 모습들이 있지만, 열심히 배우려고 하는 의지가 있다. 서로를 도우면서 같이 성장을 한다.

제안2. 새싹 캐릭터: 사랑이 많고 밝은 성격이다. 사랑이 많아서 가는 곳마다 새싹의 사랑으로 인해 그 사랑을 먹은 새싹들이 자라난다.

제안3. 커플 캐릭터: 사랑이는 귀엽고 사랑이 많은 성격이고, 나눔이는 의젓하고 사람들에게 나눠주기를 좋아하는 성격이다. 사랑이가 기른 사랑의 새싹을 길러서 사랑이 자라면 나눔이가 그 사랑을 사람들에게 나누어 준다.

제안1)	
모티브	아이와 친구
성격	아이: 도와주는 것을 좋아하고 관찰력이 좋아서 친구가 어려워하는것을 잘 알아챈다 친구: 어설프고 서툰 모습들이 있지만 열심히 배우려고 하는 의지가 있다.
특징	아이와 친구가 함께 성장한다. 서로 돕고 나누기를 좋아한다.
예)	

제안2)	
모티브	새싹
성격	사랑이 많은 성격
특징	사람들의 편견과 오해를 없애기 위해서 사랑의 씨앗을 심는다.
예)	

제안3)	
모티브	커플
성격	사랑이/희망이
특징	투명이어서 두배로 사랑과 희망을 나눠준다.
예)	

모티브 제안

디자인시안 1,2,3

4)캐릭터 매뉴얼

캐릭터의 컨셉은 태화샘솟는집의 이념인 '사랑이 솟는다'와 '희망이 펴져 나간다'를 토대로 랑이와 누리(사랑+나눔) 두 명의 캐릭터를 디자인하였다.

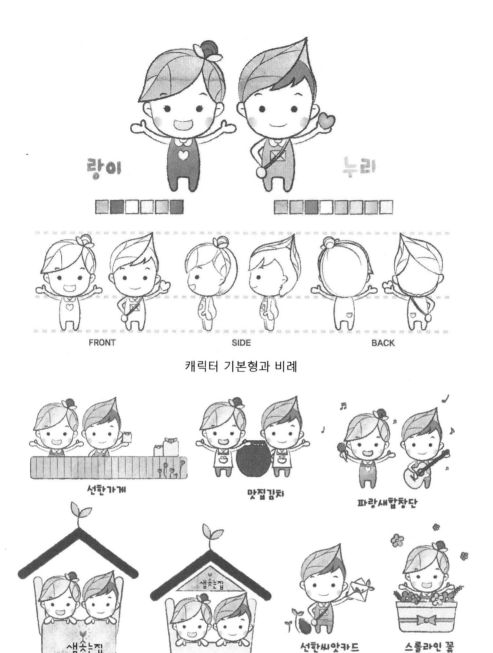

캐릭터 기본형과 비례

응용동작

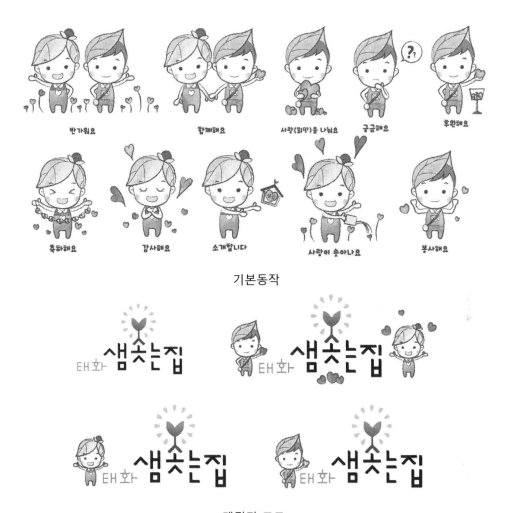

기본동작

캐릭터 로고

제품적용 사례

3. 공익 캐릭터 레드엔젤

1)캐릭터 소재

레드엔젤

레드엔젤은 움직이는 서울시 관광안내원으로서 빨간 옷에 'i'자를 새긴 유니폼을 입고 인근 지역 안내서비스를 제공하고 있다. 현재 12개의 지역에서 안내 활동을 진행하고 있다. 레드엔젤 캐릭터의 제안 목적은 서비스, 브랜드, 관광상품 3가지로 나눠 생각할 수 있다.

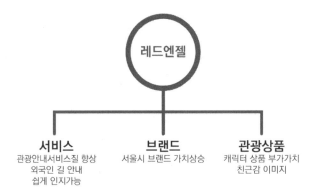

레드엔젤 캐릭터제안 목적

2)현황조사

- 해외사례: 타이완관광캐릭터 오픈짱

형태는 동그란 얼굴과 세븐일레븐을 의미하는 무지개이다. 색상은 주황색, 녹색, 빨간색을 이용하여 개성을 나타낸다. 앙증맞은 표현과 4가지의 캐릭터를 형성하며 타이완을 안내한다. 특징은 일본에서 제작되었으나 대만에서 홍보캐릭터로 이용되며 세븐일레븐과 함께 운영된다.

타이완관광캐릭터 오픈짱

- 해외사례: 히코네시캐릭터 히코냥

고양이 형태에 투구를 쓰고 색상은 흰색과 투구를 상징하는 빨간색이다. 2등신의 형태를 보이며 간결하고 심플하게 표현되었다. 특징은 히코네시에서 내려온 투구를 통해 아이덴티티를 구축한다.

히코네시캐릭터 히코냥

- 해외사례: 쿠모모토현캐릭터 쿠마몬

쿠모모토현캐릭터 쿠마몬

놀란 곰의 형태이다. 사용색상은 검은색, 빨간색, 흰색으로 심플하면서 놀란 눈을 강조하였다. 캐릭터를 통해 지역에 3500억 매출을 일으키고 있다.

● 국내사례: 서울시 해치

서울시 해치

　서울의 600년 문화역사와 함께한 상상의 동물 '해치'를 형상화한 것으로서 정의와 안전을 지켜주고 꿈과 희망, 행복을 가져다 주는 해치의 전통적 의미와 맑고 매력 있는 세계도시 '서울'의 비전을 전달하는 새로운 상징으로 탄생되었다.

■ 국내사례: 정성군 와와군

정성군 와와군

　5가지 정성군을 상징하는 캐릭터로 색상은 갈색, 노란색, 연두색, 보라색, 핑크로 큰 눈과 고양이, 버섯 등 다양한 형태를 가지고 있다. 꽃+토끼, 새싹+강아지, 와우+고양이, 도토리+다람쥐, 버섯+병아리를 형상화하였다.

제품	레드엔젤 캐릭터
서비스	안내 서비스
유통경로	안내원이 있는 서울12지역
이미지 차별화	빨간 안내원 유니폼

캐릭터 컨셉　　　　　　　브랜드 포지셔닝

　서울관광협회에서 운영하는 움직이는 관광안내원들의 캐릭터를 제작하

여 관광안내원의 서비스질을 향상시키고 더 나아가 서울시 브랜드의 가치
를 상승시켜 관광상품으로서의 역할까지 하고자 한다. 캐릭터 포지셔닝은
다음 표와 같다. 외향적이고 활발하고 자극적인 성격에 심플한 디자인으
로 진행하고자 한다.

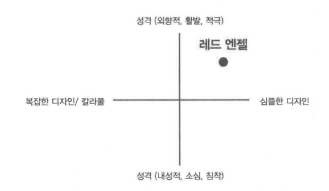

시대	이미지	특징
1990년대 -2000년대	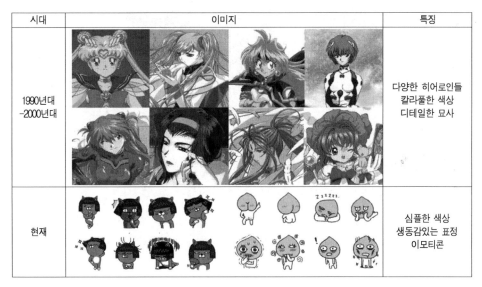	다양한 히어로인들 칼라풀한 색상 디테일한 묘사
현재		심플한 색상 생동감있는 표정 이모티콘

캐릭터 표현사례

3)디자인 모티브제안

타깃층은 20~50대까지 전 연령층 외국인으로, 캐릭터 모티브는 홍길
동, 처사이다. 모티브 특징은 사람 캐릭터로 서울을 알리고 쉽게 인식할
수 있는 캐릭터로 제작하고 싶다.

제안1. 홍길동: 활발, 명랑, 긍정적인 성격으로 한국적인 캐릭터이면서 여
기저기 잘 다니는 홍길동을 모티브로 삼는다.

제안2. 천사: 친절하고 착하며 귀여운 성격이다. 레드엔젤로 단순하면서 호감 있는 형태가 특징이다.

모티브	홍길동
성격	활발 / 명량 / 긍정적
특징	한국적인 캐릭터이면서 이쪽저쪽 다니는 홍길동을 모티브로 삼는다.

모티브	천사
성격	친절 / 착함 / 귀여움
특징	레드엔젤로 단순하면서 호감있는 형태를 갖춘다.

디자인 모티브제안(1,2)

4)캐릭터 디자인

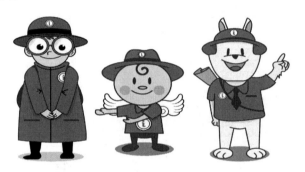

캐릭터 디자인시안(1,2,3)

시안1의 특징은 활발하고 사람들에게 친근감 있게 다가간다. 큰 안경을 쓰고 있어 똑똑한 느낌이지만 보기보다 엉뚱한 구석이 있다. 메고 있는 가방 속에는 다양한 거리 지도와 상품들이 들어가 있다.

시안2의 특징은 아기 천사의 모습을 가지고 있다. 애교가 많으며 한국 시내의 거리 수호천사로 외국인에게 먼저 다가가 길 안내를 해준다. 동그란 얼굴과 동그랗게 말린 형태의 날개가 특징이다.

시안3의 특징은 진돗개의 모습을 가지고 있으며 사람들을 무척 따르고 뛰어난 청각과 후각을 가지고 있어 어려움이 있는 사람들을 빠르게 도와주고 있다. 의협심이 있어 곤란한 상황에 있는 사람들을 지나치지 못하고 끝까지 돕는다.

로고 Symbol basic

C:14 M:100 Y:97 K:5

C:0 M:0 Y:0 K:80

Color System

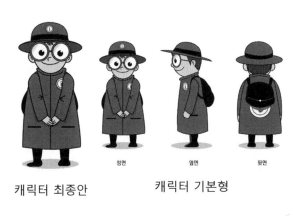

캐릭터 최종안 캐릭터 기본형

정면 옆면 뒷면

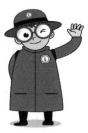 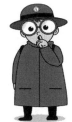

인사하는 레드아이 공공장소로서 조용히 휴식공간입니다.

위치를 알려주는 모습 지도에 표시되있는 모습 도착지입니다. 지도를 확인하세요.

캐릭터 응용형

엠블럼 캐릭터적용 사례 관광정보지

4. 브랜드 캐릭터 미니 가든(Mini garden)

1)주제

Terrarium은 투명 용기 안에 작은 식물을 심고 어울리는 재료를 함께 배치하는 독특한 형태의 가드닝이다. 쉽게 완성되는 나만의 작은 정원인 것이다. 나만의 작은 공간을 만드는 간편한 테라리움 홈가드닝 브랜드를 만들어 키트를 제안하고자 한다.

Terrarium

타깃은 'Urbanite'으로 반복된 일상에 지친 도시인이고, 일상의 가드닝, 도시 속 정원이 컨셉이다. 공공기관, 자연공원 캐릭터, 가드닝을 자연이라는 큰 테마로 잡고 캐릭터 시장조사를 진행하였다.

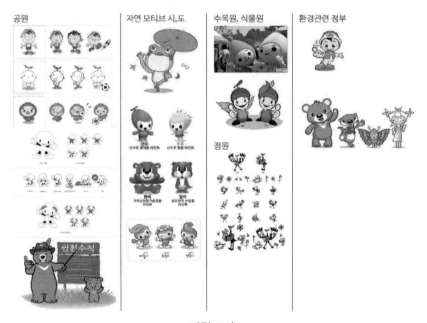

시장조사

이미지 레퍼런스

캐릭터 포지셔닝

　미니 가든이라는 쉽고 간단한 정보전달과 생동감 있는 정원의 이미지를 위한 브랜드의 시각언어 개발을 목표로 한다. 디자인 시스템을 만들기 위해 테라리움의 시각요소를 모티브로 단순하고 동적인 이미지 개발을 하고자 한다. 'The Tiny Friend'라는 일상의 정원과 어울리는 작은 친구를 캐릭터화하고 싶다. 정원사같이 사용자에게 가이드가 되어주는 생명력을 가진 섬세하고 귀여운 동식물과 곤충 혹은 수호요정이나 소인으로 표현하고 싶다.

2)캐릭터 모티브 제안

　화분이 아닌 정원을 표현하기 위한 생명체, 작은 정원에 사는 꼬마 친구이다. 벌레, 요정, 인간으로 나누어 접근하였다.

　제안1. 벌레: 정원의 생명력을 강조하였다. 실제 생명체의 형태를 모티브로 진행한다. 아기 애벌레는 뚱뚱하고 게으르지만, 식물을 사랑하는 마음이 각별하고 물이 부족하거나 너무 햇빛이 강하면 얼굴이 빨개지며 화를 낸다. 언제나 식물 곁에서 돌보미가 되어 준다.

모티브 제안1

제안2. 요정: 정원을 가꾸는 가이드의 역할로 기학학적 형태를 단순하게 표현한다. 정원 수호 요정은 식물 박사로 전문가처럼 정원의 주인을 돕는다. 처음 정원이 만들어질 때부터 곁에서 정보를 제공하고 식물을 키워 건강하게 유지 시키는 역할을 한다.

모티브 제안2

제안3. 인간: 이야기가 담긴 캐릭터로 동화, 전설, 민담을 기반으로 진행한다. '거인의 정원', '이상한 나라의 앨리스', '걸리버 여행기' 등 작은 세상, 소인과 관련된 재미있는 이야기를 통해 좀 더 친근한 캐릭터로 스토리를 전달한다.

모티브 제안3

캐릭터 시안작업

설문조사 결과 시안1이 가드닝 브랜드 이미지가 잘 연상되며 귀엽고 친근한 이미지로 설정한 목표에 부합하여 선정하였다.

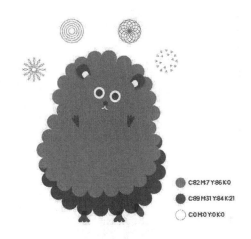

C:82 M:7 Y:86 K:0

C:89 M:31 Y:84 K:21

C:0 M:0 Y:0 K:0

기본 캐릭터와 칼라

보들보들 귀여운 친구 '늘보'는 덩굴을 모티브로 만들어졌다. 덩굴이라는 존재는 생명력 넘치는 정원을 상징한다. 정원을 반려동물처럼 애정을 가지고 돌보라는 의미로 늘보는 작은 햄스터를 닮았다. 늘보는 정원의 생명 그 자체이기 때문에 늘보를 보며 사람들이 정원을 생기있게 가꾸려고 노력하면 좋겠다는 의도로 만들어졌다.

늘보는 귀여운 아기 덩굴이다. 도심 속 작은 정원속에서 살고 겁이 많고 항상 잠을 자며 축축한 것을 좋아한다. 늘 보살펴줘야 하는 작은 친구는 의외로 든든하나. 하지만 깜빡하고 물주기를 까먹으면 늘보가 화를 낸다. 색이 노렇게 변하고 표정도 찡그린다. 항상 신경써서 정원을 가꾸고 소중한 친구 늘보와 추억을 만들어보자.

캐릭터의 형태적 특징은 테라리움을 구성하는 4요소를 시각화한 상징물이

다. 이끼, 돌, 다육, 선인장이며 늘보의 주변을 항상 맴돌고 늘보는 이것을 매우 사랑한다. 부들부들 부드럽고 통통한 몸매로 덩굴이지만 햄스터 같은 외형으로 귀여움을 더하여 반려동물의 느낌을 전달한다.

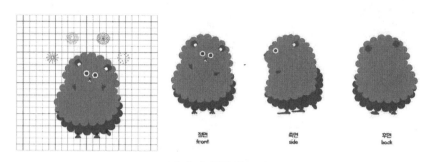

비례와 앞뒤옆 모습

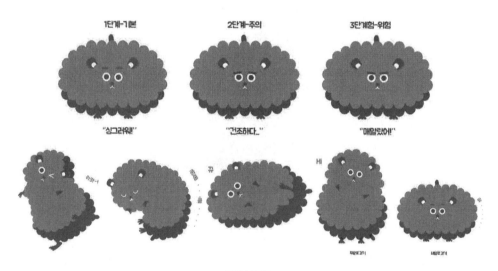

기본동작

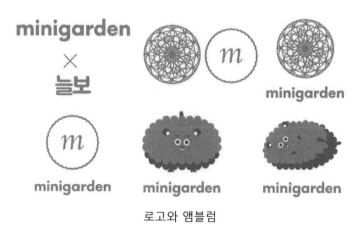

로고와 앰블럼

로고와 앰블럼2

개발된 캐릭터를 기반으로 나만의 작은 공간을 만드는 간편한 테라리움 홈 가드닝 키트 제안한다. 키트는 겨울에도 곁에 있는 실내 정원으로 꽃과 식물이 주는 위안과 편안한 행복을 스스로 만드는 성취감을 경험할 수 있다. 도시 속 작은 정원에 사는 꼬마 친구로 사용자의 가드닝을 도우며 동반자처럼 곁에서 반려식물을 돌봐주는 친구이다.

캐릭터를 통해 가드닝 키트 가이드를 보다 쉽게 사용자에게 제공하고 반려식물에 대한 친근한 인식을 더한다. 가드닝은 전문적이고 어려운 일이 아닌 간단하고 누구나 할 수 있는 것이다. 현대의 도심 속에서 미니가든은 일상의 가드닝을 꿈꿀 수 있다.

가드닝브랜드 레퍼런스(Garden Hada, Garden Pots, Roots, Anticrise)

가드닝 브랜드 중 Garden Hada는 백과사전 같은 펜화 그래픽을, Garden

Pots는 사진을 활용한 그래픽을, Roots는 단순한 정보화, 픽토그램 그래픽을 Anticrise는 주요 요소 패턴화, 단순화하여 디자인되었다.

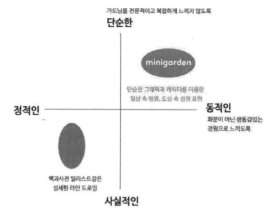

브랜드 포지셔닝

　가드닝을 전문적이고 복잡하게 느끼지 않도록 단순하게 표현하고, 화분이 아닌 생동감 있는 정원으로 느끼도록 동적인 이미지를 단순한 그래픽과 캐릭터를 이용한 일상 속 정원, 도심 속 정원을 표현하고자 한다. 섬세한 라인 드로잉으로 표현할 것이다. 테라리움을 구성하는 4가지 핵심요소의 형태를 참고하여 돌, 이끼, 다육식물, 선인장으로 미니가든 고유 그래픽 디자인을 개발하였다.

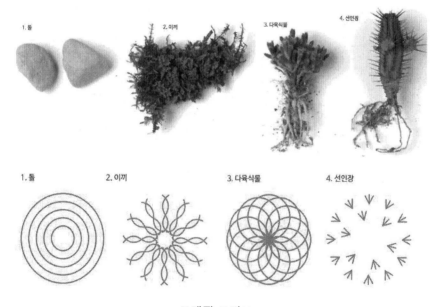

그래픽 모티브

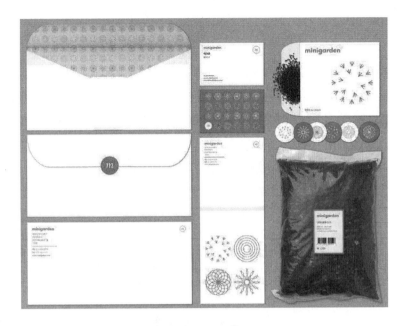

미니가든 패키지와 앱

제품적용사례로 가드닝에 도움을 주는 앱을 개발하고자 한다.

5. 기업 캐릭터 낙농자조금관리위원회

1)현황분석

 남는 우유 때문에 유업체들과 낙농 농가들이 걱정이 많다. 유업체 관계자들은 팔리지 않는 우유를 처리할 방법이 없어 적자만 늘어난다고 푸념한다. 원유(原乳) 생산 할당량이 줄어 젖소를 도축했다고 하소연하는 사람들도 늘고 있다. 유업계 관계자들은 출산율이 급격히 낮아지고, 수입 분유나 모유를 먹이는 부모가 증가하면서 국산 우유를 비롯한 유제품 판매가 줄었다고 입을 모은다.23) 유업계도 속속 방책을 내놓고 있는 분위기다. 남은 우유를 말려 분유로 보관하는 재고량이 늘고 있다는 것은 그만큼 우유가 남아돌고 있다는 근거를 뒷받침하고 있다. 한 업계 관계자는 '매년 인구 감소 등 구조적 변수가 작용해 우유 판매가 현저히 줄었다. 특히 성장기 어린이들조차 흰 우유 대신 가공유나 음료수를 마시다 보니 우유 판매가 줄었다'라며 그리 낙관적이지는 않다고 주장했다.24)

 캐릭터 개발목적은 우유의 소비층을 확장시키고, 우유의 장점과 오해와 진실을 이해시키고자 한다. 그 결과로 <하루 한잔 우유마시기> 도와주는 어플리케이션을 개발하고자 한다.

 우유는 완전제품으로 인간의 모유와 가장 유사한 형태로 사람이 필요한 8가지의 아미노산을 포함하고 있어 각종 질병을 예방하고 신체를 튼튼히 한다. 칼슘을 가장 잘 흡수할 수 있는 식품으로 뼈의 건강을 지키는 가장 중요한 방법 중 하나가 칼슘의 섭취와 유지이므로 꾸준한 섭취가 중요하다.

 한국인의 하루 우유 섭취량은 66.5g으로 미국(223.6g)의 3분의 1에도 못 미친다. 한국인의 식사지침인 '식품교환법'을 보면 20세 이상 성인이 하루에

필요한 '우유군' 권장량은 200mL 우유 1회 섭취다. 우유는 우리나라 사람들이 부족하기 쉬운 단백질, 칼슘, 비타민B2, 비타민B12를 공급해준다. 단백질 중에서 특히 쌀이 주식인 사람들에게 부족하기 쉬운 '리신' 함량이 높다. 일반 칼슘 보충제의 인체 흡수율은 40% 안팎에 그치지만, 우유에 함유된 인, 비타민D, 비타민K, 단백질 등이 칼슘 흡수를 촉진해 우유 속 칼슘의 흡수율은 70% 이상이다. 낙농자조금관리위원회는 우유 한 잔(200mL)을 마시면 하루 필요한 비타민, 미네랄의 1/3 정도를 섭취할 수 있다고 말한다.

2)시장분석

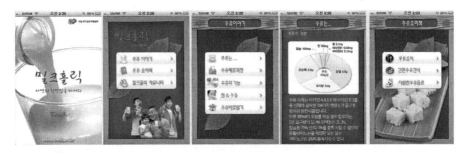

우유자조금위원회 앱

우유를 모티브로 한 게임 앱

기타 참고 앱

손그림 느낌이 살아있는 표현방법 참고 자료

3)캐릭터디자인

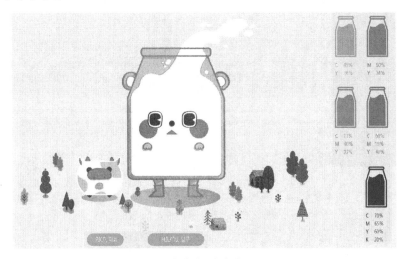

개발된 캐릭터

캐릭터 로고

시놉시스는 밀쿠는 곰돌이를 닮은 동그란 뒤에 동그란 눈동자 빨간 두 볼 그리고 넘쳐흐르는 우유를 품은 하늘색 우유병이다. 꼼지락거리는 작

은 두 손과 짧은 두 다리로 우유 마시기를 권하며 뿔뿔뿔 돌아다니는 귀염둥이다. 기분에 따라, 그날 먹은 간식에 따라 자유자재로 변신이 가능한 만능 우유로 함께 다니는 애완동물 피코와 함께 사람들에게 하루 한 잔 우유를 권장하며 이리 뛰고 저리 뛰고 있다.

우유자조금위원회의 하루 한 잔 우유마시기 캠페인을 위해서 만들어진 밀쿠는 우유병을 모티브로 친근한 곰돌이 캐릭터를 착안하여 디자인되었다. 특히 흘러넘치는 우유로 생동감과 함께 개성을 부여하는데 집중하였다. 오늘 먹은 간식에 따라 자연스럽게 색을 바꾸고 기분에 솔직해서 그대로 드러나는 것이 가장 큰 특징이다. 우유의 양으로 밀쿠의 상태를 알 수 있다. 넘치도록 가득 채워 있을 때가 가장 행복한 상태이다.

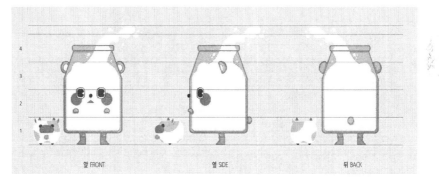

캐릭터 등신대

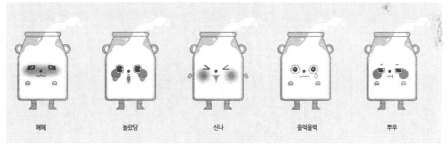

캐릭터 기본동작

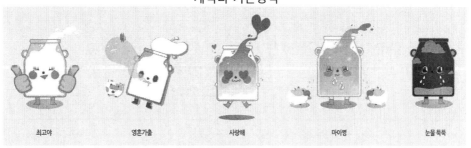

캐릭터 응용동작

4)캐릭터 제품 적용사례

밀쿠 어플리케이션: 하루 한 잔 우유마시기 장려 어플리케이션

위기를 맞은 한국 낙농업의 문제점이던 출산율 저하, 우유에 관련된 오해에 대해서 새로운 인식을 주기 위해 우유자조금위원회에서 구성한 기존의 밀크홀릭 어플리케이션을 업그레이드하여 하루 한 잔 우유마시기 장려 캠페인 어플리케이션 밀쿠를 기획하였다.

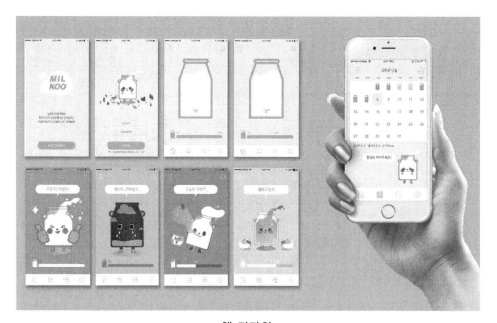

앱 디자인

제품적용 사례(가방, 머그잔)

6. 홍보 캐릭터 루싸이트 토끼

1)캐릭터 선정

　　루싸이트 토끼는 노래에 비해 밴드의 인지도가 낮은 일명 얼굴 없는 가수이다. 이 인디밴드의 홍보를 위한 캐릭터 개발을 기획하여 인디밴드에 관심을 갖을 수 있기를 목표로 한다.

대상선정(루싸이트 토끼)

　　캐릭터의 타깃층은 음악에 관심 있는 20~30대 젊은 층으로 인디 음악만이 아니라 다양한 음악이나 공연 등에 관심 있는 대상이다. 캐릭터의 활용은 공연 홍보 포스터나 물품, 인디밴드의 앨범 등 다양하게 적용시킬 계획이다.

시장현황

　　참고한 디자인 레퍼런스는 아래와 같다. 대부분 2등신으로 짧게 표현하였으며 인물을 귀엽게 표현하고 있다. 국외 가수들의 캐릭터 활용은 인물의 특징을 강조하여 외형적 특징이 잘 드러나게 표현된 사례가 많다.

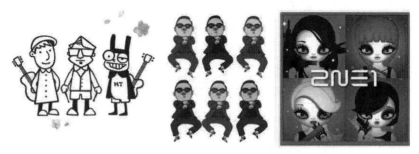

버스커 버스커, 싸이, 2ne1

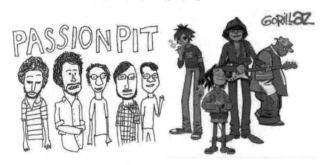

PASSION PIT, Gorilla

디자인을 참고할 레퍼런스를 분류하였다.

동물의 형태

사람의 형태

기타 다른 형태

표현방식을 위한 레퍼런스도 분류하여 정리하였다.

깔끔한 선을 사용한 사례

손으로 그린듯한 표현한 사례

색다른 표현방법 사례

2)디자인 모티브 제안

감성적이고 달콤한 노래를 주로 하는 인디밴드로 감성을 자극할 수 있는 부드러운 느낌의 캐릭터를 제안한다. 파스텔 톤의 부드러운 색상이나 투박하게 손으로 그린듯한 표현방법으로 색상만 사용하는 것이 아니라 다양한 이미지를 넣는 방법으로 접근할 것이다.

제안1. 인디밴드를 모티브로 한 여자 캐릭터: 가장 기본적인 캐릭터로 인디밴드의 외적 특징을 살려 루싸이트 토끼 멤버의 얼굴과 특징들을 표현한다. 성격은 감성적이며 여성스럽고, 매사에 긍정적인 성격이다.

제안2. 토끼 캐릭터: '루싸이트 토끼'라는 인디밴드의 이름에 맞는 토끼 캐릭터로 귀여운 토끼를 의인화하여 밴드의 특징을 잘 보여준다. 성격은 온화하

며 순수한 마음을 가지고 있고, 호기심이 많다.

제안3. 몬스터 캐릭터: 상상 속의 귀여운 몬스터를 통해 감성과 상상력을 자극한다. 성격은 장난이 많고 활동적이며, 에너지가 넘친다.

3)캐릭터 스케치

스케치 1차

스케치 2차

그래픽 시안 3종(1,2,3)

시안1. 치마를 좋아하는 여성스러운 성격이다. 사람들에게 노래를 불러주는 것을 좋아한다. 귀엽고 활동적이며 장난이 많다. 기타를 좋아하며 실수를 많이 하는 편이다. 시안2. 겁이 없고 당당한 모습을 하고 있다. 무뚝뚝하지만 정이 많다. 매사에 열심히 하려고 노력하는 모습을 보인다. 사람들과 만나는 것을 좋아한다. 시안3. 조신하고 부드러운 성격이다. 어른스러운 부분이 있고 책임감이 높다. 어리광이 많고 활발한 성격이다. 장난스럽고 호기심이 많다.

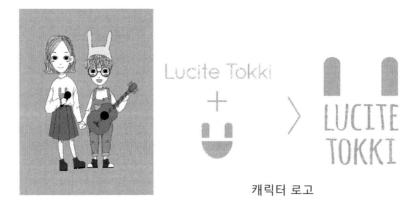

최종 캐릭터

캐릭터 로고

 '에롱이'는 얌전하고 차분한 성격이다. 감성적이고 온화하다. 달콤한 목소리로 많은 사람들에게 노래를 불러주는 것을 매우 좋아하며 긍정적인 마인드를 가지고 있다. 영태는 장난이 많고 활동적이며 항상 에너지가 넘친다. 기타 치는 것을 좋아하지만 실수를 많이 한다. 에롱보다 키가 작은 것이 콤플렉스이다.

 달콤한 노래를 주로 부르는 인디밴드의 특징을 살려 손으로 쓴 듯한 서체를 사용하고 토끼 귀를 사용하여 로고가 토끼의 모습을 형상화하였다.

배경 참고 자료

제품적용 사례

91

7. 브랜드 캐릭터 보이후드

1)스토리

소년 시절(Boyhood Freinds), 누구나 가지고 있는 어린 시절의 순수하고 따뜻했던 감성과 어른이 되어 버린 우리들의 잊고 있던 동심을 찾아주는 친구들을 표현하고 싶다. 다양한 성격의 소년들이 등장해 동심의 세계를 위협하는 악인인 어른들의 이기심, 미움, 증오, 질투 등으로 동심을 지켜낸다는 이야기이다.

순수한 시각으로 동심을 찾아주는 보이후드의 리더 '서키', 동물 특히 공룡을 좋아하는 '라노', 무뚝뚝 하지만 뒤에서 친구들을 챙기는 '아야', 엉뚱한 성격의 4차원 소년 '우주', 곰 인형 '테디', 장난감들과 젤리 곰, 젤리빈들이 등장한다. 그리고 계속 다른 성격을 가진 소년들이 합류할 계획이다. 보이후드 친구들은 어른들의 동심을 다시 찾아줄 수 있을까?

2)캐릭터 활용방안

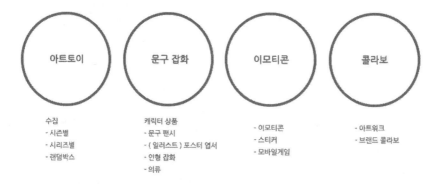

아트토이	문구 잡화	이모티콘	콜라보
수집 - 시즌별 - 시리즈별 - 랜덤박스	캐릭터 상품 - 문구 팬시 - (일러스트) 포스터 엽서 - 인형 잡화 - 의류	- 이모티콘 - 스티커 - 모바일게임	- 아트워크 - 브랜드 콜라보

3)시장조사

아트토이 시장조사

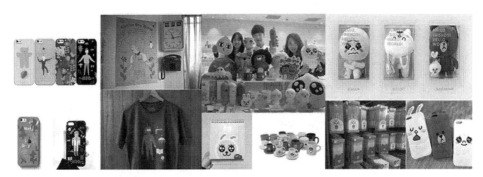

문구잡화 시장조사

이모티콘 시장조사

모바일게임 시장조사

소년 캐릭터 시장조사

대부분 소년을 대상으로 한 캐릭터는 주인공의 남자친구 등으로 주로 만화 나 애니메이션에서 등장한다.

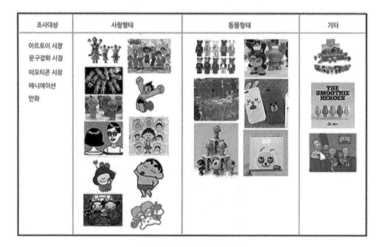

시장조사 이미지분석

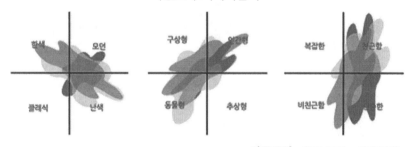

포지셔닝

4)디자인 모티브 제안

4차원 소년 캐릭터로 4차원 성격이란 보통 사람과는 다르게 정신이 전혀 다른 차원에서 생각하고 말하는 사람을 의미한다. 정신세계와 사고체계가 완전히 다르다. 굉장히 고차원적이어서 자신의 정신을 주체하지 못하는 천재적인 기질이 있는 사람이 있는 반면, 사고가 매우 덜떨어져서 그야말로 온갖 멍청함과 엉뚱함을 발산하거나 괜히 4차원인 척 시늉만 하는 세 가지 종류로 나누어진다. 보통 비현실적인 망상에 사로잡혀 일상생활에서 상황에 맞지 않는 엉뚱한 언행을 일삼는다던가, 말을 더듬거나 어리바리하다. 가만히 멍하게 있는 모습을 볼 수 있고 외향적이지 못한 성격이다.

제안1. 고차원적인 천재적인 기질이 있는 소년

제안2. 엉뚱하고 기발한 성격이 소년

제안3. 진짜 4차원 외계 세상에서 온 소년

3가지 모티브 컨셉제안

스케치

5)캐릭터 설문조사

3가지 컨셉안으로 디자인된 그래픽시안은 다음과 같다.

온라인 설문조사

설문조사의 의견을 반영한 최종 수정안

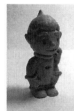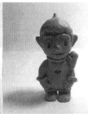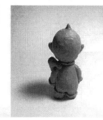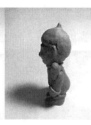

입체작업으로 형태 보완

6)캐릭터 매뉴얼작업

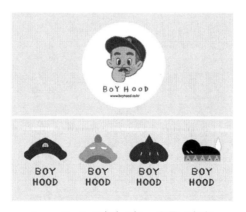

Logo Basic (서키, 라노, 우주, 야야)

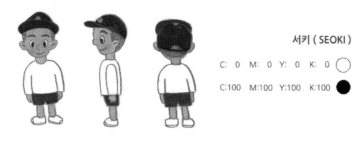

서키 (SEOKI)

C: 0 M: 0 Y: 0 K: 0

C:100 M:100 Y:100 K:100

서키(Seoki)

'서키'는 순수한 시각으로 동심을 찾아주는 보이후드의 리더이다. 모자를 좋아해서 항상 모자를 쓰고 다닌다. 무슨 일이든 친구들과 함께 힘을 합쳐 해결해 나가는 것을 좋아한다. 세상의 모든 색을 합치면 검은색이 나오고, 모든 빛을 합치면 하얀색이 나오기 때문에, 잘 어우러질 수 있는 검은색과 하얀색을 좋아한다.

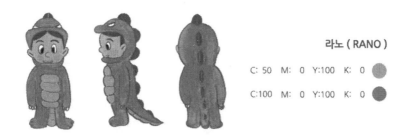

라노 (RANO)

C: 50 M: 0 Y:100 K: 0

C:100 M: 0 Y:100 K: 0

라노 (Rano)

'라노'는 동물을 사랑하는 동물애호가이다. 동물들, 특히 공룡을 좋아해서 항상 공룡 형태의 옷을 입고 다닌다. 하얀 피부에 주근깨가 있는 얼굴로 5:5 갈색 머리 가르마를 가지고 있으며 너무 순수해서 엉뚱하기까지 한 캐릭터이다. 초록색 공룡을 좋아하기 때문에 초록색을 가장 좋아한다.

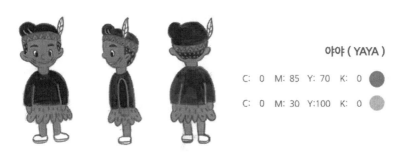

야야 (YAYA)

C: 0 M: 85 Y: 70 K: 0

C: 0 M: 30 Y:100 K: 0

야야(yaya)

'야야'는 무뚝뚝하지만, 뒤에서 친구들을 챙기는 아빠같은 친구이다. 말이 없고 조용히 행동으로 실천하는 성격의 소유자이다. 친구들과 대화를 나눌 때도 이야기를 들어주는 것을 좋아한다. 자연을 사랑하는 평화주의자로 항상 인디언 복장을 하고 다닌다. 눈썹은 짙고 피부는 어두운 편이다. 따뜻한 난색 계열의 색들을 좋아한다.

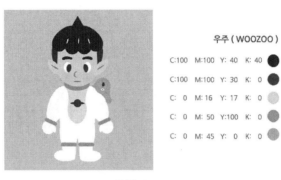

우주(Woozoo)

'우주'는 우주에서 온 것 같이 엉뚱한 성격을 가지고 있는 4차원 소년이다. 하얀 피부에 파란 머리를 가지고 있고 안테나를 연상하는 머리 스타일이 특징인 특이한 소년이다. 외계인과 괴물들이 실제로 존재한다고 믿는 엉뚱한 성격으로, 우주를 좋아해 평소에 우주복을 입고 다닌다. 어깨에는 항상 외계생명체인 '펑키'를 올리고 다닌다.

비례 앞뒤옆

엠블렘

응용동작

패턴디자인

제품 적용사례

8. 웹툰 캐릭터 휴머노이드에게 웃음을

1)스토리

1875년, 당대 기술로 구현할 수 있는 최대한 인간과 닮은 로봇이 개발된다. 물론 뛰어난 과학자들은 그 로봇에게 감정을 느끼고 표현할 수 있는 프로그램까지 넣어주었다. 단언컨대, 그 로봇은 완벽한 휴머노이드라고 할 수 있었다. 그러나 그 완벽한 휴머노이드에게 치명적인 결함이 발견되었는데 가장 중요한 감정 프로그램이 전혀 실행되지 않는다는 것이다.

캐릭터 로고

과학자들은 자신들의 완벽한 피조물의 결함이 발표되지 않기를 원했고 로봇을 폐기하기로 결정한다. 그러던 중 한 젊은 과학자가 나서서 말했다. '이대로 폐기하기엔 저 로봇이 너무 아깝습니다! 저에게 1년만 시간을 주십시오. 반드시 프로그램을 활성화할 방법을 찾겠습니다!' 그렇게 젊은 과학자와 완벽한 휴머노이드의 동거가 시작된다.

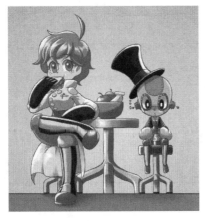
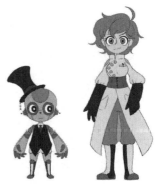

캐릭터 기본형

　'H-1875(Hallo)'는 치명적인 결함이 발견된 가장 완벽한 휴머노이드이다. 다른 사람의 감정, 혹은 자신의 감정을 느끼고 표현할 수 있어야 했지만 어째서인지 그러질 못하고 있다. H-1875는 모델명으로 과학자는 편하게 '할로(Hallo)'라고 부른다.

　'Kate Jarmont'는 폐기당할 위험에 처해있던 H-1875를 구해낸 젊고 유능한 과학자이다. 괄괄하고 덜렁대는 성격이지만 정이 많고 따뜻한 면이 있다. 다소 반항적인 면이 있어 일단 일을 저지르고 보는 타입이다.

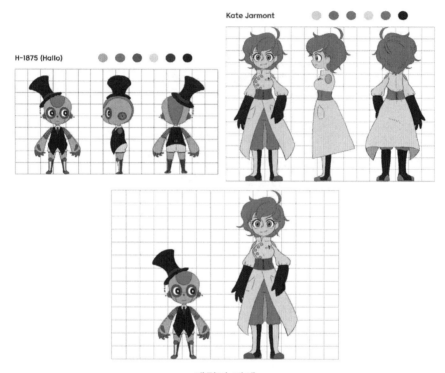

캐릭터 비례

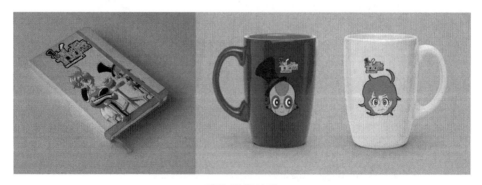

제품 적용사례

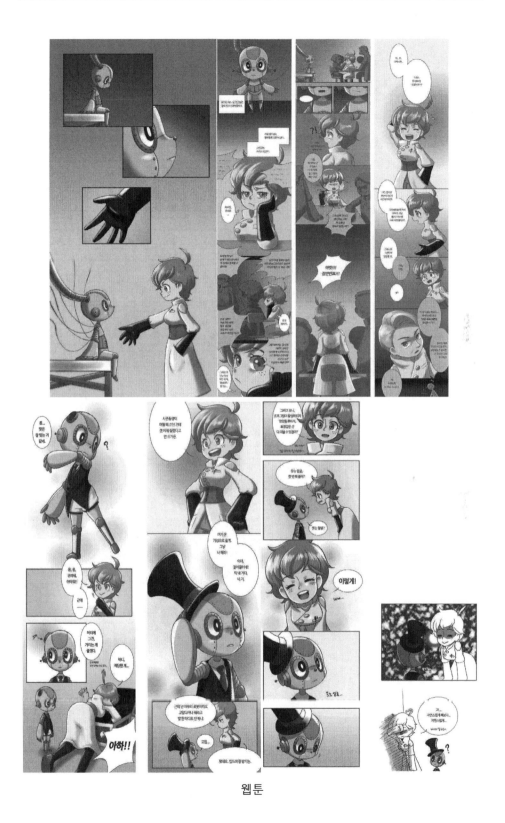

웹툰

9. 축제 캐릭터 이태원지구촌축제1

1)개발목적과 컨셉

이태원지구촌축제는 이태원지역의 활성화 및 관광객 유치를 위해서 2002
년부터 계속 열리고 있는 이태원에서 가장 큰 축제이다. 한국의 전통문화와
이태원의 외국 문화를 한자리에서 즐길 수 있다.

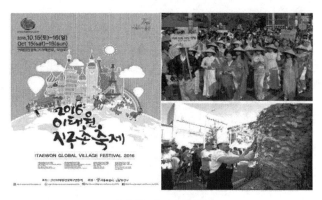

이태원 지구촌 축제

캐릭터 개발이유는 '한국 속의 작은 외국', '다양한 나라의 문화를 접할 수
있는 곳'인 이태원의 지역 문화를 반영하여 이태원 지구촌 축제로 거듭나고자
하는 목적이다. 그동안 축제의 이미지 확립 면에서 아쉬움이 많았다.

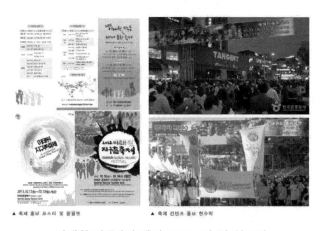

이태원 지구촌축제 홍보포스터 및 현수막

타깃은 새로움을 추구하는 20대 청년층으로 축제 콘텐츠인 거리 예술가 공
연, 세계 먹거리 판매, DJ 파티, K-POP 콘서트, 최고 미인 선발대회, 세계
의상 패션쇼 등을 지역 특성과 잘 어울리게 하는 것이다. 개발목표는 스토리

텔링을 통한 축제의 정체성 확립과 낯선 외국 문화에 친근한 이미지 부여이다.

이태원 지구촌축제 목표

2)시장조사

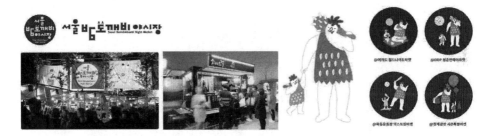

'서울 밤도깨비 야시장'은 길거리 음식, 청결하지 못하다는 푸드트럭의 부정적인 이미지와 야시장이라는 오래된 이미지를 깨고 20대에게 뜨거운 반응을 얻고 있다. 밤도깨비 야시장만의 이야기를 담은 캐릭터와 컨셉이 야시장의 성공을 이끌었다.

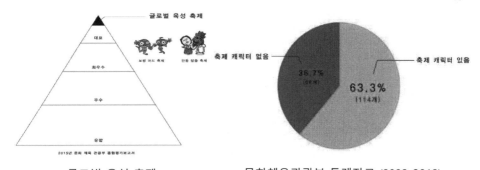

글로벌 육성 축제 문화체육관광부 통계자료 (2009-2012)

2015년 문화체육관광부 종합평가를 보면 지속적으로 국가의 지원을 받는 관광 상품성이 큰 축제로 보령머드축제, 안동탈춤축제, 진주남강유등축제가 글로벌 육성 축제로 선정되어 지원을 받고 있다. 글로벌 육성 축제 3개 중 2개의 축제가 캐릭터를 보유하고 있다.

문화관광축제 참관 평가 항목에는 축제 주제의 완성도, 축제 소재의 특이한 매력성, 타 축제와의 프로그램 차별성, 지역 문화 관광자원과 연관된 프로그램 개발 등이 있다. 축제의 경쟁력 확보와 활성화를 위해서 캐릭터가 활용되고 있다.

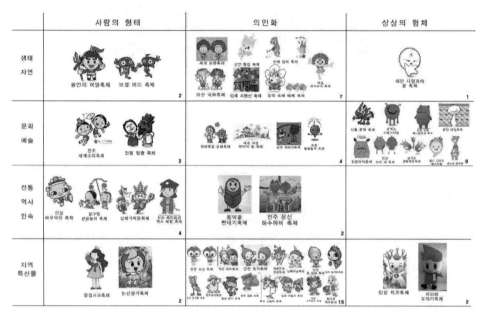

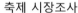

축제 시장조사

캐릭터 포지셔닝

각 분야별 축제 캐릭터와 '이태원지구촌축제' 캐릭터 개발제안 관련성

- 생태 자연 축제: 의인화한 캐릭터가 비교적 많고 친근하게 다가갈 수 있는 이미지 요소를 반영하였다.

- 문화 예술 축제: 상상의 형체를 가진 캐릭터가 비교적 많으며 단순하고 추

상적인 형태로 캐릭터를 홍보, 판매 굿즈 등 여러 분야의 컨텐츠에 활용한다.

- 전통, 역사, 민속 축제: 거리감을 줄 수 있는 축제의 주제를 사람 형태의 캐릭터를 통해서 대중들에게 친근하게 다가가고 있다.

- 지역 특산물 축제: 직관적으로 축제의 특징을 알아볼 수 있다. 의인화한 캐릭터를 통해 전 연령층에게 호감을 주는 특징적 요소를 반영한다.

3)디자인 모티브 제안

축제 참여층은 지역 주민 외에도 수도권에 거주하는 다양한 젊은층이다. 주 타깃층은 20대~30대, 부 타깃층은 10대이다. 모티브 특징은 다양한 컨텐츠(굿즈, 홍보물 등)에 활용 가능한 형태로, 외국 문화에 대한 거리감을 좁히는 친근한 이미지로 축제의 특징을 한눈에 알아볼 수 있는 직관적인 캐릭터이다. 상상의 형체보단 사람의 형태로 복잡하기보다는 단순하게 진행할 계획이다.

제안1. 지구를 의인화한 캐릭터로 평소에는 귀엽고 얌전해 보이지만 밤이 되면 360도 돌변한다.

제안2. 지구촌축제를 지키는 요정이다. 단순하고 귀여운 형태로 따뜻한 마음을 가졌다.

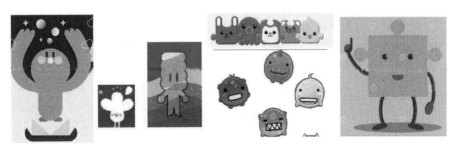

제안2 제안3

제안3. 퍼즐을 의인화한 모습으로 다양한 문화의 융합이라는 축제의 특징을 담은 캐릭터이다. 단순한 형태이며 각자의 성격이 다르다.

4)설문조사

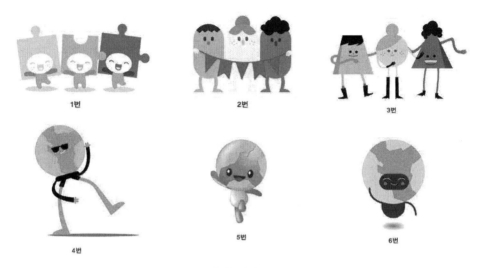

그래픽 시안 6종

설문조사 과정

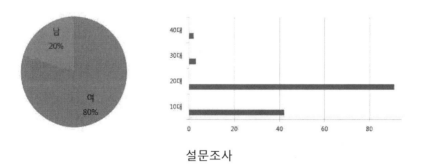

설문조사

설문조사 기간은 2016년 11월 03일~2016년 11월 06일, 방법은 온라인, 오프라인으로 설문조사 장소는 대학교 캠퍼스에서 진행하였다. 성별은 여자 110명(80%), 남자 28명(20%)이다. 연령별은 10대 42명(30.4%), 20대 91명(65.9%), 30대 3명(2.1%), 40대 2명(1.4%)이다. 온라인 설문조사는 구글 설문지를 활용하였고, 오프라인 설문사는 설문지로 진행하였다.

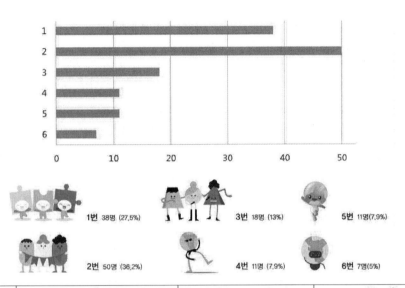

캐릭터	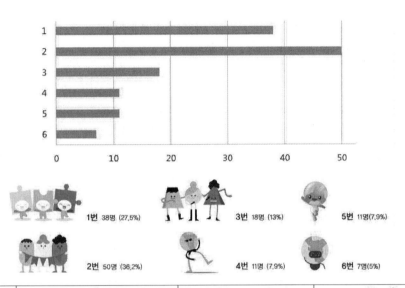		
선택 이유	간단하게 인종을 잘 표현했다 심플하고 현대적이다 이태원의 젊은 이미지와 잘맞다 축제의 특징과 가장 잘맞다	인종간의 차별이 나타나지 않는다. 퍼즐조각이 맞추어 하나된다는 의미가 좋다 표정이 밝고 상냥해 보인다. 아기자기하고 귀여워서 친근함을 준다	캐릭터마다 특징이 있다 축제처럼 신나보인다 인종의 다양성을 표현했다
아쉬운 점	옷 벗은게 야하다. 옷을 입혔으면 좋겠다. 깃발이 만국기로 수정되어도 좋을 것 같다.표정이 일관적이여서 아쉽다. 인종에 대한 편견이 담겨 있는 것 같다	색상이 한눈에 잘 들어왔으면 좋겠다. 표정이 더 귀여웠으면 좋겠다	조금 더 귀여웠으면 좋겠다 더 역동적이였으면 좋겠다
캐릭터			
선택 이유	잘 놀게 생겼다 눈에 띄인다	피부색으로 치이를 두는 캐릭터보다 좋다 귀엽다	인종 차별이 없다 귀엽다
아쉬운 점		너무 착하게 생겼다	캐릭터 몸통의 색을 각 인종별로 표현해도 좋겠다. 머리 크기를 줄였으면 좋겠다

설문조사 결과

설문조사 결과 1번 38명(27.5%), 2번 50명(36.2%), 3번 18명(13%)이다. 그 이유는 표로 정리하였다. 선호도 조사의 내용을 토대로 캐릭터를 수정하였다.

5)캐릭터 매뉴얼

기본형 캐릭터 로고

시놉시스는 이태원지구촌축제의 퍼즐 형제들은 이태원에 존재하는 다양한 시민들의 화합이라는 임무를 갖고 탄생했다. 각기 다른 성격을 가진 퍼즐 조각들인 '지니, 구니, 초니'는 평화롭고 즐거운 화합의 장을 만들기 위해 서로 도우며 임무를 수행한다.

캐릭터 비례와 칼라

컨셉은 이태원지구촌축제의 캐릭터는 퍼즐을 모티브로 개발되었다. 각자 있을 때 보다 함께 있으면 시너지를 발휘하는 퍼즐처럼 다양한 사람들

이 함께 즐기면 더 즐거운 이태원축제라는 의미를 담았다. 지구촌축제에
참가하는 다양한 인종들의 개성을 각기 다른 캐릭터들을 통해 표현하였으
며 귀여운 이미지로 다소 거리감 있는 지구촌 축제에 친근함을 줄 수 있
도록 디자인하였다.

그래픽작업과 입체조형작업

기본 응용 동작

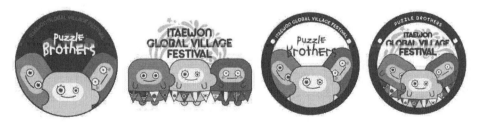

엠블럼

10. 축제 캐릭터 이태원지구촌축제2

1)개발목적과 컨셉

이태원지구촌축제(ITAEWON Global Village Festival)는 세계 각국의 음식전과 풍물전, 800여 참가자들의 퍼레이드이다. 한류의 중심을 이루는 K-POP 가수들의 콘서트, 세계문화체험관 등 다양한 문화교류 행사로 이태원을 찾은 관광객들에게 즐거움을 선사한다.

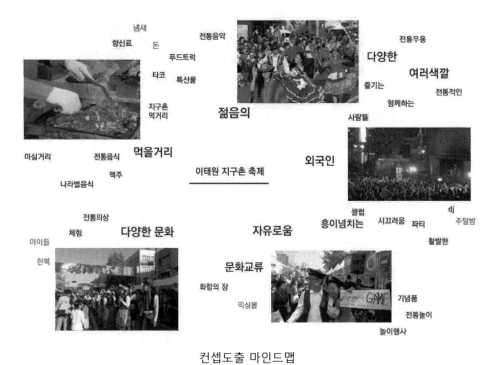

컨셉도출 마인드맵

지구촌의 다양한 모습을 상징하는 캐릭터를 개발하여 다양한 모습을 하나의 캐릭터로 표현하기 위해 인간의 모습이 아닌 비인간형으로 표현하고 싶다. 이태원의 젊음과 자유로움을 표현하기 위해 세련되고 현대적인 디자인의 캐릭터로 진행할 것이다.

트렌드 키워드는 키덜트로 프라모델이나 피규어 등의 성인용 장난감 시장을 대상으로 캐릭터의 활용성과 소비증가에 비중을 두고 디자인할 것이다.

2)시장조사

시장조사

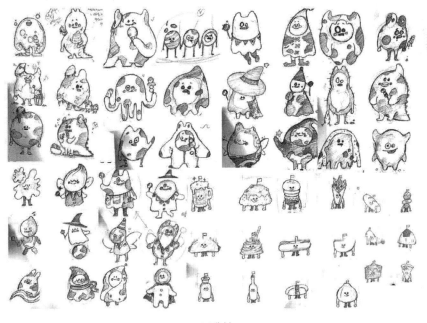

스케치

스케치

3)디자인 모티브제안

제안1. 다양한 인종 중 대표적인 흑인, 백인, 황인의 피부색을 활용하여 다양한 문화가 어우러진 이태원을 표현한 캐릭터이다.

제안2. 이태원의 한글 초성인 ㅇ,ㅌ,ㅇ을 활용한 캐릭터이다.

제안3. 이태원의 다양한 문화를 여러 모습을 가진 외계인으로 표현한다.

4)설문조사

안산 H대학교 앞과 학교 안에서 10~30대 남녀를 대상으로 오프라인 설문

조사를 진행하였다. 온라인 설문조사는 11월 5일~6일, SNS를 통해 10~40대를 대상으로 진행하였다.

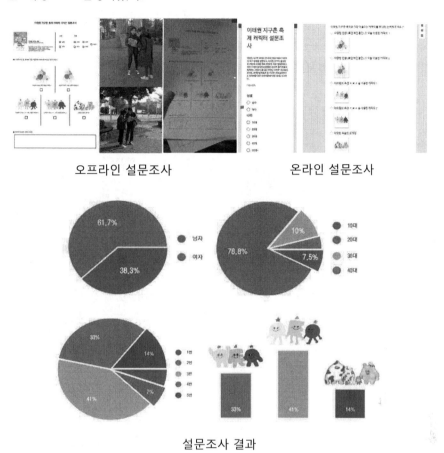

오프라인 설문조사 온라인 설문조사

설문조사 결과

설문조사 결과 좋은점은 초성을 이용한 디자인이 신박하다. 이태원의 초성으로 인한 이태원의 아이덴티티가 정립된다. 다양한 인종이 어우러져 있는 모습이 제일 잘 드러나는 캐릭터이다. 심플하고 군더더기 없다. 제일 단순하면서 취지 전달이 잘된다. 디자인이 제일 깔끔하고 이태원을 떠올리기 쉬울듯하다. 제일 안정적이다. 주목성이 있다. 지구촌 느낌이 가장 잘 나타난다. 대중적인 느낌이다. 컨셉이 잘 드러난다. 균형적으로 보인다. 캐릭터들이 함께 손을 잡고 걸어 나가는 것이 보기 좋다. 캐릭터가 매우 뚜렷해 보이고 활용도도 높아 보인다. 다양한 인송을 잘 표현되고 거부감이 없다. 수제와 섭근성이 제일 높다.

문제점은 형태를 수정하여 완성도 있게 하라. 초성을 표현한 것이 더 표현되면 좋겠다. 좀 더 귀여웠으면 좋겠다. 이목구비가 더 뚜렷했으면 좋겠다. 형

태를 다듬고 색의 차이를 더 줬으면 좋겠다. ㅌ이 더 잘보이게 표현해달라. 쉽게 알아볼 수 있도록 표현해라. 인종이 다양하게 표현해달라. 색을 피부색에 한정하지 않았으면 좋겠다. 다양한 문화에 초점을 맞추면 좋겠다. 표정이 너무 똑같다 등이다.

위 내용들을 보완하여 수정한 최종안은 다음과 같다.

설문조사시 선호한 디자인 보완된 캐릭터 기본형

시놉시스는 지구촌의 화합과 평화를 위해 태어난 세쌍둥이 '이응이(ㅇ), 티긋이(ㅌ), 웅이(ㅇ)' 이야기이다. 이태원에서 태어난 세쌍둥이는 셋이서 항상 같이 다니면서 조잘조잘 떠드는 장난꾸러기들이다. 웃는 얼굴과 귀여운 행동으로 이태원 이곳저곳을 다니면서 웃음기 없는 차가운 세상에 행복을 전달한다.

컨셉은 이태원의 한글 초성인 'ㅇ,ㅌ,ㅇ'을 모티브로 사용하여 탄생한 캐릭터이다. 다양한 문화가 어우러져 있는 이태원의 모습을 다양한 인종들의 대표적인 색으로 표현하고, 캐릭터들이 서로 손을 잡는 모습으로 이태원 문화의 화합을 표현하고자 하였다.

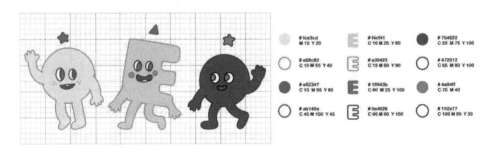

캐릭터 비례와 색상

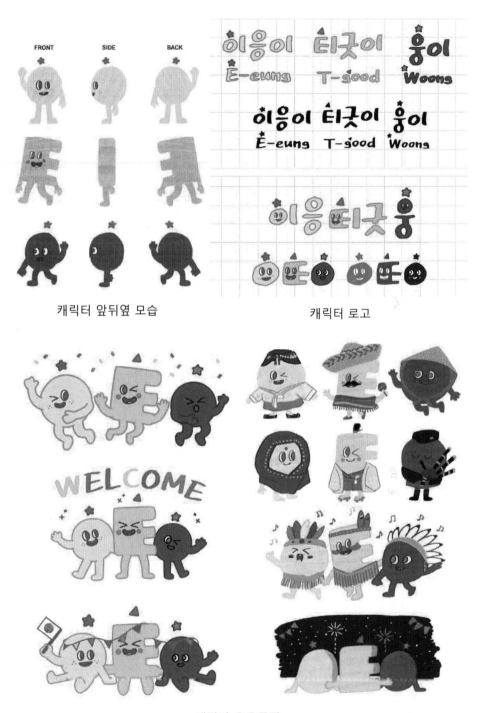

캐릭터 앞뒤옆 모습

캐릭터 로고

캐릭터 응용동작

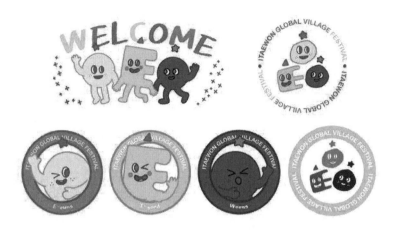

캐릭터 엠블렘

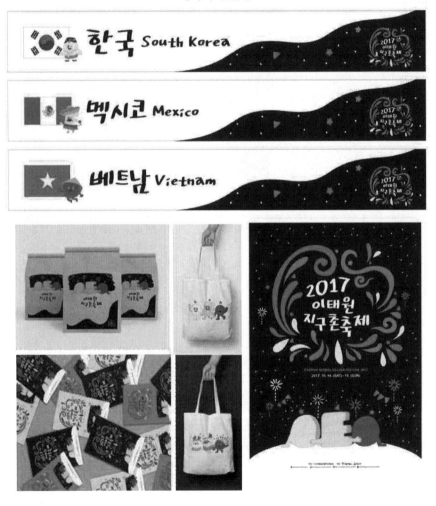

제품 적용사례

11. 영화제 캐릭터 서울독립영화제

1)개발목적과 컨셉

 독립영화, 또는 인디 영화(Independent Film)는 일반 상업 영화의 체계, 영화의 제작, 배급, 선전을 통제하는 주요 제작사의 소수 독점의 관행에서 벗어나 제작된 영화를 의미한다. 서울독립영화제(Seoul Independent Film Festival, SIFF)는 영화진흥공사가 주최하며 2010년 한국독립영화협회의 단독 주최로 진행되었다. 필름, 영사기 등의 뻔한 기존 이미지보다는 독립영화만이 가지는 독특한 컨셉이 필요하다.

서울독립영화제 마인드맵

서울독립영화제 역대 포스터

기타독립영화제 포스터

대전독립영화제 포스터

정동진독립영화제 포스터

부천국제판타스틱영화제, 정동진독립영화제

정동진독립영화제는 독특한 일러스트레이션 스타일을 계속 유지 중이다.

영화제 로고

영화사 로고 및 캐릭터

영화관 로고

인디 영화 포스터

영화제 로고는 사자, 눈, 카메라, 곰, 고양이, 필름, 영사기, 곰으로 다양했으며 영화사 로고 및 캐릭터는 필름, 전등(룩소주니어), 성, 산, 소년, 성인 남자 등 다양하게 표현되고 있었다.

시장조사

독립영화제의 도출된 키워드는 중성적, 젊음, 대중적, 러프한, 재미있는, 신기한, 단순함이다.

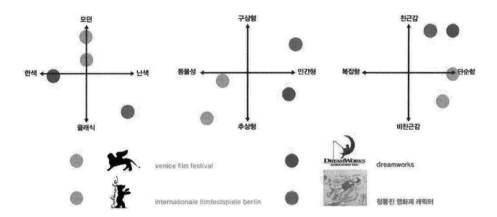

독립영화제의 이미지 비교

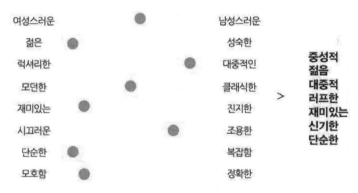

독립영화제의 컨셉 도출

2)컨셉 제안 및 디자인작업

서울독립영화제의 성격제안

SIFF 특징은 독립영화전문영화제로 30대 이하의 신진 작가들이며, 신선한

영화를 원하는 관객으로 참신하고 젊다. SIFF 타깃층은 주 타깃층 20~30대, 부 타깃층 10대, 40대, 특정 타깃은 마니아층으로 기획하였다. 모티브 특징은 타 영화제와의 차별화, 신선하고 젊은 캐릭터, SIFF 컬러의 차별화와 자유로운 드로잉 느낌이다. 모티브 제안은 자유분방한 성격의 구상형 인간형 캐릭터, 상징적 의미의 뱁새 구상형 동물형 캐릭터, 예술가 구상형 인간형 캐릭터이다. 레트로 드로잉 방법으로 표현할 것이다.

표현기법 제안

제안1,2,3

제안1. 예술가 감독 캐릭터: 성격은 진지하고 감각적이다. 특징은 인디 필름의 예술적인 면을 부각한다. 구상형 인간형 캐릭터로 모던, 느와르풍, 예술에 관심있는 감독 캐릭터로 비교적 단순하며 거친 선으로 표현한다.

제안2. 홍대 피플 여성형 캐릭터: 컨셉은 자유, 홍대, 진한 색감으로 특징은 구상형의 인간형 캐릭터이다. 클래식하고 레트로풍의 따뜻한 색감과 대비가 강한톤으로 표현한다. 인디 필름의 독립적이며 소박한 제작자들을 표현하는 예술가 캐릭터이다, 자유분방하며 독립적인 성격으로 20~30대 젊은 연령으로 표현한다.

제안3. 흰머리 오목눈이 새 캐릭터: 성격은 귀엽고 소박하지만 독특하다. 특징은 구상형 동물형 캐릭터로 흰머리 오목눈이(뱁새)이다. '뱁새가 황새 따라가다 가랑이 찢어진다'라는 속담의 역전으로 뱁새를 인디 필름으로, 황새를 메이저 필름으로 표현하며 희망적인 이미지를 전달한다.

스케치작업

캐릭터 그래픽시안1,2,3

1번 '시와 프'는 정체가 불분명한 주근깨 남녀 캐릭터로 자유분방한 독립영화의 성격을 상징한다. 2번 '뱁새'는 인디 필름인 뱁새가 메이저 필름의 황새를 따라간다는 컨셉이다. 3번 '시흐'는 독립영화인을 꿈꾸는 예술가로 자유로운 드로잉을 통해 독립영화제의 성격을 나타낸다.

3)설문조사

오프라인, 온라인 설문조사

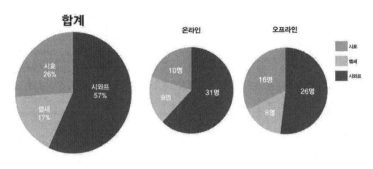

설문조사 결과

설문조사 결과 '시와 프'가 선정되었으며 그 이유는 예쁘다, 젊은 컨셉에
맞는다, 남녀로 나눈 것이 임팩트 있다, 정체가 불분명한게 재밌다, 독립영화
와 어울린다, 로고 느낌과 잘 어울린다, 눈이 없는게 맘에 든다, 젊고 자유로
운 느낌이 든다, 눈이 없어서 다양한 바이레이션이 가능하다, 느낌있다, 옷때
문에 한눈에 알 수 있다, 눈에 띈다, 가장 강렬하다, 세련되었다, 제일 잘 어
울린다, 다양한 방식으로 활용 가능하다라는 의견이다.

4)캐릭터 매뉴얼

최종 선정 캐릭터　　　　　　　캐릭터 기본형

시놉시스는 정체를 알 수 없는 남녀가 서울 한복판을 누비고 다닌다. 새까
만 머리와 오똑 솟은 코, 양 볼의 주근깨를 가진 그들은 무엇을 하는 것일까?
어느 날은 얌전히 책을 읽기도 하고, 어느 날은 노래를 하러 다니기도 하고,
어느 날은 훌쩍 다른 곳으로 떠나버리기도 한다. 알 수 있는 것은 영화를 찍
고 있다는 그들의 말! 그들은 어디에서 왔고 무엇을 하는 것이며 도대체 무슨
영화를 찍고 다니는 걸까? 알고 싶다면 이들에게 다가가야 한다. '보고 싶어,
너의 영화'

컨셉은 기존 로고에서 나타나는 독립영화 특유의 차별된 축제의 느낌을 유지하기 위해 보라색을 사용하였다. 남과 여 캐릭터를 통해 다양한 독립영화의 느낌을 나타냈다. 눈과 입이 생략되고 코와 주근깨만 보이는 얼굴은 가지각색이며 개성적이고 앞을 예상할 수 없는 매력적인 독립영화를 상징한다.

캐릭터 앞뒤옆 모습/ 라인아트

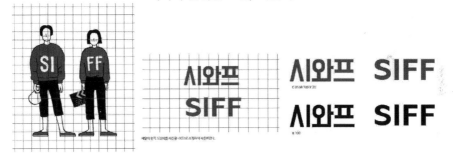

캐릭터 비례, 로고

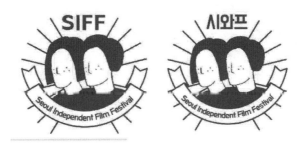

엠블럼

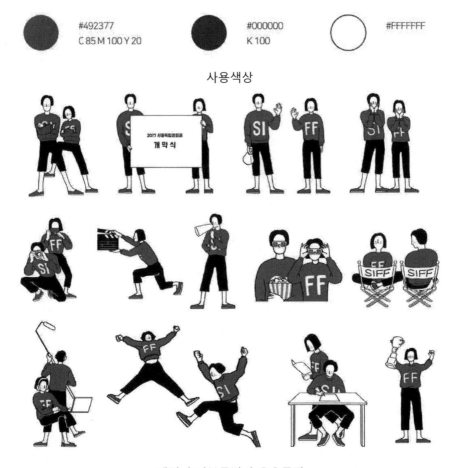

사용색상

캐릭터 기본동작과 응용동작

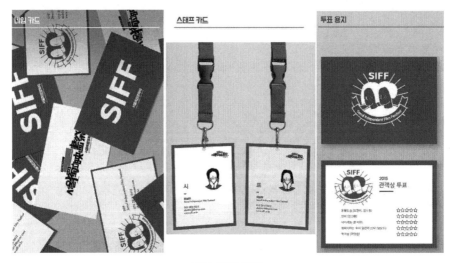

제품 적용사례

12. 일러스트 캐릭터 혜롱이

1)개발목적과 컨셉

　　개발목적은 팬시, 패션, 화장품, 음반 등을 활용할 수 있는 모든 분야를 통해 이윤 창출을 도모하고자 한다. 비주얼 도출을 위한 컨셉 슬로건은 보편적이지 않은 '일상'보다는 '비일상' 에 가까운 감성, 또는 일상에 대한 다른 시각적 해석을 어필할 수 있는 마니아적인 캐릭터이다. 컨셉 키워드는 꿈, 비밀, 무의식, 회상, 밤, 복잡함, 강렬함, 대비, 감정, 키덜트 등이다.

컨셉 키워드 자료(출처 : 핀터레스트)

2)유사 컨셉의 아트워크 분석과 활용사례

- 표현기법 기준으로 분류

　　컴퓨터 그래픽 표현기법의 라인 캐릭터와 일러스트레이션: 장콸

장콸의 일러스트레이션

사쿤 &ı 스마일캣이 일러스트레이션

　　컴퓨터 그래픽 표현기법의 라인표현 캐릭터와 일러스트레이션은 전체적인 느낌은 화려하지만, 요소의 형태는 뚜렷한 편이다. 팬시, 패션, 음반, 광고, 뷰티 등 다양한 제품 분야에 활용이 가능하다.

적용사례

명화나 캐릭터의 인물 패러디 표현으로 대중적 공감대를 유도할 수 있다.

적용사례

- 수작업표현의 캐릭터와 일러스트레이션: Mark Ryden

Mark Ryden

- 수작업표현의 캐릭터와 일러스트레이션: Rhode Montijo

[그림] Rhode Montijo

수작업표현의 캐릭터와 일러스트레이션은 감성적인 그림체와 독특한 소재의 결합으로 반전의 시너지 효과를 이루어낸다. 빈티지한 느낌은 성인 타깃층에 어필할 수 있는 요소이다.

제품적용 사례

- 패턴표현의 캐릭터와 일러스트레이션: 무라카미 다카시

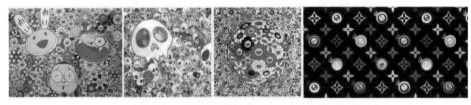

무라카미 다카시

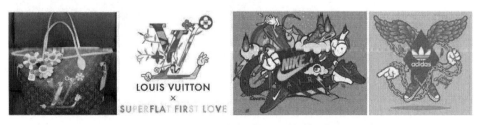

Jared Nickerson

Jared Nickerson의 작품은 자유롭고 즐겁고 형식에 구애됨이 없는 유쾌함이 묻어나며 재미있는 캐릭터들이 가득하다. 그의 작품은 원색의 선명함만큼이나 강렬하게 사람의 마음을 끈다. 복잡하지만 난해하지 않고 동화 같지만 유치하지 않다. 패턴 표현기법의 캐릭터와 일러스트이션은 부분이 모여서 전체적인 이미지 구성하며 시각적인 조화가 중요하다.

패턴 일러스트의 상업적 활용사례(루이비통, 나이키)

3)컨셉 사례들의 포지셔닝 분석

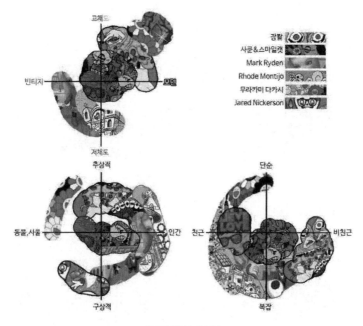

포지셔닝 분석

 조사 사례들로 인해 지향하는 컨셉의 캐릭터, 일러스트레이션들의 다양한
표현기법별 특징을 파악하여 다양한 작업을 시도할 수 있었다. 캐릭터, 일러
스트레이션들의 실제 상품 적용사례와 판매 경로도 참고할 수 있었다. 또한
마니아적인 캐릭터 작가들의 대중들과의 소통 방법을 연구할 수 있었다.
SNS, 블로그, 개인 홈페이지, 이벤트, 전시회 등을 이용할 계획이다. 다양한
표현기법 숙지하고 컨셉을 구체화하였으며 상품 활용을 계획할 수 있었다.

4)디자인 모티브 제안 및 러프 시안

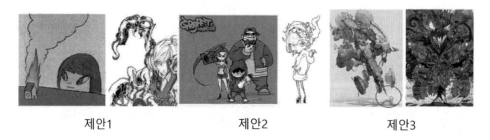

제안1 제안2 제안3

 제안1. 교복을 입은 소년: 성격은 염세주의적이며 비주류이다, 특징은 반

항, 중2병 등의 키워드를 떠오르게 한다.

제안2. 패셔너블한 소녀: 성격은 야행성인 그라피티 마니아이다. 그라피티는 삶의 낙이며, 그라피티나 락카통을 서브 캐릭터화 할 것이다.

제안3. 일상의 왜곡: 캐릭터보다는 왜곡되는 대상이 부각된다.

5) 스케치

컨셉을 토대로 자유롭게 스케치를 하였다.

스케치

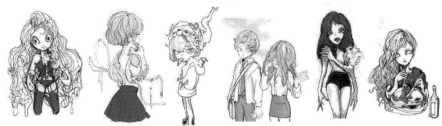

시안작업 1차

시안작업 2차 최종안 앞뒤옆

메인 캐릭터는 사람이고 서브 캐릭터는 인형으로 최종 형태는 3~4등신 모티브 확정하였다.

캐릭터 응용동작

혜롱이는 혜롱혜롱에서 따온 이름이다. 그다지 순수하지 않은 순수미술학도로 스케치북 세상이 꿈이거나 아니거나 어쨌거나 완벽적응하며 즐긴다. 타레의 직업은 폐기물 인형이다. 혜롱의 유년기 시절 베프로, 생긴 것과 달리 겁이 많다. 스케치북 세상을 탈출해 집에 가고 싶어 한다.

웹툰의 배경 스토리는 메인 캐릭터 미대생 '혜롱'로 12시까지 미뤄뒀던 과제를 시작하려 책장 맨 위에 묵혀뒀던 물감을 찾다가 뜬금없이 초등학교 시절에 쓰던 스케치북을 발견, 스케치북의 갑작스러운 발광을 맞고 스케치북을 뒤집어쓴 채 기절한다. 서브 캐릭터 인형 '타레'와 함께 '그림과 공존' 하는 스케치북 세상 속에 빠지게 된 세계관을 뒷받침하기 위한 프롤로그이다.

웹툰

제품 직용사례

13. 차(茶) 캐릭터 개발사례

1)차(茶) 시장의 현황

　　차(茶)가 커피의 대체재로 주목받고 있는 이유는 뭘까? 바쁘고 지친 일상에서 건강과 여유, 휴식을 위해 차를 마신다. 차는 고루하다는 고정관념을 깨고 고급 수입차 브랜드가 약진하고 있다. 최근 불고 있는 '홈카페' 문화의 열풍으로 커피전문점에서 마시던 에스프레소와 홍차를 집에서도 그대로 즐기고 싶은 소비자들이 늘어나면서 가정용 커피 머신과 명품 홍차가 주목받고 있다. 또 호텔가를 중심으로 영국의 티타임 문화가 유행하면서 자연스럽게 집에서도 즐길 수 있는 홍차에 대한 수요도 늘어났다.25) 또한 저렴한 가격으로 커피전문점과 외식업체 못지않은 맛을 느낄 수 있는 '실속형 디저트 음료'가 뜨고 있다. 지속되는 불황에 외식 대신 집에서 홈파티를 즐기려는 사람이 늘면서 이 같은 제품들의 수요가 증가하고 있다.26)

2)차(茶) 관련 기존 캐릭터의 특징조사

기존 차를 주제로 한 캐릭터 표현의 특징은 컵 자체를 캐릭터화하는 것이 많았으며 차를 마시는 동물, 귀여운 여자아이들을 대상으로 한 것이 많았다. 채도가 낮은 부드러운 파스텔톤으로 단순하고 깔끔한 그래픽표현이 많았다.

3)캐릭터 컨셉

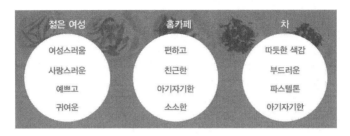

집에서 일상으로 차를 즐겨 마시는 홈카페족인 20~30대 젊은 여성층을 대상으로 한다. 일상에서 지친 마음을 위로해주는 친구들로 차의 맛과 향을 성격으로 표현한 동물화나 의인화로 표현할 계획이다. 생산국의 상징적 이미지를 사용하여 패턴화를 이용할 것이다.

4)디자인 모티브 제안

1 모티브 : 자매 (가족)
성격 : 화기애애, 서로에게 다정다감
특징 : 홍차 자매는 각자 나이와 성격이 다르지만 다같이 홍차를 마시는 걸 좋아한다. 서로 싸울 때도 있지만 차를 마시며 화해한다. 다즐링, 얼그레이, 아쌈, 차이티, 애플티 이렇게 다섯명이다.

2 모티브 : 티타임
성격 : 사랑스러운, 발랄한, 따뜻한
특징 : 세계의 여러 홍차 소녀들이 담소를 나누는 티타임 사랑스럽고 귀여운 소녀들은 소소한 이야기를 나눈다. 인도의 아쌈, 영국의 밀크티, 일본의 말차, 한국의 유자차 4명의 친구들

3 모티브 : 동물원
성격 : 평화로운, 느긋한
특징 : 항상 차를 즐겨 마시며 느긋한 하루를 보내는 동물원의 동물들

제안1은 자매(가족), 제안2는 티타임, 제안3은 동물원이다.

5)캐릭터 그래픽시안작업

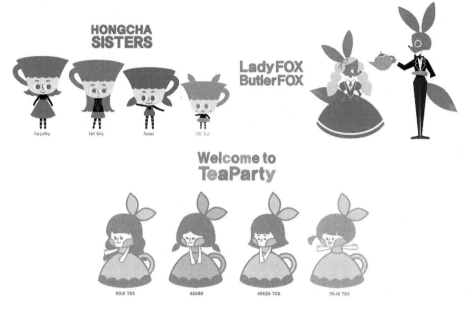

그래픽 시안1,2,3

시안1은 홍차 + 자매로 첫째 다즐링, 둘째 얼그레이, 셋째 아쌈, 막내 밀크티 이렇게 네 명은 서로 사이좋은 자매이다. 컨셉은 각자 나이와 성격이 다르지만 4명 모두 홍차를 좋아한다. 다 같이 홍차를 마시는 티타임을 즐기며 행복한 시간을 보낸다. 디자인은 컵의 형태를 얼굴형에 적용하며, 각각 차의 색을 차별화하여 단면으로 표현한다.

시안2는 부잣집 아가씨 + 집사로 컨셉은 부잣집 꼬마 여우 아가씨와 여우 집사의 티타임이다. 꼬마 여우 아가씨는 평소엔 말괄량이에 까칠하지만, 집사가 주는 차를 마실 때는 얌전해지고 성격이 온순해진다. 여우 집사는 항상 무표정에 말이 별로 없고 조용해서 감정을 잘 드러내지 않지만 주인 아가씨에게 만은 항상 친절하고 다정하다. 디자인은 여우를 의인화하여 단면으로 처리하고 직선과 곡선으로 표현한다.

시안3은 티컵 + 소녀로 컨셉은 세계의 여러 차 소녀들이 담소를 나누는 티타임에 당신을 초대한다. 사랑스럽고 귀여운 소녀들은 함께 따듯한 이야기를 나눈다. 영국의 밀크티, 인도의 아쌈, 일본의 말차, 한국의 유자차 4명의 소녀들과 특별한 만남이다. 디자인은 컵의 형태를 치마에 적용하며 각 차마다 색으로 차별화를 준다.

6)캐릭터 최종안 및 적용사례

차를 좋아하는 4명의 사랑스러운 'Tea Dolls' 평소에는 그냥 컵처럼 있다가 차 마시는 시간이 되면 살아나 움직인다. 4명의 티컵소녀들은 함께 매일매일 여유롭고 느긋한 티타임을 즐긴다. 다정하고 부드러운 성격의 밀크티, 가끔 엉뚱하고 톡톡 튀는 민트티, 조용하고 부끄러움을 많이 타는 그린티, 언제나 밝고 씩씩한 무한 긍정의 시트론티이다.

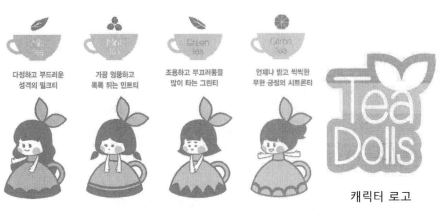

캐릭터 로고

최종 캐릭터

캐릭터 일러스트레이션

14. 브랜드 캐릭터 민주의 비건케이크

1)주제선정

독일에 사는 친구 민주의 사업소식을 들었다. 세계여행을 위한 돈을 벌기 위해 자신만의 비건케이크를 만들어 팔겠다고 한다.

독일 (참조: 네이버)

캐릭터 구성은 서민주, 민주의 비건케이크 재료들이다. 비건케이크 재료는 당근, 바나나, 시금치, 두부, 늙은 호박 등이다. 내용은 여행을 좋아하는 소녀 민주가 비건 재료들과 함께 여러 나라를 다니면서 여행자금을 모으기 위한 케이크를 만든다. 세계 일주를 하면서 다양한 사람들을 만나고 그들의 이야기를 듣고 그들만을 위한 건강한 비건 케이크를 만들어주는 사랑이 가득한 소녀 민주의 행복한 세계 일주 이야기이다.

민주의 비건케이크 유통과정은 개인 빵집이나 레스토랑에 납품하여 사람들 반응이 좋으면 길거리 가판대를 설치하여 팔 예정이다. 캐릭터 디자인의 사용범위는 케이크 종이박스, 가판대 현수막, 엽서이다. 자신이 한국인이고 세계여행에 대한 의지로 비건케이크를 직접 만들고 팔고 있다는 내용을 담은 엽서이다.

클라이언트와의 대화로 전체 스토리를 전개하였다.

ㅎㅎㅎ케이크 만드는 아가씨 컨셉 뭔가 맘에 드는뎀?
달콤한 케이크 처럼 살살녹는 귀여운 애교를 가진 천진난만한 아가씨면 더 좋구! ㅎㅎ(말하고나니 부끄럽넴ㅋㅋ)

클라이언트와의 대화

소녀를 표현한 다양한 시장조사를 하였다. Barbie(바비)는 딸이 가지고 노는 인형에서 착안한 소녀들을 위한 인형이다. 그들의 워너비 모습을 가진 '뷰

티'인형으로 다양한 컬렉션으로 수집하는 사람도 많다. 현대인이 원하는 완벽한 비례의 몸매와 머리 모양, 패션으로 인체의 형상을 이상적으로 표현하였다.

Barbie (참조: 구글) 마샤와 곰 (참조: 구글)

러시아 애니메이션인 마샤와 곰은 천방지축 꼬마 소녀 '마샤'와 덩치 큰 '곰'이 만나면서 일어나는 이야기이다. 금발에 파랗고 큰 눈을 가진 꼬마 소녀, 아이답게 호기심이 많아 가끔 엉뚱한 질문과 귀여운 행동을 한다. 보라색 두건과 옷, 보라색 신발로 마샤의 여기저기 튀는 알 수 없는 엉뚱한 성격을 드러낸다. 탱탱한 볼에는 장난기가 가득 담겨 있다.

유럽의 북디자인 (참조: 구글)

유럽의 북디자인을 조사한 이유는 캐릭터의 색감과 표현방법이 좋아서 2D, 수채화(Water Color)형식의 일러스트레이션으로 표현할 계획이다.

글로벌 케이크 브랜드의 캐릭터 적용사례를 조사하였다.

시장조사(참조: 구글)

2)캐릭터 디자인

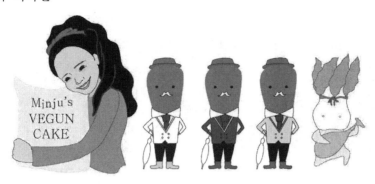

캐릭터 시안1,2,3

서민주는 발랄 깜찍하고 애교 많은 20대 초반의 한국인 유학생이다. 모나지 않고 두리뭉실한 성격 때문인지 주변 사람들은 민주를 좋아한다. 새로운 것에 도전하고 의미를 찾는 이상주의자이다. 채식주의자가 된 이후로 건강에 관심을 갖고 웰빙 행동가로서 독일 프라이부르크에서 비건케이크를 굽고 있다.

미스터 캐롯은 민주의 쉐어하우스에 함께 거주하고 있는 브런치 카페 사장님이다. 평소 자신의 딸을 닮은 민주를 친딸처럼 여기고 그녀에게 많은 도움을 준다.

치치는 가수 지망생이다. 제2의 마룬파이브를 꿈꾸며 자신의 밴드 멤버를 구하기 위해 민주와 동행한다. 참을성 없고 좋고 싫음이 분명하다. 싫으면 고개를 흔드는데 이때 머리에 있던 영양분이 날아간다. 어머니께 물려받은 '철분'이라는 영양분을 지키기 위해 고개를 흔들지 못하는 마법에 걸렸다.

최종 캐릭터

캐릭터의 스토리는, 독일에 거주하는 한국인 유학생 민주는 쉐어하우스에 거주하면서 다른 지역에서 온 외국인들과 함께 생활한다. 서로 음식을 해서 함께 먹는 파티에서 민주의 케이크와 샐러드가 인기가 많다. 미주는 많은 유럽인들이 채식주의자라는 것을 알게 된다. 민주의 옆방에는 건강학을 전공하는 박사가 거주하고 있는데 그와 많은 이야기를 하면서 비건에 대해 관심을 갖게 되고 스스로 채식주의자가 된다. 케이크를 무척 좋아했던 민주는 비건케이크를 만들었는데, 주변 사람들의 반응이 굉장히 좋아 쉐어하우스 친구들은 민주에게 비건케이크를 팔아보라고 권유한다. 마침 세계여행을 준비하고 있었던 민주는 비건케이크를 만들어 자금을 마련하고자 한다.

캐릭터 로고

민주의 '비거네이크'는 채식주의자들을 위한 베이커리이다. 조각케이크 박스와 매대, 스토리가 담긴 제품을 디자인하였다.

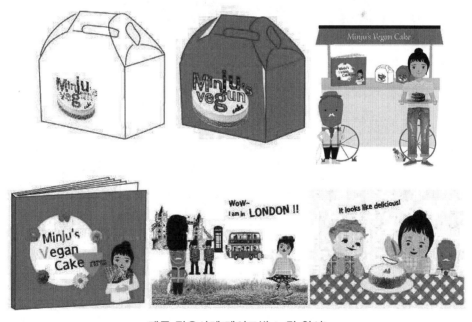

제품 적용사례(케이크박스 및 엽서)

15. 기업캐릭터 바스프

바스프는 1865년 독일에 세워진 글로벌 종합화학회사이다. 1954년 한국에 진출한 이래, 지속적으로 국내외 고객들에게 석유화학, 폴리우레탄, 정밀화학 및 기능성 제품 등 각종 화학산업 제품들을 공급하고 있다. 대규모 생산시설을 보유하고 있으며, 관련 기술연구소를 설립해 거의 모든 산업 분야에서 지능형 솔루션과 고부가치의 제품을 제공하고 있다. 국내에서 생산된 제품의 약 60% 이상을 중국, 동남아, 유럽, 중동 및 아프리카 등 해외에 수출함으로써 한국경제에 기여하고 있다. 바스프는 전 세계적으로 기후변화, 자원보존 등과 같은 글로벌 도전과제에 대한 해답을 찾는데 앞장서고 있으며, 사회적 책임을 다하는 기업으로 지역사회와의 지속적인 공존을 위한 다양한 활동도 활발히 전개하고 있다. 기업의 사업 분야는 석유화학 영업, 무기화학 및 전자재료, 유기화학 중간체, 퍼스널케어, 전기, 전기, 자동차 등이다.

선정기업

1)캐릭터 컨셉

가족을 대상으로 한 캐릭터 시장조사 (참조: 심슨, 바바파파)

전체 컨셉을 '공감'으로 정하고 가족을 각 분야에 적용하여 화학과 일상생활이 밀접하게 연관되어 있다는 것으로 이야기를 풀어나갈 계획이다. 할아버지, 아버지, 어머니, 누나, 아들로 구성한다.

2)스케치

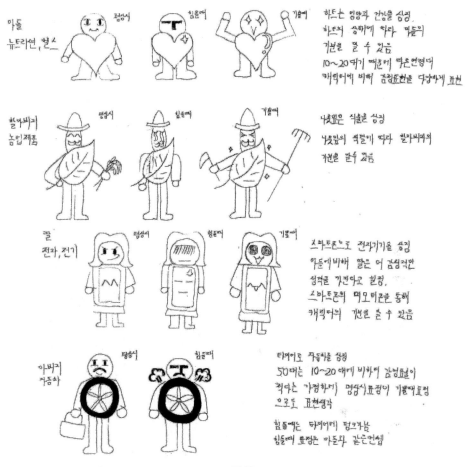

스케치

3)디자인 모티브제안

제안1. BASF 로고를 그대로 캐릭터화해서 BASF가 어떤 회사인지 홍보한다.

제안2. 6가지의 색을 회사 이미지 색상으로 적용하여, 회사 로고를 색으로 차별화하여 다양한 캐릭터를 조합한다.

제안3. BASF 로고를 가족으로 의인화하여 '연결'이라는 회사 컨셉을 표현한다.

캐릭터 시안 1,2,3

4)최종 캐릭터

　　C.I 로고의 직선과 사각형 형태를 활용한 디자인이 바스프를 연상시키며, '가족'이라는 소재가 화학을 생소하게 생각하는 사람들에게 친근한 공감을 준다.

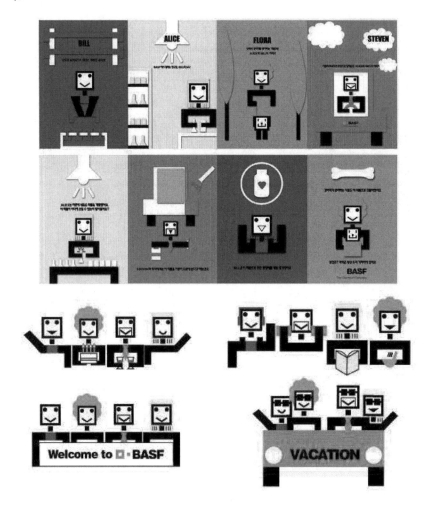

16. 기업 캐릭터 종로김밥

1)컨셉

종로김밥을 효과적으로 홍보하고 드러낼 수 있는 캐릭터, 종로김밥 SNS에서 사용 가능한 참신하고 창의적인 스토리의 캐릭터, 종로김밥의 듬직하고 친근한 이미지를 상징하는 캐릭터, 단순하면서도 이미지 전달력이 강한 활용도가 높은 캐릭터로 음식을 의인화한 캐릭터가 아닌 스토리를 만드는 캐릭터로 따듯함, 듬직함, 전통을 표현하고자 한다.

2)브랜드 포지셔닝

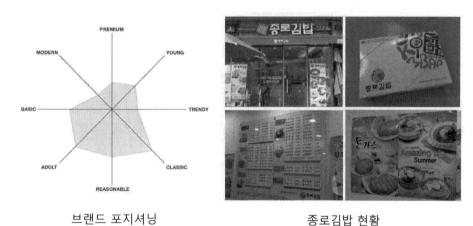

브랜드 포지셔닝 종로김밥 현황

종로김밥의 간판, 포장, 메뉴판, 포스터 현황이다.

3)캐릭터 시장조사

'맥스봉'은 도시 남녀의 행복한 간식이라는 슬로건으로 캐릭터의 표정이 시크하고 도도한 10~20대 여성으로, 명암없이 단순한 선과 면으로 깔끔하게 표현하여 맥스봉 브랜드의 로고타입과 적절히 매치된다. '한방에 다린'은 각 차의 효능에 맞는 평온, 기운, 슬기의 내용이 함축된 성격으로 편한 선 표현 캐릭터로 특유의 스타일이 매력적으로 패키지와 잘 어울린다. '홈런볼'은 2등

신의 형태에 단순하면서도 빈틈없이 꼼꼼하며 동작이 역동적이다.

맥스봉, 한방에 다린

'구름빵'은 홍비(6세)가 생명력 넘치는 관찰력과 상상력이 풍부하며 응용력이 좋고 사랑스러운 여자아이이다. 홍시(4세)는 엉뚱하고 즉흥적이며 욕심이 많고, 좋고 싫음이 분명하고 변덕이 심하지만 보살펴주고 싶은 남자아이이다. 크레파스와 색연필 풍의 독특한 선과 콜라주 기법으로 아이의 낙서같은 거친 표현이다. 롯데삼강의 '돼지바'는 일러스트적인 느낌에 명암표현으로 친근하게 느껴진다. '야쿠르트 세븐'은 가족 시리즈로 대가족으로 활기차고 포근해 보인다. 하얀 얼굴이 인상적이며 단순함과 패턴의 사용이 돋보인다. 면으로 표현되어 있다.

구름빵, 돼지바, 야쿠르트 세븐

'김가네' 캐릭터는 가족을 사랑하는 여린 마음의 아빠는 김밥, 매사에 적극적인 국수 아줌마는 엄마, 남동생과 여동생을 잘 이끄는 맏딸은 떡볶이, 식성 좋은 아들은 돈가스, 톡톡 튀는 성격의 말괄량이 막내딸은 볶음밥으로 설정했다. 김가네 캐릭터는 현재 홈페이지나 오프라인 매장 그 어디에서도 찾아볼 수 없다.

'홍이장군'은 고전 만화의 똘이장군과 곽재우 장군이 전투에 나갈 때 붉은 옷을 입어서 생긴 '홍의장군'이라는 별칭에서 모티브를 받아 탄생한 캐릭터이다. 역사 속의 홍의장군처럼 씩씩하고 훌륭하게 자라길 바라는 소망이 담긴

캐릭터이다. 발육과정에 따라 1, 2, 3단계의 캐릭터가 있다. 3D로 표현되어 있고 붉은색이 강조되며 표현은 단순하다.

김가네, 홍이장군, 종가집

　'종가집'의 신선혜는 30대 워킹맘이다. 딸과 같이 살고 요리, 여행, 꾸미는 것을 좋아한다. 요리할 때 성분을 꼼꼼히 따져보는 스타일이다. 배추를 떠올리는 초록색 티를 입고 김치의 빨간색을 연상시키는 머리띠, 앞치마, 구두를 포인트로 주었다. 종가집은 주부들이 정확한 타깃이기 때문에 스마트한 얼굴과 몸매를 가진 30대 워킹맘이라는 설정은 소비자들에게 호감을 유도한다.

체스터, KFC, 맥도날드, 프링글스

　'체스터'는 활발하고 모험을 좋아하며 치토스를 좋아한다. 치토스 캐릭터는 꾸준히 리뉴얼 되어왔다. 현재는 장신의 사람처럼 옷을 입은 3D표현으로 카툰의 개성있는 특유의 성격이 잘 반영된 행동을 취하고 있다. 'KFC'의 커널 샌더스는 1950년대 창업주인 할랜드 샌더스가 자신을 형상화하여 회사의 상징으로 만들었다. 흰색 슈트와 타이, 수염이 특징이며 선과 면으로 표현하였다. '맥도날드'는 빨간 파마머리와 줄무늬 티셔츠가 포인트이고 빨강과 노랑의 색 조화가 시선을 잡는다. 줄리어드 '프링글스'는 친숙하고 쾌활한 이미지를 주기 위해 끝이 말아 올라간 독특한 모양의 수염이 있는 이미지이다. 선의 강약이 있고 나비넥타이와 수염이 특징이다. 얼굴은 감자칩처럼 옆으로 긴 타원형을 하고 전체적으로 단순하게 표현되었다.

4)디자인 모티브제안

제안1. 김밥 엄마: 음식을 할 때 언제나 맛과 영양을 중요하게 여기고 모든 음식이 가족을 위해 만드는 음식이라고 생각하며 최선을 다해 만든다. 느긋하고 상냥한 성격의 호감형 외모이다.

제안2. 종로 아저씨: 자기가 하는 일에 자부심이 큰 사람이다. 음식을 만들기 위해 재료를 엄선하고 항상 새로운 메뉴 개발에 힘쓴다. 때로는 무뚝뚝해 보이지만 정이 많은 성격이다.

제안3. 비법 할머니: 가문 대대로 내려오는 모든 요리비법을 꿰고 있다. 손이 커서 음식을 하면 양이 많고 음식을 먹어본 사람들은 모두 엄지를 치켜세운다. 주름진 얼굴로 언제나 웃으시는 인자하신 할머니다.

5)캐릭터 스케치

캐릭터 그래픽 시안

6)캐릭터 매뉴얼디자인

캐릭터 기본형 캐릭터 앞뒤옆

이름은 '김아저씨'로 40대 중반의 요리개발이 취미, 특기가 김밥말기이다.

서브캐릭터

응용동작

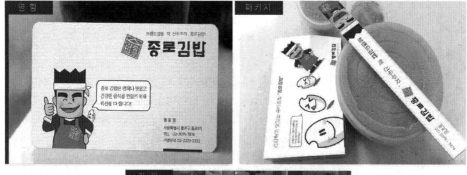

제품 적용사례

17. 기업 캐릭터 tvN

1)시장분석

　　tvN(Total Variety Network)은 CJ E&M 방송사업 부문에서 운영하는 종합 엔터테인먼트 채널이다. 늘 새롭고 참신한 콘텐츠를 기획하여 대한민국을 넘어 전 세계적으로 뻗어 나가고자 하는 No.1 Content Creator 그룹이다. tvN의 Identity는 '재미있는, 참신한, 선도하는, 공감하는'이며, 슬로건은 Contents Trend Leader, 메인 칼라는 빨간색이다. Logo는 핵심 타깃인 20~30대 젊은 층을 고려하여, 활동적인 사선 디자인과 강렬한 빨간색을 사용하여 경쾌하면서도 미래지향적인 느낌을 강조했다.

　　캐릭터 개발을 계획한 이유는 방송 채널 캐릭터는 방송에 자주 노출되면서 자연스럽게 홍보 효과와 인지도가 상승된다. 따라서 캐릭터로 여러 가지 분야의 제품에 활용 가능하다는 점이다. 국내에서 지상파를 위협하는 케이블일 뿐 아니라 세계 시장에서도 영향력을 인정받고 있지만, 현재 채널을 대표하는 캐릭터가 없기 때문에 채널을 대표할 수 있는 캐릭터를 디자인하고자 한다.

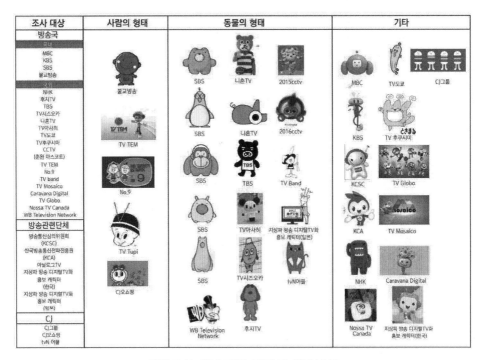

시장조사 (방송관련 캐릭터 환경분석)

동종업계 및 방송 관련 단체 캐릭터를 조사해보니 캐릭터를 만들고 개성을 부여한 뒤에 방송국의 이미지를 나타내는 방식이다. 기존 시청자들이 가지고 있는 각 방송국의 이미지와 다른 경우도 많다. 현재 한국 방송국 캐릭터는 전형적인 방송국 캐릭터 이미지가 많고, 공익적이며 착한 이미지가 대부분이다. 일본 방송국의 경우는 방송국의 캐릭터를 넘어서 캐릭터만으로써 여러 가지 분야로 활용이 되고 있다. 차별화 전략은 다음과 같다.

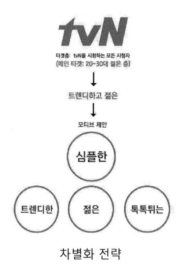

차별화 전략

tvN의 타깃층은 tvN을 시청하는 모든 시청자로 메인 타깃은 20~30대 젊은 층으로 기획하였다. 현재까지 캐릭터 없이 로고와 색상으로 브랜드 아이덴티티를 나타내왔던 tvN이기 때문에 캐릭터에 새로운 이미지나 컨셉을 부여하는 것보다는 시청자들이 가지고 있는 기존의 tvN의 이미지인 트렌디한, 젊은, 톡톡튀는 느낌을 함께 캐릭터에 표현하고자 한다. 군더더기 없이 단순하게 캐릭터를 제작함으로써 여러 분야로 활용이 가능하다.

2)디자인 모티브제안

제안1. tvN의 로고 형태 캐릭터: 기존에 캐릭터 없이 로고로 기업의 아이덴티티를 나타낸 것과 비슷하게 로고에 캐릭터 요소를 추가해서 디자인한다.

제안2. TV+몬스터 캐릭터: 악동같이 톡톡튀는 느낌으로 디자인한다.

제안3. TV+로봇 캐릭터: 로봇이지만 친근한 외모를 지니고 있다.

디자인 모티브제안(1,2,3)

캐릭터 그래픽 시안

3)설문조사

설문조사자 정보

설문조사 기간: 2016.11.2~2016.11.4

설문조사 인원: 온라인 114명/ 오프라인 18명 총 132명

설문조사 장소 : 온라인(구글 설문지), 오프라인(대학교)

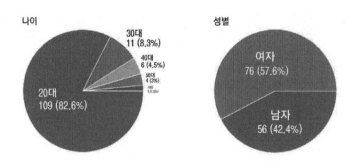

설문조사자 정보

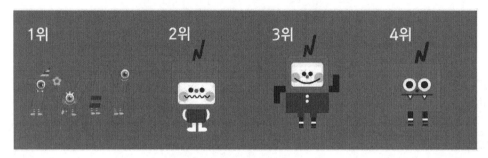

1차 설문조사 순위

1위 캐릭터의 선택이유는 tvN이라는 브랜드가 가장 잘 보인다, tvN을 잘 표현하였다, 한눈에 알아볼 수 있다, 인지하기 쉽다, tvN의 톡톡 튀는 이미지와 잘 맞는다, 정확한 이미지, 색감 조화가 좋다, 친구같은 느낌이 든다, 시대에 적합하다, 귀엽다, 단순하고 로고가 금방 눈에 띄어서 좋다, 글자가 있는 것이 좋다, 캐릭터를 로고처럼 써도 좋다, tvN 로고를 살리면서 캐릭터의 특성도 가지고 있다.

2위 캐릭터의 선택이유는 귀엽다, 한눈에 들어와서 좋다, 색상이 귀엽다, 색상을 잘 살렸다, 친근하다, 눈에 띈다, 귀엽고 전 연령대가 좋아할 것 같다, 간단해서 활용도가 높을 것 같다, 활동적이고 똘똘해 보인다, 귀엽고 tvN과 잘 어울린다.

3위 캐릭터의 선택이유는 tvN의 액티브하고 젊은 분위기와 어울린다, 귀엽다, 옷이 맘에 든다, 표정이 밝아서 호감이 간다, 밝은 느낌이 좋다, 웃는 모습이 친근감이 든다, 밝고 활동적인 느낌이다.

4위 캐릭터의 선택이유는 요즘 대세인 단순하다, 귀엽다, 악동스러운 이미지가 tvN과 잘 어울린다, 활용도가 높을 것 같다, 호감을 준다, 단순하고 기억에 남기 쉽다, 적당히 독특하고 tvN 이미지가 잘 표현된다, 심플해서

20~30대층이 좋아할 것 같다.

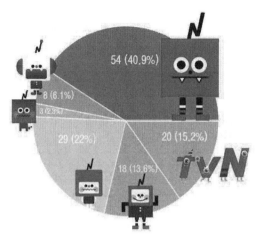

2차 설문조사

디자인계열 학생인 전문가집단의 2차 설문조사의 의견을 포함시켜 최종 결정된 결과물이다.

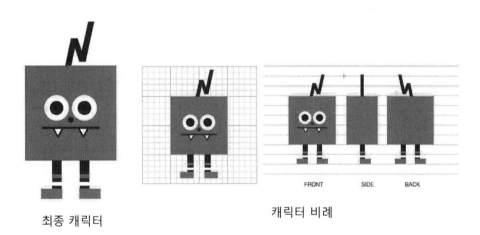

최종 캐릭터 캐릭터 비례

트렌드에 민감한 '엔몬(Nmon)'은 N모양의 안테나로 여러가지 트렌드와 정보를 수집한다. 호기심이 많고 장난꾸러기지만 톡톡 튀는 아이디어와 센스를 가지고 있는 엔몬은 tvN에 꼭 필요한 중요한 아이디어 뱅크다. 어떤 아이디어와 센스로 우리들을 놀래킬지 기대해보자. 캐릭터 컨셉은 엔몬은 TV모양과 N의 특징을 가진 몬스터 캐릭터이다. tvN의 트렌디함을 살려 심플하게 디자인되어 젊은 20~30대 시청자들에게 어필할 수 있도록 하였다.

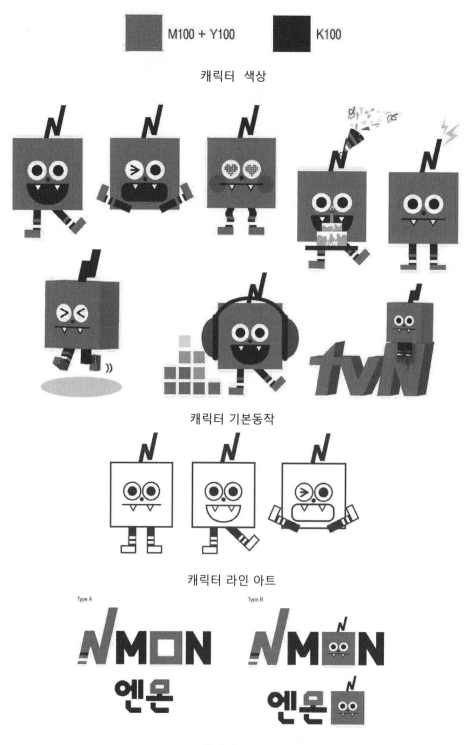

캐릭터 색상

캐릭터 기본동작

캐릭터 라인 아트

캐릭터 로고

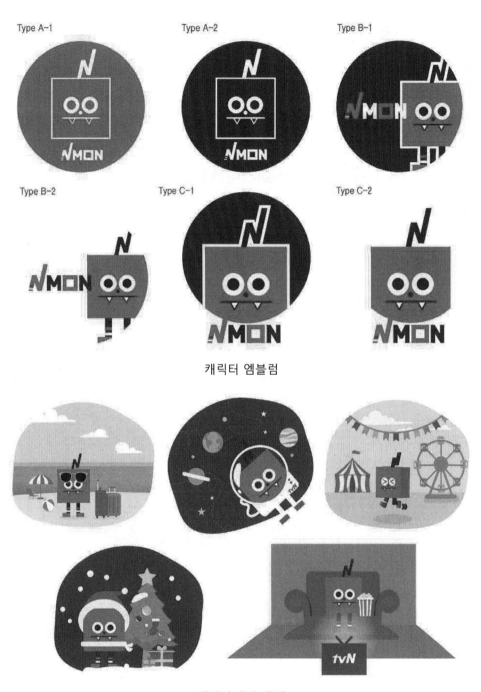

Type A-1　　Type A-2　　Type B-1

Type B-2　　Type C-1　　Type C-2

캐릭터 엠블럼

캐릭터 응용 동작

캐릭터 패턴

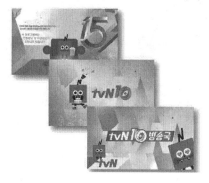
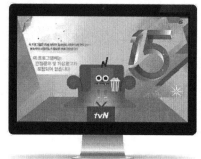

방송화면 적용

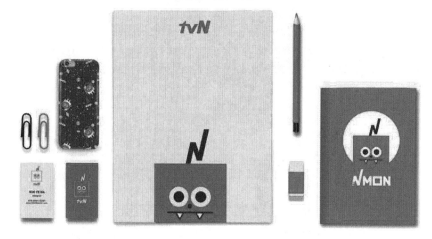

제품 적용사례

　　방송국 캐릭터이므로 프로그램 시작 전 시청 제한 화면이나 방송 사이사이
에 나오는 화면들에 활용하여 캐릭터를 노출시킴으로써 자연스러운 홍보 효과
와 인지도 상승이 기대된다. 방송 화면에 활용되어 인지도가 상승함에 따라
여러 가지 상품(각종 팬시나 콜라보 상품)들로 활용이 가능하다.

18. 패션&뷰티 캐릭터 레이디 핑크

1)시장분석

　1930년 요란한 접시(Dizzy Dishes)의 캐릭터로 당시에는 파격적인 노출과 이미지로 작품보다는 캐릭터 자체가 가진 매력으로 더욱 사랑을 받던 '베티붑 (Betty Boop)'은 애니메이션에 밀려 사라지는 듯했으나 특유의 사랑스러움과 섹시함을 살린 패션과 뷰티 아이콘이 되었다. 현재에도 여전히 많은 제품들이 출시되며, 여러 가지 패션을 다양하게 보여주는 것으로 유명하다.

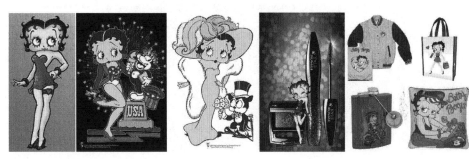

베티붑

Mari Kim

　'Mari Kim'은 2011년 YG엔터테인먼트의 그룹 2NE1의 앨범 아트웍과 그들의 뮤직비디오 <Hate You>에 연출하여 대중에게도 큰 인기를 얻었다. 한국 화장품 클리오의 다른 브랜드 페리페라와의 콜라보레이션이 큰 사랑을 받으니 더욱 대중적인 인기도를 얻었다. 크고 감정이 없는 눈끼 에쁘기만 차가운 일러스트레이션은 각종 콜라보레이션을 통해 제품화되고 있으며, 많은 국내 전시와 기업 콜라보레이션으로 국내에 알려지고 해외에서도 계속해서 전시 중이다.

'몽슈걸(Shuuemura Mon Shu Girl)'은 프랑스어와 영어의 조합으로 '나의 사랑 슈에무라'라는 뜻을 지니는데, 수년 전 디자이너 칼 라거펠트가 오랜 친구 슈에부라의 생일 선물로 그려 준 스케치의 캐릭터가 2012년 세상 밖으로 나오게 되면서 붙어진 이름이다. 귀여우면서도 아이코닉한 캐릭터의 몽슈걸은 칼 라거펠트의 상징인 흰 셔츠와 검은색 타이를 입고 있다. 단발머리에 둥근 얼굴, 커다랗고 빨간 눈동자를 가진 소녀는 머리는 크고 몸은 작으며 눈은 크고 동그랗고 코와 입은 작은 전형적인 만화풍의 캐릭터이다. 하지만 빨간 눈동자와 무표정한 얼굴은 묘한 신비로움을 준다.

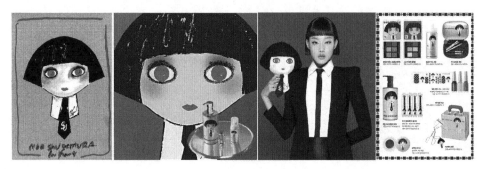

몽슈걸

'하라주쿠 리버스(Harajuku Lovers)'는 여자아이 인형 모양의 향수로 유명한 브랜드이다. 각 향수마다 이름이 있어 마치 인형의 이름을 부르는 느낌이 들도록 만들어졌다. 새침하고 귀여운 여자아이 캐릭터는 향수의 컬렉션에 따라 다양한 모습과 버전으로 발매되는 것으로 유명하다. 일본뿐만 아니라 국내 화장품브랜드에 론칭되어 꾸준히 사랑받는 캐릭터 향수이다. 향수뿐만 아니라 여러 화장품과 의류에도 활용되고 있다.

하라주쿠 리버스

위 4가지 브랜드의 캐릭터는 모두 사람의 형태를 하고 있다. 특히 여성의 모습을 연상시키는 외형을 가지고 있는데 섹시하거나 귀엽거나 독특한 이미지

를 가지고 있다. 공통적인 특징으로는 여러 가지 어플리케이션이 가능하다는 것이다. 캐릭터의 기본이 되는 베이스 형태가 존재하고 거기에 컬렉션, 시즌, 제품에 따라 다양한 모습으로 꾸며진다. 캐릭터의 정체성을 유지하며 여름옷, 겨울옷, 할로윈 의상, 드레스, 비키니 등 실제 사람처럼 옷을 입은 캐릭터의 모습에 사람들은 귀여움을 느끼며 호감을 가지게 된다. 또 뷰티 캐릭터인 만큼 캐릭터 응용 동작에 화장을 하며 여러 가지 입술 색, 아이새도 색, 속눈썹 등을 보여준다. 소비자는 귀여움과 매력을 느끼게 되며 이러한 캐릭터를 선호하고 제시한 제품에 관심을 갖게 된다.

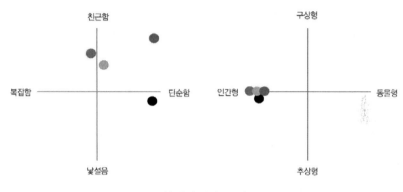

형태이미지 분석

2)디자인 컨셉과 타깃

여성 캐릭터로서 사랑스럽거나 섹시함 등 사람들에게 호감을 줄 수 있는 고유한 컨셉과 외형, 스토리가 있도록 진행하겠다. 기본이 되는 형태 위에 여러 가지 적용이 가능하여 브랜드가 꾸준히 새로운 제품을 출시함에 따라 다양한 모습을 보여줄 수 있는 캐릭터로 진행하겠다.

전체 컨셉은 '탐미(眈美)'로 꽃과 디저트, 반짝반짝한 보석과 예쁜 것을 사랑하는 소녀 이야기다. 밝고 화사한 분위기로 귀여움과 사랑스러움을 강조한다. 파스텔 톤의 부드러운 색을 주로 사용하지만 다채롭고 화려한 스타일로 표현할 것이다. 꽃, 케이크, 과일 등의 모티브를 사용하며 캐릭터의 단독 사용뿐만 아니라 패턴화도 가능하게 진행할 것이다.

타깃은 10대 후반에서 20대의 청소년과 젊은 여성이 주 타깃층이며 넓고 다양한 층을 목표로 하기보다 마니아층을 목표로 한다. 영 유아층을 위한 아동용 캐릭터가 아닌 성인 소비자에게 어필하는 캐릭터이다,

3)스케치 및 그래픽디자인

캐릭터 스케치와 그래픽 디자인

4)캐릭터 매뉴얼

설문조사를 토대로 수정한 최종 디자인이다.

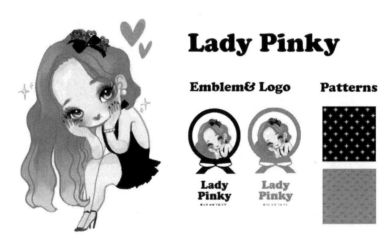

기본형과 엠블렘, 패턴

이름은 '레이디 핑키(Lady Pinky)'이다. 레이디 핑키는 친구들 사이에서도 유명한 잇 걸이다. 그녀가 가는 곳은 늘 그녀를 기다리는 팬들로 가득하다. 그녀는 쇼핑을 즐기고 예쁘게 꾸미는 것을 좋아하며 그녀의 베스트 프렌드이자 애완동물인 레이디 폭스와 함께 보내는 시간도 많다. 핑키는 이번에 인기 화장품브랜드 레이디 핑키의 뮤즈가 되었다. 그녀가 화장품 브랜드 레이디 핑

키의 뮤즈가 되면서 벌어지는 그녀의 매력적인 생활! 늘 스포트라이트를 받는 그녀가 바르는 립스틱은 언제나 핫 이슈가 된다.

모습은 도도하고 우아하다. 늘 자신감 있고 예쁜 동작을 취하기 좋아한다. 사진 찍히는 것을 즐기며 늘 쾌활하기에 보는 이에게 사랑스러움을 느끼게 된다. 기본 머리카락 색은 분홍색이며 파란색 눈을, 분홍색 아이섀도의 사랑스러운 외모이다. 하트모양의 작고 도톰한 입술은 그녀의 매력 포인트이고 아찔한 속눈썹도 매력적이다. 브랜드의 뮤즈답게 출시되는 화장품을 바로바로 사용해 보는 그녀의 눈과 입술은 늘 사랑스러움에 빛난다.

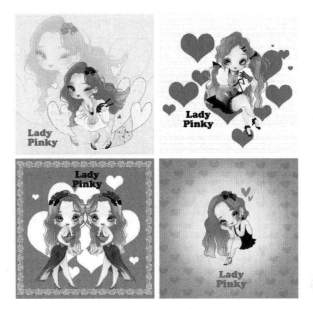

캐릭터 응용동작

제품 적용사례

19. 브랜드 캐릭터 장수콩나물

1)기업파악

기업명은 장수콩나물로 경남 거제도에 위치한다. 업체 분류는 자영업, 재배업, 식품유통이며 주 상품은 콩나물, 숙주나물이다. 자동화 시스템화 된 식품 재배 공장운영 및 납품하는 업체이다. 직접 소매는 하지 않고 주 수입경로를 최근 도매, 대형납품(조선소 식당, 군부대 등)에서 마트 납품, 식당 납품으로 전향한 직원 규모 5명 이하의 영세기업이다. 콩나물 재배 간 미생물이나 병충해를 막기 위해 천연항생제인 프로폴리스(Propolis)를 이용한 친환경 무균재배법을 개발하여 특허등록을 했다.

장수콩나물

2)시장조사

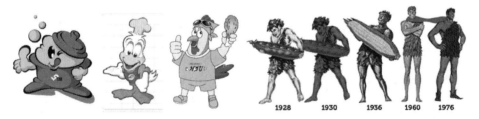

영신스톤, 시원식품, 처갓집양념치킨 캐릭터 Green Man의 변천사

(주)영신스톤의 '도리'는 장수석을 재료로 만든 식기용 돌그릇제작 업체이다. 브랜드명은 '스톤리'이며 돌솥에 음식을 요리하는 이미지를 형상화하여 제작하였다. 시원식품의 '시원이'는 육가공 훈제식품 업체이다. 오리 훈제가 주력상품이기에 오리에 친근하고 밝은 성격을 가미해 제작하였다고 한다. 처갓집양념치킨의 '처돌이'는 프라이드치킨 브랜드이며 치킨 배달이 주 서비스이기 때문에 닭에 헬멧이나 선글라스, 오토바이 등을 합성해서 배달의 이미지를

강조하여 디자인되었다.

Minesota Velly Canning Company의 'Green Man'은 1928년 처음 소개된 냉동가공 채소식품업체이다. Green Giant은 알이 굵은 완두콩을 가리키는 의미로 건강과 영양, 월등한 품질을 형상화한 캐릭터이다.

아워홈, 놀부 캐릭터

(주)아워홈의 '다미, 정성이, 안시미'는 급식 유통 및 인력공급 전문업체 캐릭터이다. 각각 다양하면서 단체식이 가능한 풍부한 메뉴선택 폭, 전문 요식 직원들이 만들어내는 보장된 맛, 철저한 위생시스템으로 구축된 안전한 유통망을 형상화하였다. (주)놀부 NBG는 다양한 외식업에 뻗어 나간 한식 100대 업체 중 하나로 캐릭터는 놀부유황오리진흙구이가 론칭했을 때 제작되었다. 기존 업체의 마크인 놀부를 캐릭터화시킨 것으로 부유한 이미지에 익살스러운 성격을 더해 맛깔난 음식을 푸짐하게 내놓는다는 이미지로 형상화하였다.

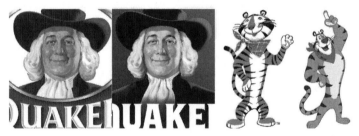

'GThe Quaker Oats Man, Larry', Kellogg사의 'Tony the Tiger'

Quaker Oats사의 캐릭터 'The Quaker Oats Man, Larry'이다. 제과업체로 주력상품은 오트밀 쿠키이다. 남자는 퀘이커 오트맨으로 패키지 전면에 그려져 있는데 애칭으로 래리라고 불리며 맛과 건강, 진실성, 정직함을 나타낸다. 켈로그(Kellogg)사는 최초의 곡물 식품업 회사이며 주력상품은 콘플레이크이다. 캐릭터 'Tony the Tiger'는 1951년부터 왼쪽의 캐릭터로 첫선을 보였으며 현재는 오른쪽의 듬직한 모습으로 변화했다. 대체로 아침 식사 대용인 상품이므로 건강함과 든든함을 형상화한 호랑이 캐릭터를 사용하였으며, 목에 두른 행거는 식사를 의미한다.

3)키워드 도출 및 연구

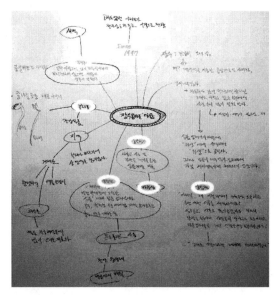

키워드 도출

프로폴리스는 꿀벌이 나무의 싹이나 수액과 같은 식물로부터 수집하는 수
지질의 혼합물이다. 꿀벌들은 이 프로폴리스를 벌집의 작은 틈을 메꾸는 데
사용하며, 유해한 미생물로부터 자신들을 보호한다. 꿀벌로부터 채취할 수 있
는 다른 물질인 벌꿀이나 로열젤리와는 달리 채취할 수 있는 양이 매우 적고,
인위적으로는 증량 또는 합성할 수 없는 귀중품으로, 예부터 민간 약품이나
강장제로서 세계 각지에서 이용되어왔다. 살균성, 항산화성, 항염 작용, 항종
양 작용이 알려져 있다.

도출된 키워드는 장인정신·열정, 자부심, 양심적, 청정지역의 콩나물과 숙
주나물, 부지런한 연구이다. 장인정신과 개발에 열정이 있고, 양심적인 성장이
기대되어 신뢰가 형성되는 재배 업체를 컨셉으로 정했다.

소비자가 콩나물상품에서 주의 깊게 보는 부분은 신선함, 맛, 보관상태, 위
생적인 이미지, 유통기한, 패키지디자인, 지역중소기업보다는 대기업 선호 등
이다. 콩나물 제품은 대체적으로 상품을 보고 실제적인 수치로 품질 확인이
어렵고 패키지디자인으로 이미지가 좌우되는 경우가 많다. 전반적인 패키지디
자인의 변화를 통해 소비자가 선호하는 제품의 이미지를 형성할 것이다.

이 기업에서 차별화된 강점으로 내세우는 키워드는 수지타산에 흔들리지
않는 위생 관념, 홀로 오랜 기간 연구 개발한 천연항생제(프로폴리스)를 이용

한 무공해 무균재배법으로 키운 콩나물이다. 영세기업임에도 불구하고 타 품목 확장을 위한 투자 및 연구에 대한 열정이 높다.

소비자에게 브랜드가 아닌 제품으로 차별화시키기 어려워 캐릭터의 효과적인 사용이 필요하며, 패키지뿐만 아니라 개별 홍보물이 필요하다. 특허등록까지 한 무균재배법이 가장 큰 무기인데 확실하게 그것이 무엇이고 왜 필요하며 어떻게 차별성을 가지는지 간단명료하게 전달할 수 있어야 한다. 또한, 업체가 차별화된 강점으로 내세울 수 있는 무기와 소비자가 중요히 생각하는 키워드의 교집합을 최대한으로 부각하려 한다.

유통방법(콩나물시루방법, 어떤방법으로 노출시킬까?, 업체의 요구분석이 필요)

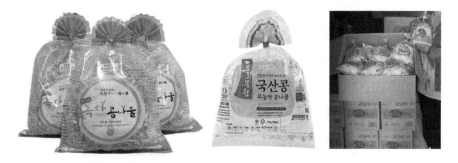

유통되는 패키지 사례 (녹차콩나물, 풀무원국산콩콩나물, 칼슘콩나물)

현재의 유통방법은 공장 소유의 콩나물시루째로 중간업체에 납품하는 방식으로 정해진 패키지가 없었다. 어떠한 방법으로 상품을 대중에게 노출시킬지 연구가 필요하며 실제 업체에서 원하는 디자인을 분석해보았다.

이전 제작 사양은 종이상자 단색 프린팅, 무 프린팅 원본 비닐 패키지, 2색 스티커였다. 이 사양으로는 목표하는 디자인의 표현이 힘들어 사양을 조절하였으며, 예상 제작 사양은 종이상자 2색 프린팅으로 1안은 컬러 프린팅 비닐 패키지, 2안은 원색 스티커에 무 프린팅 원본 비닐 패키지이다.

기업의 요구사항은 '웰빙의 이미지 강조하고 싶다. 소매시장의 소비자가 약 99% 주부이므로 여성 주부에게 어필할 수 있으면 좋겠다. 본인을 모델로 삼

는 건 좋으나 그러한 개인 캐리커처 디자인들이 시장에 넘치니 캐리커처를 하더라도 식상하지 않게 표현해달라' 이다.

4)모티브 제안과 스케치

모티브 제안1

제안1의 이름은 콩장님으로 환한 미소는 신뢰와 자부심을, 양팔 가득한 재배물은 열정과 우수한 품질을, 실제 작업 복장은 철저한 위생 관념을 나타낸다. 모티브는 사장님의 쾌활하고 믿음직한 성격과 공장에서 작업복 착용하고 양손에 콩나물과 숙주나물을 들고 환하게 잘 웃는 특징을 표현하였다. 콩장님이라는 이름은 콩나물과 대장님이란 의미다. 2D그래픽으로 사장님을 닮게 표현한다.

모티브 제안2

제안2는 콩감님이다. '자체연구한 특허법'을 부각하여 연구자, 교수 등의 이미지를 연상하고 먹선의 표현으로 전통의 이미지를 나타낸다. 콩감님은 콩나물과 영감님의 합성어이다. 모티브는 플라시도 도밍고, 놀부부대찌개 캐릭터에서 창안하였으며 느긋하고 학구적이고 믿음직한 성격이다. 특징은 실제 공장에서의 작업복을 착용한다.

모티브 제안3

　제안3은 우후이다. '우후'라는 이름은 '우후죽순'에서 따온 것으로, 콩나물을 재배하는 시설이 비가 내리는 것처럼 기계가 천정에서 물을 뿌리는 식이라 이것을 차용했다. 우후라는 어감이 감탄사를 연상시킬 수도 있고 우후죽순도 연상시킬 수 있다. 특허 등록한 무균재배법을 통해 건강하게 자랄 수 있어서 무럭무럭 자란다는 의미로 디자인했다. 모티브는 콩나물과 콩나물시루의 재배 모습으로 성격은 쾌활하고 열정적, 도전적이다. 특징은 콩나물을 캐릭터화하여 하반신은 보이지 않으며 콩나물시루에서 튀어나온 듯한 모습으로 항상 입을 크게 벌리고 웃고 있으며 때때로 근육을 보여주며 건강함을 과시한다. 두상은 콩나물의 갈라진 떡잎이다.

5)캐릭터 매뉴얼

업체명은 맥반석 장수콩나물이고 경상남도 거제에 위치한 영세업체이
다. 주력 생산품목은 두채류 재배 및 판매이다. 선정이유는 기존의 군납품
및 대형마트 도매 납품에서 소매로 전환하게 되면서 브랜드의 이미지 및
홍보를 위해 캐릭터디자인 필요하였다. 자체 개발한 친환경 무균재배법을
통한 저가 식재료인 콩나물의 고급 재료 이미지로 전환하고자 한다.

캐릭터 기본형

'콩장님'은 업체 사장님의 얼굴을 특징을 잡아 제작하였으며 친근감과
신뢰감을 주기 위해 부드럽게 웃는 인상으로 제작하였다. 콩장님은 사장
님의 별명이며 '우후'는 물만 먹고 재배하는 콩나물의 특성이 우후죽순(雨
後竹筍)과 일맥상통하는 부분이 있어 여기서 이름을 따왔다.

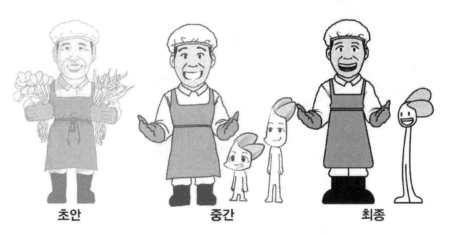

초안 중간 최종

캐릭터 제작 과정

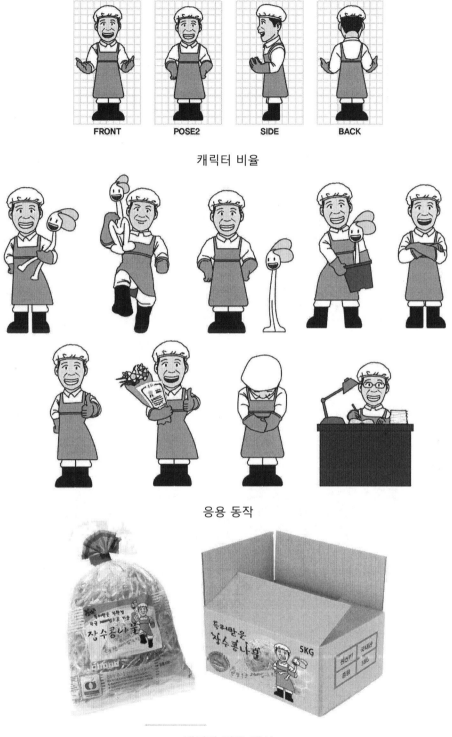

FRONT　　POSE2　　SIDE　　BACK

캐릭터 비율

응용 동작

패키지 적용 예시

20. 공익 캐릭터 청소년 심리치료센터

청소년 우울증 및 정신 질환이 매년 증가하고 있다. 이에 대비한 국가적 관심은 이전보다 많이 높아졌지만, 청소년들의 정신 질환에 대한 인식이 부족하고 상담 센터 방문에 대한 거부감은 크게 개선되지 못한 상태이다.

1)개발목적

1388

1388과 같은 경제적 지원 역시 부족한 전국적 규모의 청소년센터와의 연계를 통해 청소년 정신 질환에 대한 인지도와 상품 판매를 통한 수익금으로 기금을 마련할 수 있는 홍보물 제작을 목표로 한다.

웹툰의 사례

웹툰과 같이 스토리가 있는 캐릭터가 청소년층에서 인기가 있으므로 스토리라인을 중점으로 진행할 것이다. 트렌드에 민감한 의류 분야에 접목할 수 있는 형태의 캐릭터로 기획할 것이다.

2)시장조사

청소년을 대상으로 한 캐릭터에는 따듯한 색감의 파스텔 톤 동화적 이미지

로 일관되어 있다. 청소년보다는 유아동을 대상으로 한 듯한 느낌이 강하다.

허그맘, 반디톡톡

3)컨셉

'척(尺)'은 스스로 다른 사람의 깊이를 파악할 수 있을 만큼 정서적으로 성숙하다고 믿고 있는 캐릭터이다. 그러나 정작 스스로에 대해 자신이 없어 자신을 대신해 세상에 나서줄 로봇 '더미'를 만든다.

'더미'는 척이 자신을 대신하기 위해 만든 로봇이다. 척은 더미를 그저 자신의 사회생활을 위한 모습이라 치부하지만, 자신의 의지대로 움직이지 않는 더미의 모습에서 인정하려 하지 않았던 스스로의 사회적 관계에 대한 욕구를 깨닫는다.

'괴물'은 무관심을 형상화하였다. 평소에는 작은 크기로 어느 정도 위안과 안정감을 주는 좋은 친구이다. 그러나 한순간 자라기 시작하면 매우 치명적이고 위험한 존재가 된다.

캐릭터 컨셉 선정(척, 더미, 괴물)

주제는 두려워하지 말고 스스로를 돌아보자. 힘들나면 솔직히 이야기하자이다. 타깃은 정서적 질환에 대한 정보 및 상담 필요성에 대한 인식이 부족한 청소년들이다. 유행에 민감한 청소년들의 관심이 높은 패션 분야에 응용 가능한 캐릭터로 적용할 것이다.

소재는 스스로를 알아가려는 한 소년의 심리적 성장을 판타지 형태로 풀어 냈다. 스토리는 매일 매일을 타인을 분석하며 살아가는 주인공 '척'은 사실 스스로가 타인에게 어떻게 보일까가 두려워 자신을 대신할 로봇 더미를 밖에 내세워 살아간다. 그러나 어느 순간부터 '더미'는 말을 듣지 않고 설상가상으로 이상한 괴물들이 등장하기 시작한다. 배경은 관계, 관심, 타인의 시선이 성공의 척도가 된 멀지 않은 미래이다. 이해가 쉽도록 행동심리학을 기반으로 한 여러 가지 제스터를 기반으로 캐릭터를 제작하였다. 간결한 형태와 절제된 색감으로 디자인하였다.

4) 캐릭터 메뉴얼

캐릭터 기본형 입체작업을 통한 캐릭터 형태보완

기본형은 얼굴 약 45도 각도, 몸통은 거의 정 측면 모습이다. 목발과 두 눈이 잘 드러나는 각도로 표현하였다.

캐릭터 비례 캐릭터 컬러 컨셉

서브 캐릭터에 비해 살짝 왜소한 체형의 주인공을 설정하였다. 기존 개구리 캐릭터에 많이 사용되는 녹색, 청색 계열의 이미지에서 탈피하여 따뜻한 느낌의 난색 계통을 적용하여 차별화하였다.

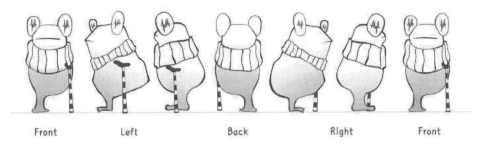

각도에 따른 기본형 변화

시놉시스는 한쪽 다리가 없이 태어난 돌연변이 개구리 '척'은 개구리로서 치명적인 신체적 결함과 왜소한 신체 때문에 늘 열등감을 가지고 있지만, 그에게는 다른 개구리들이 갖지 못한 특별한 능력이 있다. 바로 타인의 마음의 깊이를 눈으로 볼 수 있다. 스스로는 이것이 당연하다고 생각하여 자신의 특별함을 느끼지 못하지만 그를 만나는 다른 개구리들은 그에게서 무언가 다름을 느낀다. 그 다름이 만나는 이들에 따라 따뜻한 이해로도 반발심을 불러일으키는 지나치게 솔직한 통찰력으로 받아들여지며 만들어 가는 이야기이다.

엠블럼 디자인 배경 및 소품

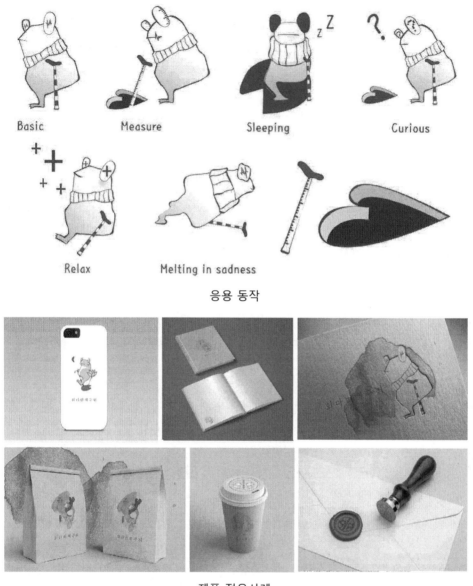

Basic Measure Sleeping Curious

Relax Melting in sadness

응용 동작

제품 적용사례

기존 심리 상담 센터의 홍보 캐릭터들이 판촉물 위주로 사용되었다는 점을 보완하기 위하여 다양한 분야의 생활용품에 캐릭터를 적용할 것이다.

21. 공익 캐릭터 멸종동물보호

다양한 매체에서 남극 황제펭귄이 온난화로 금세기 말 20%가 감소되고, 2100년에 멸종위기종으로 지정이 우려된다고 한다. 온난화는 가속되어 북극곰에 이어 황제펭귄도 위협을 받고 있는 것이 현실이다.

컨셉은 삶의 터전을 잃어가는 황제펭귄들을 돕는 작은 캠페인 PIRU이다. 타깃은 멸종위기 동물과 펭귄에 관심이 많은 20~30대이고 캠페인 만화, 포스터로 진행할 것이다.

1) 시장조사

Save the Penguin, LIVE GREENER

'Save the Penguin'은 패션브랜드 테상트에서 기존의 환경 보호 운동과는 다르게, 펭귄을 이용한 다양한 프로덕트와 디자인, 일러스트레이션, 웹툰 등을 재능 기부받아 진행한 캠페인 캐릭터이다. 펭귄 티셔츠를 판매하여 수익금을 극지연구소에 기부하였다. 'LIVE GREENER'은 환경보호 캠페인으로서 10+ 1 계명을 통해 환경 보호, 특히 펭귄 멸종을 막으려는 캠페인이다. App game Hungry Penguin은 점점 사라져가는 남극대륙에서 펭귄의 먹이를 찾는 게임으로 사람들에게 쉽게 경각심을 불러일으켰다.

Sanccob, Impressapenguin

'Sanccob'은 Save Seabirds으로 비영리 펭귄보호 단체이다. 경각심을 불러일으키기 위한 사실적인 표현으로 홍보용 포스터가 제작되었다. 'Impressapenguin'은 기존 펭귄북스의 캐릭터를 활용한 캠페인 웹디자인으로 기존 펭귄북스의 캐릭터를 재활용하고 캐릭터성을 추가하였다.

Save the penguin2, 성실화랑 Save the Penguin3, 에뛰드하우스

'Save the penguin2'은 웹툰 작가 기안84와 콜라보로 진행되어 포스터와 캐릭터가 제작되었다. 패션왕의 캐릭터를 재활용하여 사실적이나 만화적인 요소를 첨부하여 홍보용 포스터로 사용하였다. '성실화랑'의 멸종위기 동물캠페인 중 아기 황제펭귄은 사실적인 캐릭터로 진행되어 일러스트 액자, 폰 케이스 등 다양한 제품에 사용되었다. 'Save the Penguin3'는 스티브제이앤요니피 콜라보레이션 캐릭터로 홍보용 인형으로 활용되었다. '에뛰드하우스'에서 제작된 펭귄은 판매 금액의 일부를 기부하는 상품으로 단순화된 캐릭터로 핸드크림에 활용되었다.

조사대상	친근하고 단순	친근하고 복잡	비친근
기존 펭귄 캐릭터 캠페인 펭귄 캐릭터			

캐릭터 시장조사

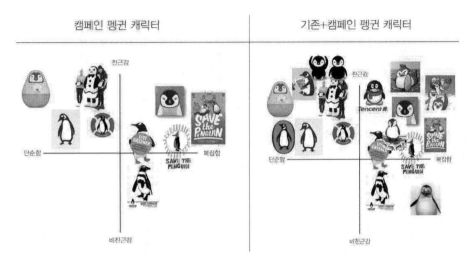

캐릭터 시장조사 분석

2)기획

캠페인 캐릭터이어서 기존 펭귄 캐릭터의 친근감보다는 보통에 가깝게 진행할 계획이며, 단순함보다는 복잡하게 표현할 계획이다. 전체적인 스토리는 온난화로 점점 녹아가는 터전을 어쩔 수 없이 떠나와 사회에 적응하려 애쓰는 새끼황제펭귄 'Piru'로 이것저것 가리지 않고 일을 시작하나 연고도 없는 사회는 고달픈 좌충우돌 아기펭귄 PIRU의 생존기다.

캐릭터 포지셔닝

모티브 제안1은 성격은 귀여움, 노력파, 낙관적이다. 특징은 손으로 그린 듯한 느낌이다. 제안2는 성격은 귀여움, 비관적, 현실적이다. 특징은 현실적인 요소와 실사체로 표현한다. 제안3은 성격은 귀여움, 긍정적이다. 특징은 만화적인 요소로 밝은 색으로 표현한다.

표현기법 제안

캐릭터 디자인 시안은 다음과 같다.

1 2 3 4 5

캐릭터시안 1,2,3,4,5

온라인 설문조사를 진행하였다. 총 73명 진행하였고 여성 37명, 남성 35명이고, 10대 3명, 20대 65명, 30대 4명이 조사되었다. 설문조사 결과 2번이 총 27.4%로 가장 높게 평가되었다.

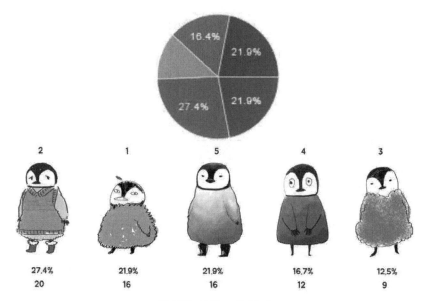

캐릭터 설문조사 결과

설문조사의 선호도를 분석하면 1번은 표현한 스타일이 마음에 들고 표정이 개성적이다. 다만 캠페인과는 어울리지 않는 느낌이다. 2번은 옷을 입고 있는 점이 마음에 들고 표정이 스토리와 맞을 것 같다. 가장 대중의 취향으로 투표 점수도 높았다. 3번은 반전이 있을 것 같은 성격의 캐릭터이고 사실적인 펭귄에 가깝다.

3)캐릭터 매뉴얼

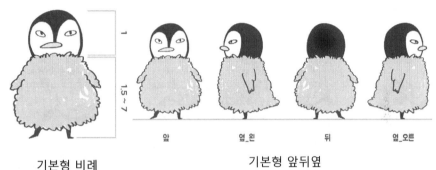

기본형 비례 기본형 앞뒤옆

캐릭터 로고 기본 색상

시놉시스는 아기펭귄의 좌충우돌 사회 생존기이다. 온난화로 녹아가는 터전에서 가족을 잃고 세종시 화물칸에 몰래 잠입해 한국으로 오게 된 뚝심있는 아기 황제펭귄 'Piru'다. 좋은 주인을 만나 애완 펭귄으로서의 삶을 시작하고 싶었으나 또다시 혼자가 되어버리고 만다. 이것저것 가리지 않고 일을 시작하지만 연고 없는 사회는 고달프기만 하다. 설상가상으로 매서운 눈매와 기분에 따라 바뀌는 부리로 인해 사회생활은 더욱더 힘들어진다.

'Piru'는 고생으로 인한 북실북실한 솜털과 작고 귀여운 발을 가지고 있다. 찢어진 눈매와 반항기 있어 보이는 부리가 기분에 따라 색이 바뀌는 뚝심 있는 펭귄이지만, 아직 어린 펭귄이기에 사회초년생다운 여린 모습도 보인다.

기본동작

제품적용 사례

22. 웹툰 캐릭터 작은 행복 젤리언

1)현황조사

삼성경제연구소 한국인 행복지수 분석을 보면 20대의 행복지수는 모든 세대 중 가장 낮다. 10대에 가졌던 꿈들이 현실의 벽에 야망은 물론, 자존심까지 무너지고 있고 30대 역시 비슷한 맥락이 보인다. 일에 묻혀 꿈은 물론이고 행복을 느낄 여유조차 잃어버린 것이다. 삶의 만족도는 다른 세대에 비해서 가장 낮지만, 문화에 대한 관심도는 가장 높은 20대에게 문화생활은 불안한 현실을 벗어나 위로받을 수 있는 중요한 수단이다. 그중에서도 20대들은 대표적인 문화로 페스티벌과 여행을 손꼽았다.

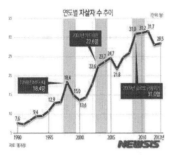

현황조사

요즘은 의도적인 '힐링', '위로' 보다는 소소한 이야기에 대해 스스로 공감하고 그에 대한 2차 공유를 통해, 자기 스스로를 치유하는 경우가 많다. 너무 터무니없을 정도의 판타지는 오히려 반감을 불러올 수 있으며, 오히려 자신과 닮은 이야기에 호의적인 태도를 보인다.

2)컨셉

컨셉은 20~30대를 타깃으로 하여 직접적인 '위로' 보단, 스스로 공감하고 이해할 수 있는 이야기로 진행할 것이다. 박탈감을 느끼지 않도록 자연스럽고 일상적인 이야기로 굳이 어렵게 앱을 설치하거나 다른 행동을 요구하기보다는 이미 보편적으로 많이 사용하고 있는 플랫폼인 웹툰을 이용할 것이다.

웹툰 시장조사

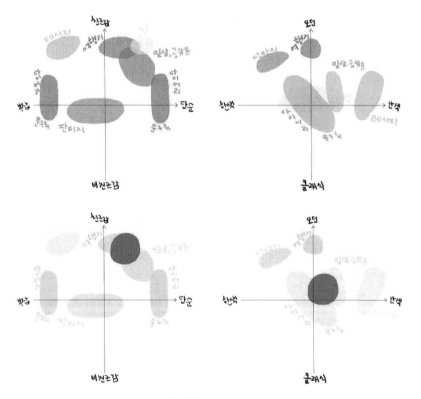

캐릭터 포지셔닝

3)캐릭터 시안

시안1. 처음, 행복하기 위해서 하고 싶은 건 모두 하는 세상

소재는 버킷리스트, 타깃은 여러 가지 이유로 꿈꿨던 것을 포기한 20~30대(서브타깃은 전연령), 장르는 판타지로 배경은 다른 차원의 세상, '행복'이 곧 경제력이고 권력인 세상이다. 컨셉은 해보고 싶었던 모든 것의 대행과 제보를 통한 에피소드이다. 매체는 웹툰, SNS, 다이어리, 문구류 등이다. 내용은 자신이 그날 느낀 행복감의 양을 측정하여 금전으로 바꿔주고, 행복을 위한 몸의 개조가 가능한 세상이다. 행복이 곧 권력이고 경제력이다 보니 억지로 돈을 위해 뭔가 하는 사람은 아무도 없다. 그렇기에 학교에서는 하고 싶은 것에 관련된 과목을 골라 배울 수 있고, 자신의 도구를 직접 만드는 수업을 의무적으로 가르친다. 고등학교를 막 졸업한 호시는 자신이 하고 싶은 것들을 찾아 하나씩 한다.

시안2. 클레이와 머드

여행 다니며 자기 속에 숨은 금덩이를 찾는 흙덩이로 소재는 흙더미, 여행이다. 타깃은 여행을 좋아하지만 비용과 계획의 부재로 망설이는 20~30대, 보조 타깃은 아직 자신의 가치를 모르는 사람들이다. 장르는 여행기로 배경은 국내 곳곳이며 컨셉은 저렴한 가격으로 하는 여행을 공유한다. 평범한 흙더미 클레이는 우연히 다른 지역을 여행하게 된다. 그리고 그곳에서 평소와는 다른

감정을 느꼈는데, 그 순간에 자신의 몸에 숨어 있던 사금이 반짝하고 드러난다. 클레이는 그제야 자신이 그냥 흙더미가 아니라 사금임을 알게 되고, 또한 그 사금 조각을 찾아내기 위해서는 새로운 여행지에서 새로운 감정이나 깨달음, 배움 등을 얻어야 한다는 것을 인지한다. 그래서 클레이는 그때부터 자신이 넘어질 때 떨어져 나온 머드와 함께 여행을 떠난다는 내용이다.

캐릭터 시안3

캐릭터 시안4

시안3. 4. 빠듯한 일상 속에서 느끼는 작은 행복들

소재는 일상, 공감이며 타깃은 스트레스에 치여 지친 사람들이다. 장르는 일상툰으로 배경은 내 주변이다. 컨셉은 일상 속의 소소한 행복한 순간들의 공유하고 제보를 통한 에피소드이다. 주제는 밀려드는 과제, 업무, 스트레스 등 즐거울 수 없는 같은 일상 속에서 뜻밖의 소소한 행복한 순간들을 기록하고 공유, 공감한다. 흑백 일기 같은 내용에 '행복함'을 느끼게 하는 것들에만 색을 사용하여 표현한다.

캐릭터 시안5

시안5. 젤리언 (Jelly+ Aillen)

소재는 젤리 외계인으로, 타깃은 자신의 소소한 행복을 인지하지 못하는 사람들이다. 내용은 일상 속의 소소한 행복을 에너지 삼는 외계인들의 지구침공이다. 인간의 행복을 에너지로 이용하는 젤리 외계인은 지구의 일상 속에 나타난다. 인간의 행복 에너지를 훔쳐 가는 젤리 외계인의 등장으로 인간들은 자신이 행복인 줄도 모르고 지나쳤던 작은 행복들을 하나씩 알게 된다.

4)설문조사

선호도 순위(1,2,3,4,5)

각각의 선호도 이유는 다음과 같다. 1번은 젤리 외계인이라니 귀엽다. 단순해서 보기 좋다. 색깔이 들어가면 더 귀여울 것 같다. 젤리를 먹으면 행복해진다. 2번은 일상을 다루는 것인 만큼 사람에 가까울수록 공감될 것 같다. 다른 건 다 간단한데 머리카락만 복잡해서 독특하다. 비율상 구사할 수 있는 자세가 다양할 것 같다. 3번은 형태가 정감이 간다. 동물 캐릭터라서 일단 귀엽다. 동물로 하면 일상적인 내용을 담는 데에 한계가 있지 않을까? 4번은 정체성이 모호해서 별로이다. 흙뭉치면 형태가 매번 변할 텐데 인지가 되지 않는다. 5번은 너무 머리가 크다. 귀엽다. 뿌까와 비슷한 느낌이다.

5)캐릭터 메뉴얼

'젤리언(Jelly + Aillen = Jellien)'이다. 디자인 의도는 젤리언들은 실존하는 젤리들의 형태를 취하고 있으며, 인간들의 일상 곳곳에 숨어 그들이 행복감을 느끼는 순간을 포착하여 에너지를 흡수한다. 포근하고 부드러운 질감처럼 은은한 파스텔 톤의 색상이다. 사람들이 자신도 모르게 느끼고 있던 작은 행복감들을 포착하여 잊고 있던 소소한 행복을 일깨운다.

최종 캐릭터

시놉시스는 먼 옛날, 세상이 만들어질 때 지구의 인간과 젤리빈 행성의 '젤리언'은 협정을 맺었다. 그 협정의 내용은 인간의 기쁜 감정에서 분출되는 '제너지'와 젤리언들이 생산하는 젤리를 교환하는 것이다. 제너지는 인간은 사용할 수 없는 다른 차원의 에너지였기에 인간들은 그 협정을 흔쾌히 받아들인다. 그리고 시간이 흘러, 공장에서 젤리를 생산할 수 있게 되자 인간들은 그 협정을 일방적으로 깨버린다. 오랜 시간을 인간의 제너지에 의존해 온 젤리언들은 공황상태에 빠지고, 점점 사라져가는 제너지에 대한 방안으로 인공 제너지 태양을 만들기로 한다. 그러나 제너지 태양 제작에 필요한 막대한 양의 제너지를 충당할 방법이 없었고, 이에 젤리킹 16세는 몇몇 젤리언을 지구로 보내 제너지를 몰래 훔쳐 오기로 한다. 1호가 먼저 파견되고 2,3,4호는 추후에 추가 파견된다.

'푸딩젤리+ 젤리빈'은 생각하는 것도 귀찮은 귀차니스트이다. 늘어져 있기와 알록달록한 것, 그리고 꽃을 좋아하는 소심한 평화주의자이다. '녹았다 굳은 지렁이젤리'는 한 번 녹았다가 다시 굳어서 옛날의 형태는 없다. 다만 몸형태

가 길다. 운동과 게임을 좋아하는 장난꾸러기이다. '3호 딸기 큐브젤리'는 각진 외모 때문에 무뚝뚝할 것 같다는 오해를 받지만, 사실은 누구보다 세심하고 온화하다. 지구에서 보는 별을 좋아한다. '4호 햄버거젤리 맨위빵'은 남다른 독립심으로 햄버거 젤리 형제들을 떠나 여행 중이던 모험가이다. 유난히 까칠하며 이성적이다.

캐릭터 비례

캐릭터 응용동작

웹툰

웹툰작업을 진행하니 스토리의 부족한 부분을 깨닫게 되었다. 웹툰 작업은 전반적인 스토리를 좀 더 다듬고 설정을 구체화한 뒤 진행될 예정이다.

웹툰

23. 이모티콘 캐릭터 초보 편순이

1)컨셉

편의점을 자주 이용하는 대학생들이 공감할 수 있는 캐릭터로 대학교 근처 자취녀인 '초보 편순이의 편의점 마스터하기' 라는 내용이다. 메인 캐릭터와 서브 캐릭터를 두고 서브 캐릭터는 대표 편의점의 컬러를 사용한다. 타깃은 20대 대학생이고, 대학생들이 공감할 만한 상황을 설정하고 한 컷 이미지를 SNS에 업로드 예정이다.

이모티콘, 편의점 참고자료

2)시장조사

Kimi and12, 키미와 일이의 일상

카카오톡, 라인의 이모티콘은 캐릭터를 통해 다양한 표정을 보여줄 수 있고 합리적인 가격대로 SNS를 사용하는 사용자의 개성을 표현할 수 있다.

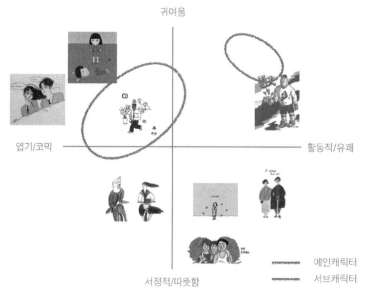

포지셔닝

스케치

그래픽 시안작업

3)캐릭터 매뉴얼

무이 캐릭터

지방에서 올라온 '무이'는 서울에서 자취생활을 하고 있다. 취업 준비를 핑계로 더 공부하겠다며 자발적으로 5학년 되었다. 취업 문턱이 높다는 걸 알지만 준비하고 있는 것은 딱히 없고 주 3회 다니는 토익학원 정도이다. 바깥엔 벚꽃잎이 날리고 새내기들이 짝을 지어 다니는 봄이지만 무이는 우울하다. 그녀의 유일한 낙은 토익학원을 마치고 집에 편의점에 들러 캔맥주를 사는 것이다. 하지만 야식을 해결하기 위해 조금씩 범위를 넓혀가며 편의점의 진가를 알게 된다.

앞뒤옆 모습

기본색상

캐릭터 로고

즐거움/ㅋㅋㅋㅋ 슬픔 삐침 먹방

민망함 졸기 취함 화남

절망 화장 놀람 잠에서 깸

배고픔 거절 비웃음 공부

리액션 화장실 사랑 샤워

응용동작

엠블렘

패턴

제품 적용사례

이모티콘 적용

24. 브랜드 캐릭터 플라워카페

1)시장조사

꽃은 특별한 날, 어려운 존재라는 인식이 강했다. 하지만 최근 플라워 플리
마켓, 플라워샵, 플라워 클래스 등 꽃의 가벼운 소비가 늘어나고 있다. 지루한
일상에 작은 선물이 되어주는 Flower Shop과 여유있게 즐기는 공간이라는
Coffee를 결합한 플라워샵 론칭을 꿈꾸는 플로리스트 친구를 위하여 Flower
Shop with Coffee를 기획하였다.

기획의도

주 타깃층은 꽃과 커피를 좋아하는 감성적인 20~30 여성층이다.

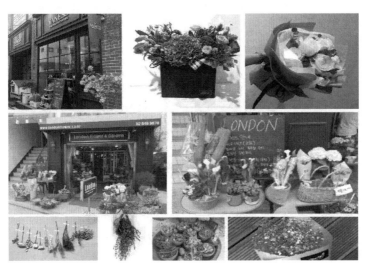

시장조사(바네스 플라워 샵, 런던 플라워 샵)

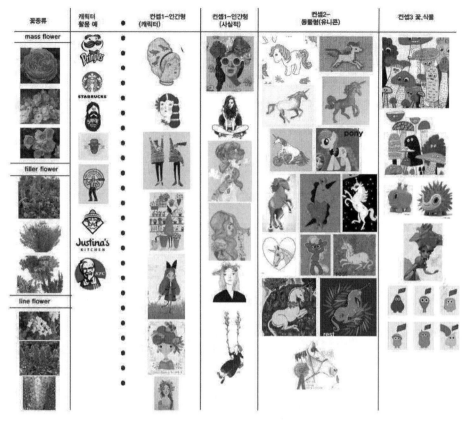

시장조사

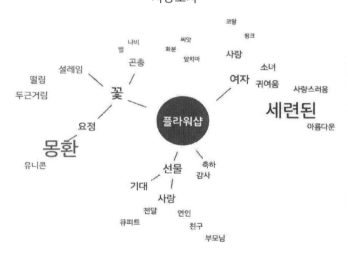

컨셉도출을 위한 마인드맵

　사랑, 설레임, 여자를 키워드로 'Pit a Pat', 두근거리다를 전체 컨셉으로 정하였다. 캐릭터 포지셔닝은 활발하고 단순한 이미지로 진행하였다.

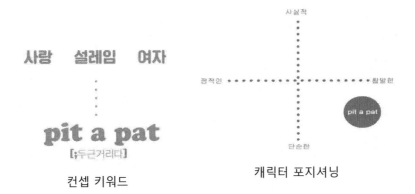

컨셉 키워드 캐릭터 포지셔닝

2)디자인 모티브제안

　　제안1은 동물형태인 유니콘이다. **제안2**는 사람 형태의 귀여운 표현과 사람 형태의 사실적 표현이다.

디자인 모티브 제안1

디자인 모티브 제안2: 사람형, 귀여운 컨셉

디자인 모티브 제안2: 사람형, 사실적 컨셉

디자인 모티브 **제안3**은 몬스터나 요정 형태이다.

디자인 모티브 제안3: 몬스터, 요정 형태

위의 컨셉과 모티브를 기반으로 디자인된 캐릭터 시안은 다음과 같다.

캐릭터 그래픽 시안 1,2,3,4,5

시안1은 귀여운 소녀 컨셉으로 플라워샵을 상징하는 앞치마와 한 손에는 커피와 꽃을 들고 있다. 시안2는 아름다운 여자 컨셉으로 커피와 꽃이 포인트 이다. 시안3은 Pit-a-Pat로 두근거리는 마음을 표현한다. 화살을 꽃으로 표현 하였다. 시안4는 씨앗양과 원두씨로 작은 요정으로 표현하였다. 시안5는 유니 콘으로 유니콘의 몽환적인 느낌을 표현하였다. 자유로운 느낌의 드로잉으로 유니콘의 털과 뿔이 꽃으로 이루어짐이 포인트이다.

3)설문조사

온라인 설문조사 결과 가장 선호된 시안은 Pit-a-Pat으로 귀엽다, 눈에 가

장 띈다, 제일 두근거려 보인다, 색감과 캐릭터가 꽃집과 어울린다, 깔끔하고
많이 활용 가능할 것 같다, 재미있다, 꽃을 주고받는 설렘을 잘 표현하였다
는 의견이었다.

온라인 설문조사 결과

4)캐릭터 매뉴얼

캐릭터의 이름은 '핏팻(두근)'이다. 성별은 여자이고 성격은 부끄럼쟁이지만
자신의 마음을 숨기지 않고 고백한다. 다양한 감정을 가지고 있으며 부끄러울
때마다 얼굴의 홍조가 진해지는 특징이 있는 밝고 귀여운 성격이다.

형태적 특징은 꽃 하트모양의 몸체에 꽃 화살을 꽂고 홍조를 띄고 있다.
움직일 때마다 떨어지는 꽃잎들과 다리가 베베 꼬인다. 핏팻이는 사랑하는 사
람에게 소중한 마음을 고백하는 두근거림 속에서 태어난 요정이다. 꽃으로 이
루어진 핏팻이는 꽃 화살을 항상 지니고 다니며, 마음을 전하는 두근거리는
순간을 놓치지 않고 꽃 화살을 쏘아준다. 화살을 받은 사람들의 마음은 두근
두근 진동이 일어나게 된다. 언제나 부끄러워하면서도, 마음을 전하는 일을

포기하지 않는다. 사랑의 화살을 쏠 때마다 몸에서 꽃잎들이 떨어져서 종종 사람들이 핏팻이를 알아본다는 이야기이다.

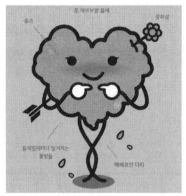

최종 캐릭터

R255 G164 B190
C75 M68 Y68 K90

R247 G115 B175
C75

R20 G20 B20
C73 M67 Y67 K90

캐릭터 기본 칼라

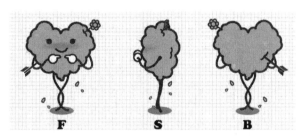

캐릭터 앞뒤옆 모습

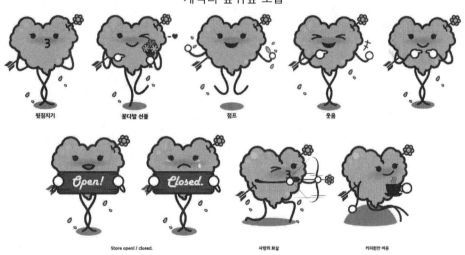

캐릭터 응용 동작

캐릭터 로고는 감성적인 분위기를 강조하고, 소문자를 사용하여 섬세한 느낌을 주었다. 'a' 부분에 꽃 화살로 핏팻의 컨셉을 담았다.

캐릭터 로고와 엠블램

제품적용사례

25. RPG게임 캐릭터 바리공주

1)시장조사

'테일즈런너'는 2005년에 출시된 캐주얼 온라인 게임으로 여러 가지 동화 세계의 이야기를 게임에 담았다. 게임 내 여성 이용자가 60%를 차지하고 있고 10대의 저연령 사용자가 주 이용층이다. 10대들이 좋아하는 브랜드 마케팅을 통해 끊임없는 이슈로 게임의 활력을 주고 있다.

테일즈런너

'라테일'은 2006년 정식서비스를 시작한 액토즈소프트에서 만든 윈도우를 기반으로 하는 PC 2D스크롤 게임이다. 원화는 4~5등신으로 하며 실제 플레이는 3등신 캐릭터로 플레이할 수 있다. 주요 타깃은 10대 여성이다. 서비스 초기에는 여중생 정도의 연령대의 사용자가 많았는데 라테일 자체가 파스텔톤의 배경과 아기자기한 캐릭터로 인해 여성성이 강조된 측면도 있지만 라테일 콘텐츠 자체가 전투 위주이긴 하나 여성 사용자들이 좋아하는 꾸미기 위주의 콘텐츠가 많아 만족감이 높았다고 평가한다.

라테일

'러브비트'의 전략은 20대 여성에 10대 여성층을 적극적으로 공략하는 것이다. 비공개테스트 결과 22~23%가 10대 여성으로 충분히 가능성이 있다.

러브비트

메이플스토리

'메이플스토리'는 세계 최초의 2D사이드 스크롤 방식 온라인 게임이다. 전 세계 약 3억 명 이상의 사용자가 가입되어 있다. 쉬운 조작법과 다양하고 귀여운 2등신 캐릭터로 구성되어 있어 여성 사용자가 많다.

최강의 군단

'최강의 군단'은 에이스톰에서 개발한 액션 MMORPG 온라인 게임이다. '꿈 능력자의 꿈속'이라는 독특한 세계관을 기본으로 하고 있어 다양한 캐릭터가 등장한다. 실사보다는 약간의 캐주얼을 가미한 캐릭터로 다양한 능력을 쓰는 강한 여성 캐릭터가 많이 등장한다.

꿈의 보석 프리즘스톤, 프리큐어시리즈, 겨울왕국 엘사

그 밖에 꿈의 '보석 프리즘스톤, 프리큐어시리즈, 겨울왕국의 엘사' 등은 가녀리지만 막강한 능력을 가지고 있으며 만능 해결사, 예쁜 얼굴과 의상으로 여자아이들의 관심을 끈다.

2)컨셉

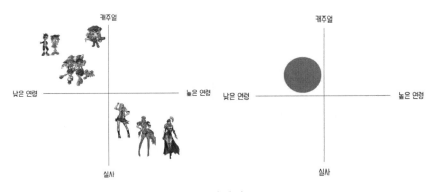

포지셔닝

우리나라의 판타지 '바리공주'를 기획한다. RPG 게임에 맞는 모험 플롯 스토리로 선과 악, 주인공의 목표, 험난한 퀘스트 등이 모두 공존한다. 이름은 바리공주로 직업은 무당이다. 국적은 한국이며 나이 15세로 신장 165cm이다. 바리공주의 공덕을 훌륭히 여긴 오구대왕이 그동안 바리가 고생한 세월을 지위 15살로 돌아가게 하고 오구신이 되도록 했다. 오구신이 된 바리는 인간계와 하늘 사이의 중간계에서 악귀는 퇴치하고 순수한 인간들의 원혼을 거두어 저승으로 인도하고 있다. 바라의 남편 무장승이 떠난 서천서역국에는 새로운 지배자가 들어왔는데 욕심이 과해 인간계를 넘보고 있다가 모든 악을 풀어 인간과 동물들의 몸에 침투시킨다. 인간계는 엉망이 되고, 바리는 지배자를 없애기 위해 다시 모험을 떠난다는 이야기이다.

역사적 배경은 고려 말, 원나라 때문에 정세가 어지럽고 백성들이 굶주리던 시대이다. 대한궁중무속보존회 자료 '이로써 미루어본다면 우리나라에서 무속이 성행하기 시작한 것은 고려 인종 때 이후라고 볼 수 있다. 곧 고려왕조가 혼란과 쇠퇴기로 접어들기 시작한 12세기부터 무격신앙은 크게 성형하였다. 인종 때에 성행한 기우제에는 때로 무녀 300여 명을 모아 비가 오길 빌었다고 한다...'를 참고하였다. 무당 굿의 형태는 이미 12세기경에 정형화되어 있다. 고려말 복식과 무당의 복식은 다음과 같다.

고려말 복식

무당 복식

3) 캐릭터 시안작업

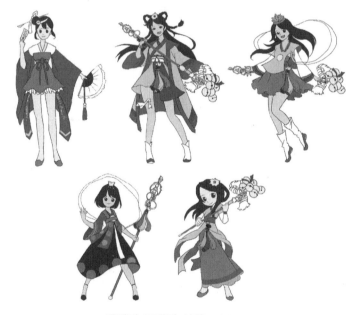

캐릭터 그래픽 시안 1,2,3,4,5

1번은 무당이 되어 영혼을 극락으로 인도하고 악령은 퇴치한다. 조용하고
차분한 성격이지만 민첩하고 부적과 부채로 적을 공격한다. 2번은 밝고 긍정
적이며 사명감이 투철하다. 방울 속에 악령을 가둔다. 3번은 마음이 여리고
살짝 허당기가 있다. 신선 세계의 보살이 내려준 날개옷으로 날 수 있다. 4번

은 겁이 없고 불의를 절대 못 참는 성격이다. 남보다 작지만 파워가 강하다. 5번은 지식이 많아 총명하고 주술에 강하다. 무기에 달려있는 밧줄을 이용해 악령을 잡아 방울에 가둔다.

4)설문조사

　　게임 스토리와 설문자의 성별, 연령대, 캐릭터 시안 5가지를 조사하였다. 설문조사 결과 여성의 경우 10대는 2, 4번에 비슷한 결과율이 나왔고 20대는 2번이 압도적이었다. 남성의 경우 2번이 압도적으로 높았다.

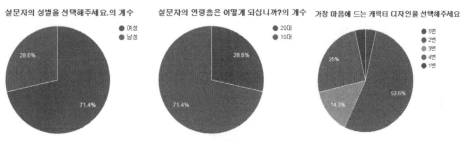

설문조사 결과

5)캐릭터 매뉴얼

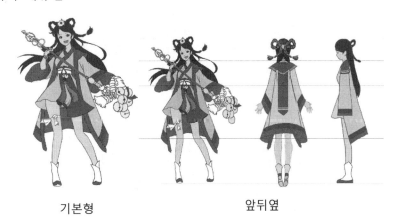

기본형　　　　　　　　　앞뒤옆

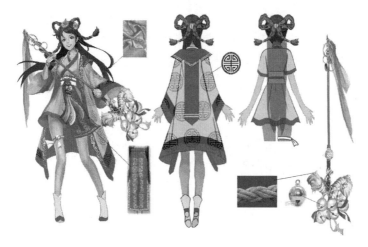

앞뒤옆(3D모델링을 위한 자료 추가)

캐릭터 로고

캐릭터 동작

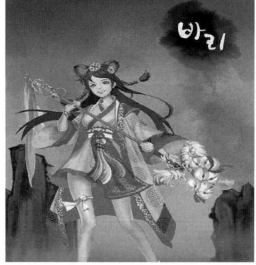

일러스트 작업

26. 공익 캐릭터 유기견 보호

1)현황조사

최근 농림수산식품부의 통계 내용에 따르면 해마다 주인을 잃고 보호소에 맡겨지는 유기 동물은 약 8만 마리에 달한다. 유기견은 2주일의 공고 기간 이후 주인이 나타나지 않을 경우 안락사 대상이 되는데 이에 들어가는 비용이 매우 크다. 유기 동물 보호소의 지원금은 대체로 지방자치단체의 예산과 독지가들의 도움으로 운영되는데 통상적으로 유기견 한 마리당 정부 지원금은 매월 1만 원 정도이고 이 금액으로는 유기 동물을 계속 보호할 수 없는 금액이어서 부득이 안락사를 진행할 수 밖에 없다. CBS 뉴스 참조.

디자인목적은 유기견 보조기금 마련을 위한 캐릭터 개발이다.

국내외 동물보호단체 캐릭터

캠페인캐릭터(해피빈, 빅워크)

　　대부분의 단체가 캐릭터를 사용하지 않으며 캐릭터가 있는 단체는 쓰임과 홍보가 부족하다. '해피빈'은 일정 금액 이상 기부를 하면 금액에 따라 캐릭터 상품을 제공하거나 다양한 캠페인에 캐릭터를 활용한다. 동물구호, 아동보호 등 다방면으로 다양한 활동을 한다. '빅워크'는 페이퍼 토이를 판매하는 형식 으로 기부한다.

동물보호시민단체 카라

　　카라는 동물의 권리 침해문제 해결, 생명존중 사회 구현 및 동물보호· 복지 증진 추진 목적으로 설립된 농림수산식품부 소관의 사단법인이다.

강아지 캐릭터 시장조사

캐릭터 활용방안

캠페인 캐릭터 시장조사

2)포지셔닝과 컨셉

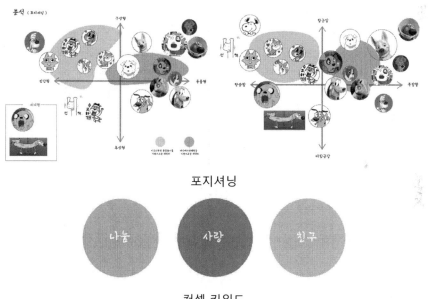

포지셔닝

컨셉 키워드

컨셉은 나눔, 사랑, 친구이며, 강아지에게 희노애락을 보여주어 강아지도 하나의 감정이 있는 생명이라는 것을 보여준다. 강아지가 사람의 가장 친한 친구가 되어줄 수 있다는 것을 부각시키고자 한다. 디자인목적은 유기 동물 입양 및 기금 마련을 위한 앱 캐릭터 개발이다. 유기견의 정보를 알려주는 앱 대표 캐릭터로 후원금 마련을 위한 다양한 용품을 제작할 계획이다.

3)그래픽작업과 설문조사

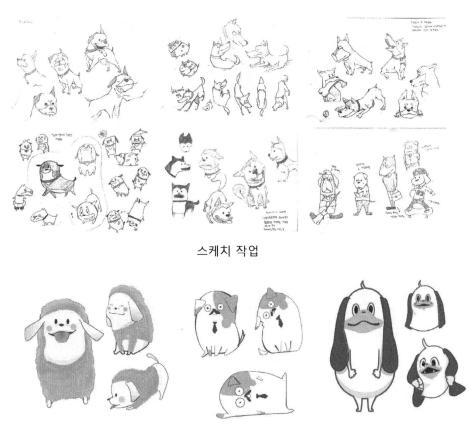

스케치 작업

캐릭터 그래픽 디자인 1,2,3

10~30대의 설문조사 결과 2, 3이 비슷하게 선호되었고, 전문가조사에서 3번째 캐릭터가 선호되었다. 명시성이 높아서 좋다는 이유가 웹 개발이라는 디자인목적에 적합하다고 생각한다. 입체작업을 진행하며 전체 형태를 다듬었다.

입체작업

4)캐릭터 매뉴얼

　　유기동물보호 캠페인 '하동이네'이다. 하동이는 2살이고 수컷이다. 신장 9kg의 중형견이며 거리의 무법자 생쥐를 무서워하고 낮잠을 좋아한다. 경남 하동에서 태어나 자란 하동이는 사랑받으며 고생을 모르고 살았지만, 주인이 이사하면서 서울로 상경하게 됨에 따라 강아지를 더 이상 키우지 못하게 되어 지인 집에 맡겨지게 된다. 하지만 새로운 집에 적응하지 못하여 서울로 주인을 찾아 홀로 떠날 것을 결심한다. 서울이 어디 있는지 얼마나 먼 곳인지도 모른 체 떠난 하동이는 길을 잃게 되고 유기견 보호소로 가게 된다.

캐릭터 기본동작

캐릭터 비례 캐릭터 아이콘과 엠블램

앱의 아이콘 형태의 단순하고 명시성을 고려하여 작업하였다.

인트로화면 기본 메뉴화면 세부화면

제품 적용사례

27. 브랜드 캐릭터 식물재배

1)개발 목적과 시장조사

타깃층은 직접 식물을 재배해 볼 기회가 적은 도시 4~7세 아이들을 둔 부모이다. 깻잎, 상추, 토마토 등 채소를 직접 키워볼 기회가 적은 도시 유아와 어린이에게 다가가기 쉬운 식물 캐릭터와 식물키우기 세트를 통해 식물을 직접 키워보고 식물의 성장 과정을 배울 수 있는 기회를 제공한다.

농촌진흥청, 한국토마토　　　　　러시앤캐시 무과장, 우리북스 교구책

농촌진흥청 캐릭터 '새싹이'와 '이싹이'는 근 형태가 주를 이루고, 주로 연두색상을 사용하여 싱그러운 느낌이다. 새싹이 돋아나고 걸어 다니는 표현을 통해 건강하고 신선한 이미지이다. 농촌진흥청 홈페이지와 앱에 사용된다. '한국토마토 대표조직' 캐릭터 토마토는 둥근 형태가 주를 이루고, 토마토 색상인 주황, 빨강의 색상 조합으로 토마토의 신선한 색감이 잘 표현된다. 상큼한 표정과 활기찬 동작으로 디자인하여 싱싱한 느낌을 표현하였다. 홈페이지와 앱에 사용되었다.

'러시앤캐시' 무과장은 무 형태에 팔다리를 붙여 무의 색상과 주름을 사실적으로 표현하였고 무과장이라는 이름으로 의인화를 시켜 광고에 자주 등장하며 러시앤캐시의 이미지를 좀 더 부드럽게 바꿨다. '우리북스' 교구책 일러스트는 얼굴이 상대적으로 큰 사람 형태로 친근감을 형성하였고 따뜻한 색감 위주로 밝고 긍정적인 느낌을 준다. 손으로 그린듯한 부드러운 느낌의 일러스트로 교구 동화책, 실험 키트, 실험 키트 지침서가 제작되었다.

'김포 농산물' 캐릭터 시리즈는 각 농산물의 특징을 살린 형태로 농산물마다 이를 잘 표현할 수 있는 색감을 사용하였다. 웃고 있는 표정과 활기찬 동작으로 디자인하여 싱싱한 느낌을 표현하여 농산물 각각의 특징을 살린 캐릭터이다. KBS TV 애니메이션 '쿵야쿵야'는 팔다리가 짧고 얼굴 위주의 둥근 형태로 캐릭터마다 어울리는 파스텔색상으로 웃고 있는 표정과 큰 눈으로 귀

여움을 강조하였다. 애니메이션, 게임, 만화 등등 다양한 분야에 사용되었다.

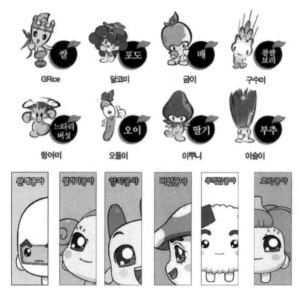

김포 농산물 캐릭터 시리즈,
KBS TV 애니메이션 '쿵야쿵야'

2)캐릭터 메뉴얼

모티브는 씨앗, 새싹, 물뿌리개 등 식물과 간단한 식물재배 도구이고, 모티브 특징은 아이들이 식물을 더욱 친근하게 느낄 수 있도록 식물과 도구를 의인화화 하였다.

캐릭터 로고

캐릭터 기본형

요즘 어린이들은 아파트에 둘러 쌓여 살고 있다. 아이들은 해바라기가 어떻게 자라는지, 상추가 어떻게 크는지 등등 우리 주변 식물의 이름과 성장 과정을 모른다고 한다. 아이들이 식물을 더욱 친근하게 느낄 수 있도록 베란다에서도 식물을 키울 수 있는 '식물 성장 교육 키트'와 캐릭터를 디자인했다.

식물의 성장 과정을 캐릭터와 함께 그려낸 동화책을 아이들이 읽고 직접 키워 보며 식물을 사랑하는 마음을 가졌으면 좋겠다.

'삐삐'는 지구의 식물을 너무 좋아해서 지구에서 몰래 숨어 사는 꼬마 외계인이다. 사람들에게 정체를 들키지 않기 위해 몸을 투명하게 만들기도 한다. '뿌뿌'는 물뿌리기를 좋아하는 장난꾸러기이다. 머리 위 프로펠러로 이곳저곳을 돌아다닌다. '가만이'는 항상 자는 것 같지만 사실 명상 중이다. '뿌뿌'가 물을 줄 때면 눈을 동그랗게 뜨고 즐거워한다.

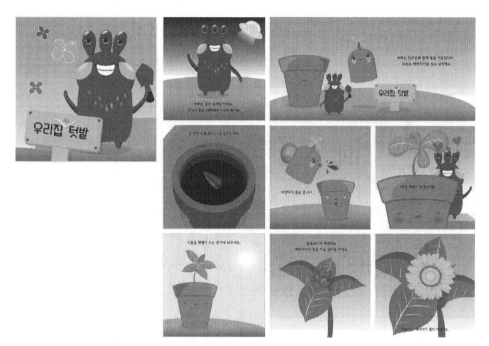

캐릭터 기본형

제품 적용사례

28. 웹툰 캐릭터 픽시

픽시(Fixie)는 픽스드 기어 바이크(Fixed Gear Bike)의 준말이다. 일반 자전거와 다르게 단 하나의 기어를 가지고 있어 구성용품이 적어 군더더기 없는 디자인이 특징이다. 자전거 입문용으로 많이 사용되며 자신이 원하는 핸들, 타이어로 주문제작을 하는 등 개인의 입맛에 따라 만들 수 있어 인기를 끌고 있다. 픽시 전문샵은 단지 부품이나 완제품 등을 판매하는 역할에만 머무르는 것은 아니라 픽시와 관련한 패션, 가방, 모자 등의 소품 등을 소개하며 '픽시라이더 스타일'을 리드하기도 한다. 또 픽시를 매개로 모여드는 사람들이 다양한 자료(웹사이트, 영상, 잡지 등)를 공유할 수 있도록 하며 국내 픽시 문화 정착에 기여하고 있다.

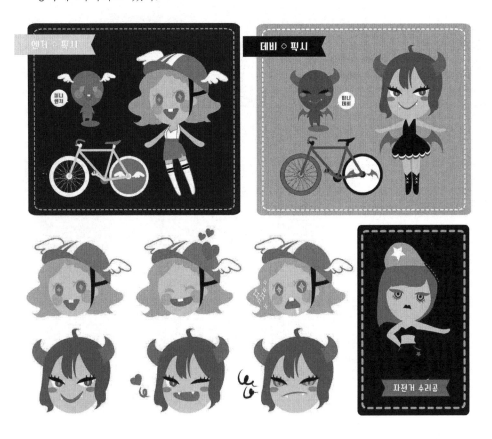

캐릭터 컨셉은 'And'로 앤저&데비의 약자이다. 밝고 명랑하여 실패를 두려워하지 않는 '엔저오'와 남에게 장난치는 것을 너무 좋아하는 '데비'의 주변엔 크고 작은 사건, 사고들이 끊이지 않는다. 자전거 수리공인 언니에게서 선물

을 받은 픽시 자전거는 이 소녀들의 유쾌한 일상을 책임지는 가장 사랑스러운 교통수단이다. 이 소녀들의 유쾌한 일상을 웹툰으로 진행하여 픽시 문화를 긍정적으로 자리 잡을 수 있게 리드할 것이다. 자전거를 즐기는 많은 사람들이 스스로 만들어가는 '픽시 컬처'가 발전하길 기대한다.

And 로고

웹툰

29. 공익 캐릭터 게릴라 가드닝

1)주제

게릴라 가드닝(Guerrilla gardening)은 정원사가 사용할 법적 권리나 사적 소유권을 갖지 못한 땅에 정원을 가꾸는 활동으로 여기서 땅이란 방치된 땅, 잘 관리되지 않는 땅을 말한다.27) 도시의 버려진 땅에 꽃과 식물을 심어 땅에 대한 올바른 관리를 촉구하기 위한 작은 정원을 만드는 행위로, 많은 사람에게 특별한 메시지를 전하는 의사소통 수단이다. 그들은 총 대신에 꽃을 들고 싸운다는 의지를 표명하고 있으며 황량한 공간을 자발적인 움직임으로 도시에 활기를 불어넣어 활기차게 바꿔나가는 운동이다.

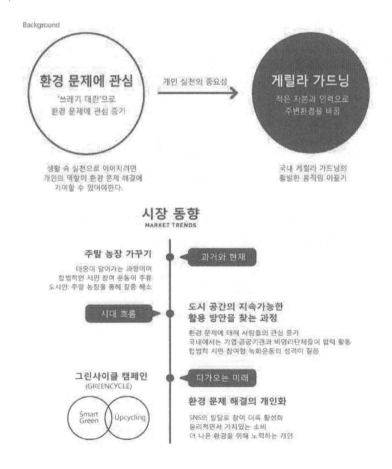

게릴라 가드닝 캐릭터는 정보전달의 목적을 가지며, 주체성 있는 개인과 단체의 커뮤니티 형성에 도움을 주며 게릴라 가드닝을 홍보한다.

2)시장 환경 분석

국내 게릴라 가드닝 사례는 게릴라 가드너 모집 포스터, 게릴라 가드닝 관련 홈페이지, 게릴라 가드닝 카페, 게릴라 가드닝 공모전, 자발적 시민 게릴라 가드너 모임, 청주공예비엔날레의 쉼터 공간 조성이 있다.

국내 현황 분석

Guerillagardening.or참조 마이리들가는프로젝트

웨스트민스터 브리지가의 교통안전 지대에서 자라난 라벤더 사이에 튤립을 심어 '일 드 프랑스'라는 불법 랜드마크를 만든 Guerillagardening.org[28)]에서

는 개인의 자발적인 참여로 꾸준히 활동하며, 비영리단체로 공동체 꽃밭을 위해 재료, 디자인, 지역사회의 지원과 조직 등 여러 가지로 함께 협력한다. 전세계적으로 영국 리처드 레이롤즈가 운영하고 있는 게릴라 가드닝 홈페이지를 통해 운동에 동참하고 있다. 그 외에 게릴라 가드닝의 효시라고 할 수 있는 '그린 게릴라' 비롯해서 생태 운동을 하는 그룹들도 있다. 국내외 친환경 캠페인으로는 '레인트리', 우산비닐커버 대신 재단하고 남은 방수 원단을 재활용해 만든 네파의 우산 커버 지원 캠페인으로 커버 사용 후 다시 걸어주면 말려서 재사용할 수 있다. '마이리틀가든 프로젝트'는 키엘 공병을 가지고 매장에 방문하면 화분을 돌려준다. 보다 더 많은 사람들이 동참할 수 있도록 인증사진을 SNS에 업로드하면 1000원의 기부금이 조성되어 이를 생명의 숲에 사용할 수 있도록 유도하는 캠페인이다.

Single use Think twice(파타고니아코리아 참조)

파타고니아의 캠페인 타이틀 'Single use Think twice'는 '한 번 쓸 건가요? 두 번 생각하세요' 라는 의미로 지구와 인간을 병들게 하는 일회용 플라스틱 사용 습관을 한 번쯤 다시 생각해보자는 뜻을 담았다. 캠페인의 핵심은 온라인 서명으로, 캠페인 홈페이지를 통해 참여자 본인의 이름, 이메일 주소와 일회용 플라스틱 사용을 줄이기 위한 간단한 다짐의 글을 작성하는 것만으로 쉽게 참여할 수 있다. 서명에 참여한 사람 모두에게는 파타고니아 온라인 스토어에서 사용 가능한 할인 쿠폰이 자동 지급된다.

3)디자인 시장조사

정원 가꾸기와 환경 미화, 혁명과 투쟁 내용을 담은 국내외 포스터의 색상, 그래픽 요소 활용, 서체 분석하여 각각의 특징을 파악하였다.

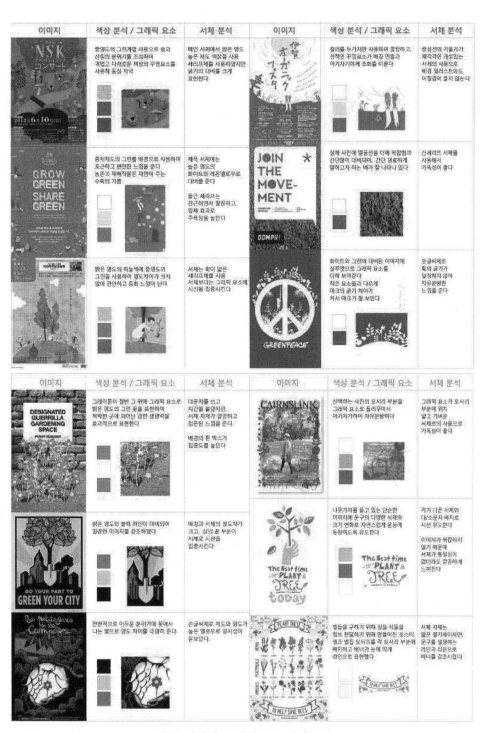

각종 이미지를 대상으로 시장조사

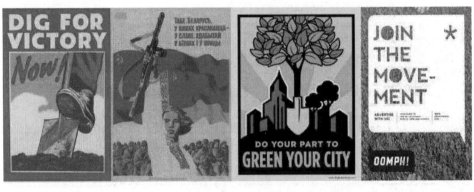

Keyword
활기찬 자발적인 투쟁

Image
혁명, 운동, 환경, 숲, 자연, 모임, 희망, 미래지향

Typography
산세리프의 가독성 좋은 서체를 주로 사용
배경과의 명도·채도 대비를 통해 시선 집중

Color

이미지분석

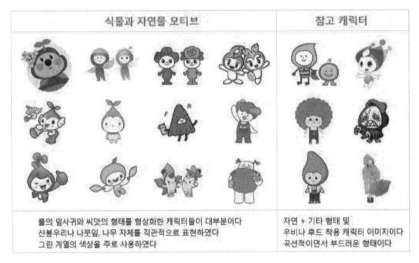

모티브별 시장조사

4)컨셉 및 디자인

SNS를 주요 마케팅 수단으로 활용하고, 환경 개선에 관심이 있으며 본인의 기여도가 주변 환경에 긍정적인 영향을 줄 수 있다는 믿음을 가진 사람들, 유행에 민감하고 사진 업로드를 즐겨하는 사람들을 타깃으로 선정한다. 본인이 사는 곳을 시작으로 하여 게릴라 가드닝 영역을 넓혀가려는 의지가 있다. 키워드는 활기찬, 자발적인, 투쟁으로 정하였고, 정보전달과 커뮤니티 형성을 위한 홍보 및 역할을 목표로 정하였다.

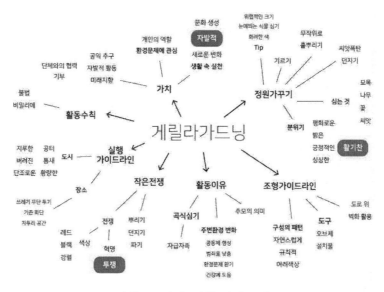

키워드 도출을 위한 마인드 맵

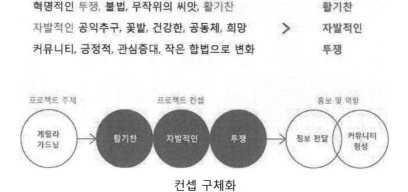

컨셉 구체화

　　차별화 전략은 게릴라 가드너들은 인터넷 홈페이지와 SNS를 통해 자신의
활동을 기록하고 다른 사람들과 계획 지침과 성과 보고서 등을 공유하여 효과
적인 홍보와 동시에 참여의 벽을 낮추고 전 세계적인 운동으로 확산시킨다.
이에 도시 공간에 지속가능한 활용방안을 모색하고, 공공 공간 창출, 다양한
주체 간의 협력, 새로운 문화 생성을 목적으로 트렌디하고 멋있는 운동으로
인터넷과 SNS를 통해 참여자의 자발적 홍보와 운동을 전파하고자 한다. 불법
으로 조성되었지만 사람들에게 사랑을 받아 합법화되는 경우 불법적적인 일시
적 행동이 합법인 오랜 기간의 변화로 바뀔 수 있음을 시사한다. 게릴라 가드
닝은 자발적 시민운동으로 적은 자본과 인력으로 주변 환경을 바꾸는 효과적
인 방법으로 자리매김하고자 한다.

전략과 시장조사한 자료를 대상으로 키워드별 포스터디자인 포지셔닝을 진행하여, 기획하고자 하는 포션을 정한다.

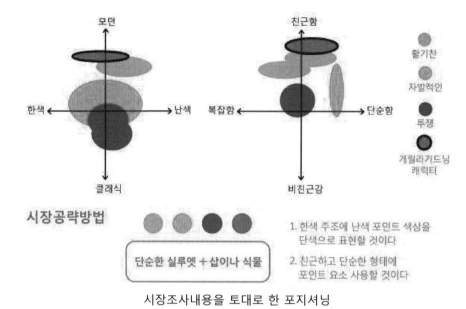

시장조사내용을 토대로 한 포지셔닝

캐릭터의 모티브 **제안1**은 **단순한 형태의 친근한 캐릭터**로 귀여운 꼬꼬마, 요정으로 자연물 그대로의 형태를 반영하여 외적 특징이 두드러지는 디자인이다. **제안2**는 동물들을 보살피는 따뜻한 마법사나 요정으로 모자와 망토 등 긴옷을 착용하여 디자인한다. **제안3**은 주술사, 숲 속 채집가로 자연과 함께 살아가는 존재이다. 얼굴이 잘 보이지 않으며 신비한 존재로 디자인한다.

제안 1	단순한 형태의 친근한 캐릭터 귀여운 꼬꼬마, 요정 자연물 그대로의 형태 반영 외적 특징이 두드러지는 디자인	
제안 2	동물들을 보살피는 따뜻한 마법사, 혹은 요정 모자와 망토등 긴옷을 착용	
제안 3	주술사, 숲 속 채집가 자연과 함께 살아가는 존재 얼굴이 잘 보이지 않으며 주술사로 여겨지는 신비한 존재	

시장조사내용을 토대로 한 포지셔닝

5)설문조사

설문조사 인원은 온라인 134명, 오프라인 23명으로, 설문장소는 H대 캠퍼스에서 2018년 11월 8일~10일 동안 설문조사에서 선호하는 이유에 대한 설명도 함께 조사하였다. 총 157명 진행한 결과는 다음과 같다. 수정 사항은 눈, 코, 입의 디테일을 추가했으면 좋겠다, 얼굴이 너무 잘 보인다, 꽃의 뿌리까지 표현하는 것이 더 좋을 것 같다. 캐릭터의 표정이 조금 더 생기 있으면 좋겠다, 삽 모양 귀엽게 표현하자, 색이 전반적으로 차가우니 칼라 배색을 좀 더 고민해보자 등이 있었다.

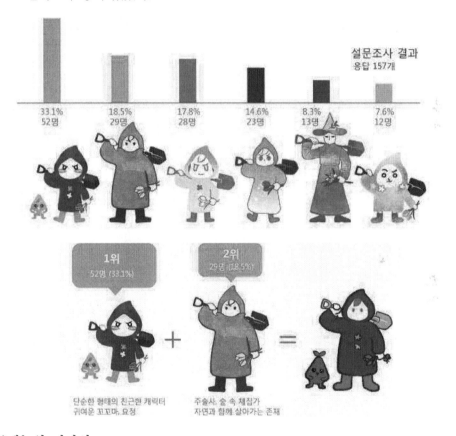

6)매뉴얼 디자인

설문조사 내용을 토대로 1위와 2위의 캐릭터를 결합하여 형태를 수정하였다. 시각적인 차별화 전략을 정립하여 색상과 배색, 형태적 특징들을 극대화하였다. 한색 주조에 난색 포인트 색상을 사용하였고 단색으로 표현하였다. 친근하고 단순한 형태에 포인트 요소를 사용하였다. 씨앗과 가드너라는 두 캐릭터의 조합으로 호감도를 상승시키고자 한다. 씨앗과 새싹 부분, 게릴라 가

드너의 손에 쥔 꽃들은 자유로운 변형이 가능하다.

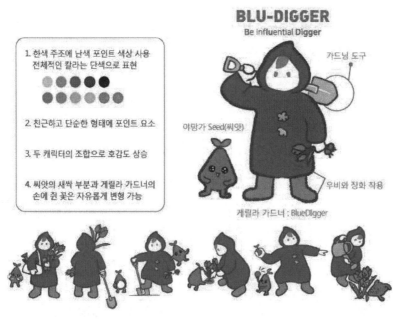

게릴라 가드닝 모임을 위한 모집 공고나, 포스터에 자유롭게 이용할 수 있도록, 포스터나 공고문의 형식을 만들어 배포할 예정이다. 비상업 목적의 씨앗 폭탄이나 씨앗 패키지 디자인에 이용한다.

제품 적용사례

7)기대효과

개인 블로그, 웹사이트, SNS에 게릴라 가드닝 매뉴얼을 무료 업로드, 포스터 제작 및 배포, 지역 게릴라 가드닝 모집 포스터 데이터 나눔, 전국 게릴라 가드닝 모임 정보 인포그래픽, 씨앗 폭탄 만드는 방법 업로드, 기후나 토양에 따라 심기 좋은 식물 추천 및 씨앗 기부받기 캠페인 등으로 사업을 확장해 나갈 계획이다. 이렇게 게릴라 가드닝 캐릭터를 활용하여 국내 게릴라 가드닝의 활발한 운동을 이끌어 새로운 흐름과 문화로 자리 잡을 수 있을 것이다.

30. 브랜드 캐릭터 버블티

버블티 캐릭터 Bubble Pou

버블티를 사랑하는 당신은 지금 지구 어디에 있든 버블티를 즐길 권리가
있다. 일본 홋카이도의 온천에서도, 이집트 사막 한복판에서도, 런던의 길거리
에서도 쉽게 'Bubble Pou'를 만나볼 수 있을 것이다.

로고와 사용색상

컨셉은 버블티의 타피오카 펄 모양을 꼭 닮은 '포우'는 동글동글 외형만큼
이나 귀엽고 사랑스러운 성격을 지니고 있다. 버블티를 너무 좋아해 언제 어
디서나 마시고 있는 모습을 포착할 수 있다. 현재는 세계 방방곡곡을 다니며
여행 중이다. 버블티를 마시며 전 세계 모든 나라를 여행하는 것이 포우의 소
원이다. 캐릭터를 이용한 일러스트를 엽서나 다양한 제품으로 적용할 계획이
다.

Bubble Pou 제품 적용사례

31. 공익 캐릭터 봉사활동 동아리

1)소재선정과 컨셉

'더불어'는 나눔과 평화를 실천하는 대학생 봉사동아리이다. 스펙 경쟁 속에서 잃어버릴지 모르는 자아 찾기를 지향하고 있다. 이웃, 겨레, 지구촌 형제들의 미래와 나의 미래를 함께 꿈꾸기를 바라며 나날이 앞으로 나아가는 나, 우리가 되기를 바란다. 하는 일은 지역, 나라, 지구촌 사람들과 소통. 봉사와 어린이, 청소년, 노인 등 소외계층 봉사이다. 나눔, 환경, 다문화, 평화 등 각 분야 멘토들과 정기적 세미나를 진행한다.

키워드는 나눔, 평화, 사랑, 청년, 하나이며 키워드를 중심으로 우리는 모두 하나라는 연결고리를 컨셉으로 봉사활동에 대해 친근한 이미지를 심어줄 수 있는 캐릭터가 필요하다.

2)캐릭터 시장분석

봉사활동 캐릭터의 일반적인 분위기, 이미지 조사하여 기존 캐릭터와 다른 '더불어'만의 차별성을 제시하고자 한다.

서울시자원봉사센터(자원이, 봉이),
한국자원봉사센터중앙회 1365(애니,버디)

대한 적십자사(나눔이)

일본 헌혈캐릭터(헌혈짱)

성동 복지관(나누리), 엠마우스복지관(레인, 보우),
동대문구자원봉사홍보대사(꿈동이)

일본 헌혈캐릭터 '헌혈짱'은 이름, 생일, 주변 캐릭터와 사는 곳 등 튼튼한
세계관 구축을 통해 캐릭터에서 더욱 풍부한 이야기를 끌어내고 있다. 성동
복지관 '나누리'의 연둣빛 두 날개는 세계를 향해 비상하는 희망을 나타낸다.
엠마우스복지관 캐릭터 '레인, 보우'는 무지개를 기본 모티브로 디자인하였는
데 희망을 상징하는 무지개를 만들어 온누리에 희망을 준다. 동대문구 자원봉
사 홍보대사 '꿈동이'는 과거와 현재, 사람과 사람의 문화교류와 소통의 중심
지였던 동대문구의 지역적 특성을 여러 가지 색상이 어우러지는 형상을 통해
상징적으로 표현하고 있으며, 구민이 함께 어우러져 활력이 넘치는 문화도시
로 성장하고자 하는 꿈과 희망의 메시지를 담고 있다.

캐릭터 분석결과 자원봉사에 쉽게 다가갈 수 있게 하는 친근하고 밝은 이미지로 많은 사람들에게 호감을 받을 수 있을 만한 대중적인 이미지이다. 2명 이상의 캐릭터가 많았으며 일본 헌혈짱과 같이 스토리와 자세한 세계관이 구축되어 있는 캐릭터가 필요하다.

캐릭터 포지셔닝

캐릭터 형태와 이미지 분석은 밝은 느낌을 주기 위해 항상 웃는 표정의 캐릭터와 밝은 색감이 사용되었다. 대중들에게 쉽게 인식되기 위한 단순한 형태이며, 호감을 받을 수 있는 귀엽고 아기자기한 이미지이다.

캐릭터 타깃은 대학생 봉사동아리 20~26세의 대학생이다. 모티브 특징은 자원봉사에 내제된 의미가 한눈에 와 닿는 캐릭터로 진행할 것이며 캐릭터 뿐만 아니라 하나의 봉사활동 이미지 심볼로서의 기능을 할 것이다. 다양한 홍보에 적용될 수 있고 쉽게 인식될 수 있는 단순한 외형이다. 막연히 관심만 갖는 학생들이 자원봉사에 쉽게 다가갈 수 있게 하는 친근한 이미지로 진행할 것이다.

연상 이미지

'연결고리'라는 키워드를 중심으로 동네부터 시작해 전 세계적으로 우리는 가족같은 하나의 공동체를 지향하며 사랑을 이어주는 매개체인 봉사활동 동아리 '더불어'를 표현할 것이다. 형태는 단순하고 의미가 한눈에 보이는 형태로 표현할 것이다.

3)캐릭터 디자인

설문조사 후 수정 보완한 결과물은 다음과 같다.

'아울이'는 나날이 앞으로 나아가는 리더십 있고 진취적인 캐릭터이다. '어울이'는 따뜻하고 마음을 풍요롭게 만드는 재주가 있는 캐릭터이다. '아울이'와 '어울이'는 원래 하나였던 듯 항상 함께 같은 곳을 바라보며 때로는 서로에게 도움을 주는 상호보완적 관계이다.

캐릭터 기본동작

엠블렘과 제품 적용사례

32.자신을 주제로 한 캐릭터디자인

1)분석하기

먼저 자신에 대한 구상한다. 방법은 자신에 대해 개성, 성격, 상징성, 가치 등 다양한 질문으로 자신에 대해 생각하기와 자신의 철학을 글로 서술하기이다. 그리고 위의 것들이 반영된 자신의 캐릭터를 기획하는 것이다.

철학을 정리하기 위해 많은 질문을 자신에게 던지며 자신을 들여다본다. 자신의 소중한 꿈을 찾기 위한 다양한 질문을 통해 자신에 대한 내용을 확장시킨다. 다양한 질문의 예는 다음과 같다.

- 내가 생각하는 성공이란 무엇인가?

- 나에게 소중한 것들은 무엇인가?

- 10억이 생긴다면 하고 싶은 일은 무엇인가?

- 죽은 뒤 기억되고 싶은 이미지는 무엇인가?

- 절대 실패하지 않는다면 되고 싶은 것은 무엇인가?

- 내가 지금 너무나 갖고 싶은 것은 무엇인가?

- 나의 목표와 나의 고민은 무엇인가?

- 내가 년 초에 세운 목표를 이루지 못한 이유는 무엇인가?

- 자신의 삶에 대한 인생 굴곡 그래프 만들기

- 마인드맵 만들기

위의 작업을 통해 핵심키워드를 도출한다. 핵심키워드는 각각의 단어를 정점으로 잡고, 출현 빈도와 중요도를 기준으로 단어를 추출한다.

2)다양한 스케치 작업

- 자기관찰 스케치 (나의 얼굴 관찰하기, 전신관찰하기)

각 외형적 요소를 분석하고 묘사하여 캐릭터 디자인에 참고하고자 한다. 표현하고자 하는 컨셉의 키워드를 설정하고 그 컨셉을 최대한 표현할 수 있는 다양한 방법으로 스케치를 진행한다. 캐릭터의 비례와 전체적인 기본형태 등을 다양하게 시도하여 스케치하는 것을 권장한다. 이는 많은 것을 모두 표현

하려는 욕심보다는, 형태의 강조와 생략을 통해 좀 더 컨셉을 강조하는 것이 중요하다.

각 부위의 생김새를 글로 적어보세요	천천히 그림으로 그려보세요
나의 눈썹은 () 모양이다.	
나의 눈은 () 모양이다.	
나의 코는 () 모양이다.	
나의 입술은 () 모양이다.	
나의 얼굴형은 () 모양이다.	

얼굴 관찰하여 스케치

스케치 작업을 심화해서 진행하다 보면 점점 표현이 강조와 생략이 되어 정리되어가는 것을 알 수 있다. 충분한 스케치 작업과 아이디어 회의를 거쳐 좋은 점들을 좀 더 향상시켜 개발해나가는 것이 중요하다. 본인의 의도대로 표현한 부분이 다른 사람들에게는 다른 이미지로 느껴질 수 있음을 이해해야 한다. 보편적인 의견에 대해 열린 마음으로 임해야 한다.

3)그래픽디자인

얼굴의 구성과 외형 등의 이미지를 토대로 의인화한다. 특징을 부각하여 단순하게 디자인한다. 최종 형태가 완성되면 형태적 특징과 성격 및 스토리를 구성한다. 배경과 소품, 로고 등도 구성한다.

자신의 캐릭터를 어떤 방법으로 활용할 것인지 자신의 강점을 부각시켜 다양한 분야로 접근해 본다.

1. 비로(Beero)

• 자기관찰 스케치(나의 얼굴 관찰하기, 전신관찰하기)

얼굴 세부 관찰

관찰스케치

• 자신에 대해 질문하기

• 마인드맵 작업하기, 키워드 도출하기

나는 고통이 없는 이익은 생길 수가 없다고 생각한다. 즉흥적으로 살아가되 큰 목표를 가지는 것이 좌우명이며, 참아야 하는 상황은 참고 대신 옳지 않은 것은 참지 말고 저질러라라는 철학을 가지고 있다.

나의 철학

No Pains, No gains.

사실, 고통없이 얻는 것도 있다. 하지만 보통 그런 것들은 쉽게 자기의 손을 벗어나거나 후에 고통을 가져오기도 한다. 잊지 않기 위해서 고통을 감수해야 하는 것이다.
그런 의미에서 보면 어쨌든 고통이 없는 이익은 생길 수가 없다는 것이다.

될대로 되라지.

나쁘게 해석하면 계획이 없는거고 생각이 없는 것일 수도 있는데 자유로움을 행복한 삶의 필수요소라고 생각하는 나는 큰 계획은 세워도 작은 계획들은 세우지 않는다. 무언가를 하고 싶다, 라고 생각하면 거의 바로 실행하는 버릇이 있고 이건 항상 새로운 여행, 혹은 모험을 떠나는 느낌이다. 즉흥적으로 살아가되, 큰 목표는 가질 것. 두번째 좌우명이다.

참아야 하느니라.

참을 인 세번이면 살인을 면한다는 말이 있다. 너무 참는 것도 병이라고 하는데 나는 좀 많이 참는 편인 것 같다. 그래서 쌓인게 많긴 하지만 그렇다고 있는데로 다 질러버리면 세상은 아마 정이 하나도 없는 회색세상이 되지 않을까. 그렇다고 모든 일을 다 참는 것은 아니다. 옳지 않은 것은 질러라.

마인드맵

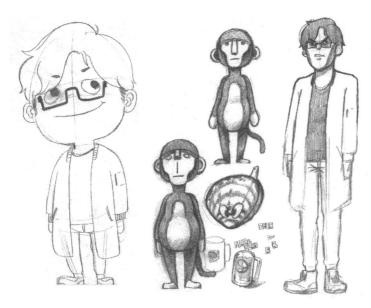

스케치

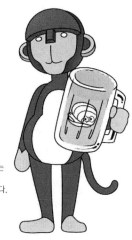

원숭이와 맥주조개

마인드맵에서 가져왔다. 원숭이 자체의 의미는 그다지 없지만, 맥주는 내가 가장 좋아하는
술이다. 가끔 집에 가면서 캔이든 병이든 과자 조금이랑 사서 과제를 하거나 영화 보면서
마시는 것을 좋아한다. 조개(바지락)은 전에 가르치던 학생이랑 장난치다가 나온 별명이다.
마음에 들어서 현재 예명으로 사용중이다.

캐릭터 시안1

원숭이 자체의 의미는 없다. 맥주는 내가 가장 좋아하는 술이다. 가끔 집에
가면서 과자랑 같이 과제를 하거나 영화를 보면서 마시는 것을 좋아한다. 조
개(바지락)는 전에 가르치던 학생과 장난치다 나온 별명이다. 마음에 들어서
현재 예명으로 사용 중이다.

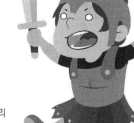

Ver. 용사.

내가 가장 중시하는 철학인 '될대로 되라'에서 가져왔다.
겉모습은 규격화된 로마의 병사이지만 사실은 항상 이리저리
내키는대로 떠도는 모험을 좋아하는 용사이다.

캐릭터 시안2

내가 가장 좋아하는 철학인 '될 대로 돼라'에서 가져왔다. 겉모습은 로마의
병사이지만 사실은 항상 이리저리 원하는 대로 모험을 하는 용맹스러운 성격
의 용사이다.

• 캐릭터메뉴얼 작업하기

Profile

이름 : 비로(BEERO)

성별 : 남자

신장 : 183cm

성격 : 쾌활하고 활발하며 누구랑이든 잘 어울러서 친구가 많다
가만히 있는 것을 못견뎌서 잘 돌아다닌다.
털털하고 너그러우면서 긍정적이다.
하지만 한번 화가 나면 아무도 못말리는 불같은 성격0

Synopsis

맥주들의 나라 'Malthop(몰트홉)' 에서 Hero를 하고 있는 비로는
언제나 주위에 친구들이 많은 인기쟁이이다.
매해마다 'Dionys(디오니스)' 에서 열리는 'The King of Alcohol' 경기에서
작년에 타이틀을 거머쥐고 와서 한층 더 인기가 높아진 비로는 올해도 어김없이
엄청난 기대를 받으며 타이틀을 사수하러 디오니스로 향한다.

Copyright

© AlcoholHeros beero. All Right Reserved
© AlcoholHeros beero.
© AlcoholHeros.

Feature

병뚜껑 모자
맥주 병뚜껑에서 모양을
따온 모자를 쓰고 있다.

곱슬머리
맥주 거품같이 생긴 곱슬머리다.

맥아 프린팅
맥주의 주재료인 맥아가
맨투맨에 프린팅 되어있다.

푸근한 뱃살
친근한 이미지를 위해
술배가 나온
이미지로 정했다.

큰 손
배포가 크다는 것과
묵직함을 의미힌다.

프로파일과 형태 특징

　비로(BEERO)는 신장 183cm의 남자로 성격은 쾌활하고, 사람들과 잘 어울려서 친구가 많다. 가만히 있는 것을 못 견뎌서 잘 돌아다닌다. 털털하고 너그러우면서 긍정적이다. 하지만, 한번 화가 나면 아무도 못 말리는 불같은 성격이기도 하다. 시놉시스는 맥주들의 나라 'Malthop(몰트홉)'에서 Hero를 하는 '비로'는 언제나 주위에 친구들이 많은 인기쟁이이다. 매 해마다 'Dionys(디오니스)'에서 열리는 'The King of Alcohol' 경기에서 작년에 타이틀을 거머쥐고 와서 한층 더 인기가 높아진 비로는 올해도 어김없이 엄청난 기대를 받으며 타이틀을 사수하러 디오니스로 향한다.

Colortype

C:0 M:15 Y:25 K:0
C:55 M:60 Y:80 K:55
C:0 M:0 Y:0 K:30
C:0 M:10 Y:75 K:0
C:50 M:55 Y:80 K:40
C:55 M:55 Y:75 K:50

CMYK

K:10
K:85
K:15
K:17
K:70
K:90

Grayscale

색상계획

Sign

Window signage

Bottle & Coaster

Menu board

2. 깡서

- 자신에 대해 질문하기

- 마인드맵 작업하기, 키워드 도출하기

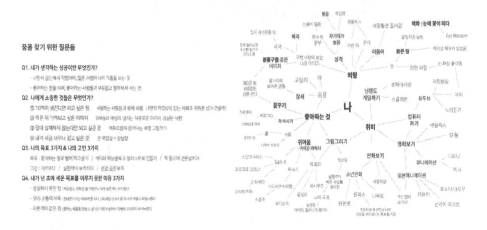

• 자기관찰 스케치(나의 얼굴 관찰하기, 전신관찰하기)

얼굴관찰 스케치

작고 길게 생긴 눈에 가름한 계란형의 얼굴형을 가지고 있다.

• 컨셉에 맞는 다양한 스케치 작업하기

• 그래픽디자인하기

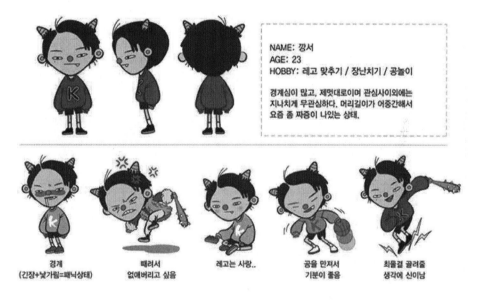

캐릭터디자인

이름은 깡서로 나이 23세이다. 취미는 레고 맞추기, 장난치기, 공놀이이다.
경계심이 많고 제멋대로이며 관심사 이외에는 지나치게 무관심하다. 머리 길
이가 어중간해서 요즘 좀 짜증이 난 상태이다.

3. 매화

• 자기관찰 스케치(나의 얼굴 관찰하기, 전신관찰하기)

얼굴관찰 스케치

• 컨셉에 맞는 다양한 스케치 작업하기

• 그래픽디자인하기

NAME : 매화 / E.B : Eye Blossom
HOBBY :
닌텐도 게임 / 만화책 보기 / 그림 그리기
눈에 붉은 점이 꽃처럼 피워있다 하여 **매화 (Eye Blossom)** 이다.
웃음이 많지만 때론 까칠하다. 감성이 풍부하며 눈물이 많다.
걸어다닐 때 더듬이가 살랑거리지만, 사실 조종하고 있다는 얘기가 돈다.
스스로 생각하는 가치는 '여유'와 '자유'이며 놀기를 좋아한다.
소년만화와 픽사, 디즈니 등 애니메이션 보는것을 좋아한다.

Choi Eun ji

이름은 매화(Eye Blossom)로 닌텐도 게임, 만화책 보기, 그림그리기가 취미이다. 눈에 붉은 점이 꽃처럼 피어있어서 매화이다. 웃음이 많지만 때로는 까칠하다. 감성이 풍부하며 눈물이 많다. 걸어다닐 때 더듬이가 살랑거린다. 스스로 생각하는 가치는 여유과 자유이며 놀기를 좋아한다. 소년만화와 픽사, 디즈니 등 애니메이션 보는 것을 좋아한다.

망당함! 으쓱함! 기분이 좋음 삐졌음 꿈꾸는 중

닌텐도 게임 중 만화책 보는 중 사소한 장면에도 눈물 왈칵 점프 돌아다니길 좋아함

4. B-Ang

- 마인드맵 작업하기, 키워드 도출하기

자신에 대한 마인드맵

컨셉 키워드

'나의 방향성을 찾고 싶습니다'

보기만 해도 내 색깔이 드러나는 것
나만의 아이덴터티가 보이는 작업물

나의 생각이 담긴 작업물

• 자기관찰 스케치(나의 얼굴 관찰하기, 전신관찰하기)

덜 자란듯한 송충이 눈썹

얄팍하게 째져서 간사하게 생긴 눈

처져있어서 졸리게 생긴 눈

뭉뚝하게 생긴 장승처럼 생긴 코

초밥 위의 연어처럼 포개져 있는 입술

계란을 뒤집어 세운 얼굴형

볼살이 없어 원숭이를 닮은 얼굴형

덜 자란듯한 송충이 눈썹에 얄팍하게 째져서 간사하게 생긴 처져있고 졸리게 생긴 눈이다. 뭉뚝하게 생긴 장승처럼 생긴 코와 초밥 위의 연어처럼 포개져 있는 입술에 계란을 뒤집어 세운 얼굴형으로 볼살이 없어 원숭이를 닮았다.

전체적으로 살이 없어 골격이 드러난 형태
상하로 긴 말 형태의 투상

호리호리 하면서 사지가 쭉쭉뻗은 몸집
올어올린 머리, 안경 등이 포인트

나의 전신 최근최근 살펴보기3

관찰 스케치

전체적으로 살이 없어 골격이 드러난 형태로 상하로 긴 말 형태의 얼굴형을 가지고 있다.

캐릭터 스케치

완성 캐릭터

　B-Ang은 외모적으로 큰 키와 마른 몸, 긴팔, 긴다리를 갖은 원숭이의 모
습으로 표현하였다. 고집 강하고 극단적인 까탈스러운 성격이지만, 독특한 나
만의 색깔이 드러나게 색상을 사용하였다.

5. 고민이

- 자기관찰 스케치(나의 얼굴 관찰하기, 전신관찰하기)

관찰하기

외형적 특징은 눈, 코, 입술의 모양이 모두 동그란 편이고 눈썹이 처진 역삼각형 모양이다.

자신에게 다양한 질문하기

내면적 특징은 좋아하는 것보다 싫어하는 것이 더 많고 고민이 많은 편이다. 매사에 나태하고 완벽하지 못한 내 모습에 스트레스가 많다.

- 마인드맵 작업하기, 키워드 도출하기

마인드맵

스케치

최종 캐릭터

　　외형적 특징인 처진 역삼각형 눈썹, 동그란 코, 동그란 얼굴형을 나타냈다. 언제나 고민이 많은 내면적 특성을 표현하고 싶어서, 완벽하지 못한 모습을 어린아이가 크레파스로 그린듯한 느낌의 어설픈 스케치방법으로 표현하였다.

6. 집순이

• 자기관찰 스케치(나의 얼굴 관찰하기, 전신관찰하기)

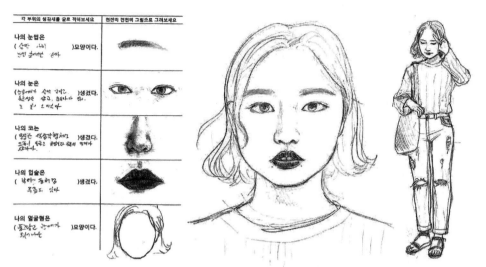

눈은 살짝 아치 모양으로 눈썹 앞머리만 진짜이고 나머지는 그렸다. 눈앞머리가 살짝 각지고 쌍꺼풀은 얇고 눈동자가 작다. 코는 뚱뚱한 역삼각형처럼 생겼다. 입술은 삼각형 모양이고 주름이 많다. 나의 얼굴형은 동그랗고 광대가 튀어나왔다.

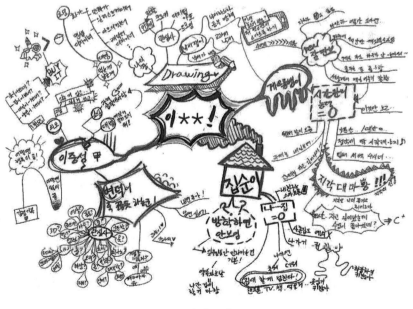

마인드맵

나에 대한 Q&A

컨셉설정

컨셉 키워드로 변덕, 낙서쟁이, 집순이로 선정하고 스케치 작업을 진행하였다.

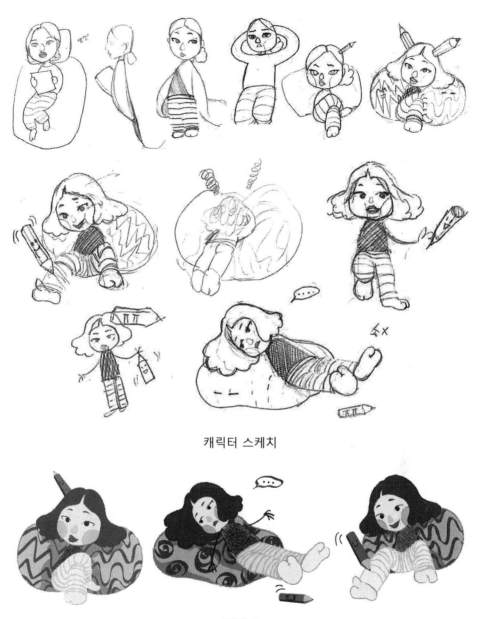

캐릭터 스케치

캐릭터

집순이는 절대 일어서지 않는다. 쿠션과 물아일체 되었다. 손이 없지만 필
요할 때만 연필이 그려주고, 심지어 봄봉도 연필이 그림이다. 쿠션의 무늬로
현재 상태를 알 수 있다. 하지만 끊임없이 낙서를 시도한다.

7. 바코드비둘기

• 자기관찰 스케치(나의 얼굴 관찰하기, 전신관찰하기)

전체적으로 둥근 이미지와 두꺼운 입술, 짙은 눈썹이 특징이다.

• 마인드맵 작업하기, 키워드 도출하기

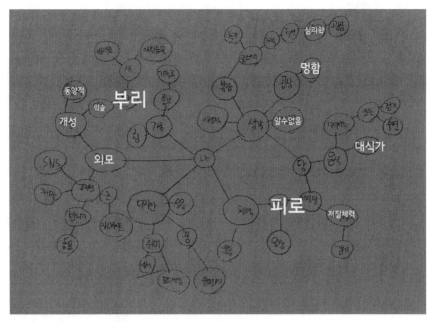

마인드맵

컨셉 키워드로 부리, 피로와 멍함이 도출되었다.

스케치작업

다소 게으르고 둥근 이미지의 닭둘기와 짙은 눈썹을 활용한 스케치 작업이
다.

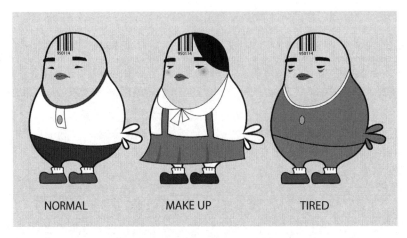

NORMAL MAKE UP TIRED

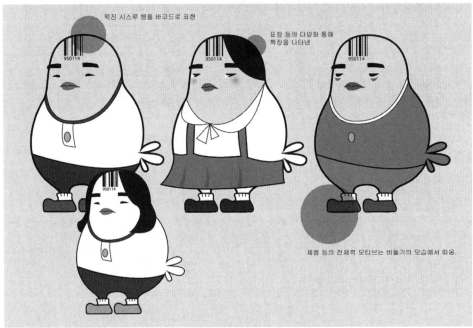

완성 캐릭터

 바코드비둘기이다. 외형적 특징은 떡진 앞머리인 시스로 뱅을 바코드로 표현하였다. 표정 등의 다양화를 통해 특징을 나타내었으며 체형 등 전체적인 모티브는 비둘기의 모습을 가지고 있다.

8. 광대주꾸미

• 자기관찰 스케치, 마인드맵

Q1. 내가 생각하는 성공이란 무엇인가?
- 내가 생각하는 성공의 90%는 나의 만족과 목표를 달성하는 것이고, 10%는 남의 인정을 받는 것이다.

Q2-1. 100억이 생긴다면하고 싶은 일
- 5만원씩 흘리면서 길거리를 걸어 다니기

Q2-3. 절대 실패하지 않는다면 되고 싶은 것
- 주식 부자

Q3-2. 나의 고민
- 구체적인 진로를 못 정함
- 어떻게 하면 과제를 즐기면서 할 수 있을까
- 어떻게 하면 세운 계획을 잘 지킬까

Q2-2. 죽은 뒤 기억되고 싶은 이미지
- 인생 참 잘 살다가는 사람

Q3-1. 나의 목표
- 내가 잘 하는 분야 찾기
- 많고 다양한 것들을 경험하기
- 과제 열심히 하기

Q4. 내가 년 초에 세운 목표를 이루지 못한 이유
- 게을러서
- 시간 여유가 없어서
- 어리석어서

자신에 대한 다양한 질문들

- 키워드 도출하기

키워드로 주꾸미, 흐물거리는, 광대, 음식들이 도출되었다. 광대, 쌍꺼풀이 있는 올라간 눈, 작은 입을 가진 나의 외형과 주꾸미를 결합하여 진행할 것이다.

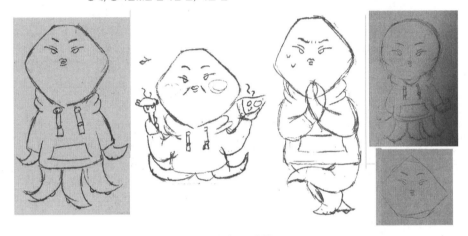

캐릭터 스케치

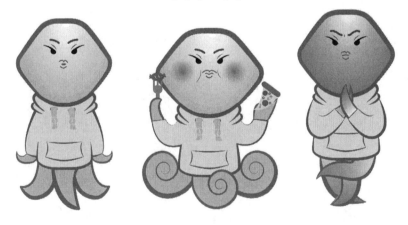

완성 캐릭터

쌍꺼풀이 있는 올라간 눈과 작은 입을 가진 광대가 강한 주꾸미로 흐물거리듯 게으른 성격을 표현하였다.

9. KOOO

• 자기관찰 스케치(나의 얼굴 관찰하기, 전신관찰하기)

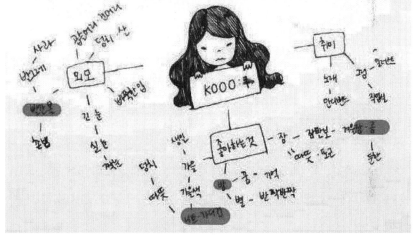

마인드맵

• 키워드 도출하기: 도출한 키워드는 빨간 볼, 따뜻한 니트, 곰돌이이다.

스케치

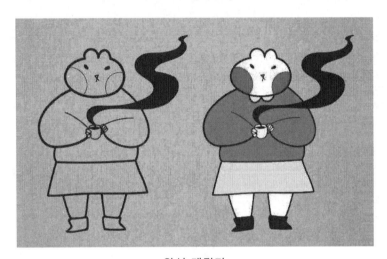

완성 캐릭터

KOOO는 빨간 볼을 가진 잠을 좋아하는 곰돌이다. 니트 옷과 카디건 입는 것을 즐기며, 덩치가 큰 따뜻한 느낌의 자신을 표현하였다.

10. 땅콩이

• 자기관찰 스케치(나의 얼굴 관찰하기, 전신관찰하기)

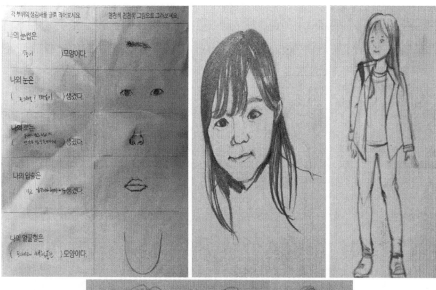

내가 생각하는 성공이란 남의 시선에 상관없이 스스로가 행복하다고 느끼며 사는 것이다. 생을 마감할 때 물질적인 성공보다도 진심으로 행복하게 잘 살았는지가 떠오를 것 같다. 만약 10억이 생긴다면 유학을 가서 배우고 싶은 것을 다 배우고 싶다. 그리고 개인 작업실을 지을 것이다. 내가 죽은 뒤 기억되고 싶은 이미지는 영향력 있는 일러스트 작가이다. 내가 지금 너무나 갖고 싶은 것은 나만의 개성 있는 그림체다. 나의 목표 는 자소서 또는 원화집 출판하기, 일러스트레이터 지망생들의 롤 모델 되기, 부모님께 부끄럽지 않은 자식되기 이다.

- 마인드맵 작업하기, 키워드 도출하기

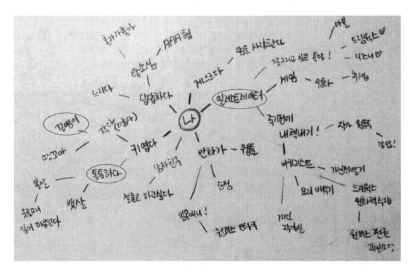

마인드맵

도출된 키워드는 일러스트레이터, 꼬맹이, 통통하다이다. 키가 작아서 가진 별명인 땅콩을 메인 형태로 일러스트레이터의 꿈을 표현하였다. 뱃살과 볼살을 강조하여 통통하게 표현하였다.

캐릭터 스케치

완성 캐릭터

11. 미니매니(MinyMany)

• 마인드맵 작업하기, 키워드 도출하기

그림은 마음을 담기에 다양한 가능성이 있다. 그림은 보고 싶은 것을 담을 수 있다. 어제 봤던 하늘을 다시 보고 싶어서 그리고 오늘 보고 있는 친구의 얼굴을 그리며 웃고 앞으로 보고 싶은 미래를 상상하며 그린다. 사진도 생각과 추억을 담지만 그림은 나아가 마음까지 담을 수 있다. 종이 한 장에 담는 모든 것은 그리는 이의 마음에 따라 다르게 그려지고 표현되고 기억된다.

나에 대한 마인드맵

가장 사랑하는 동물은 햄스터이다. 그들은 귀엽고 겁이 많고 순진하며 사랑스럽다. 그러나 누군가에겐 더럽고 무서우며 징그러울수도 있다. 그림은 이 모든 것을 표현한다. 같은 햄스터를 그리더라도 다르게 그려진다. 햄스터를 싫어하는 사람의 그림에서는 혐오하는 마음만 담을 수 있다. 그렇다고 그들이 사랑스러운 햄스터를 보지 못하는 것은 아니다.

그림의 가장 큰 장점은 여러 사람의 마음을 공유하게 노와주는 것이다. 싫어하는 것을 좋아하게 만들 수도 있고 반대로 맹신하던 것을 비판적으로 바라보게 만들어주기도 한다. 사진과 다르게 그림은 그리는 사람의 마음을 담고 서로 나눌 수 있게 도와준다. 그렇기에 다양하며 가치있다.

• 자기관찰 스케치(나의 얼굴 관찰하기, 전신관찰하기)

나의 모습 관찰하기

나의 모습 스케치

스케치

캐릭터 작업 과정

완성 캐릭터

미니매니(MinyMany)는 선과 도형을 이용하여 깔끔한 느낌으로 표현하였다. 개성이 넘치는 자신을 상징화하였다.

12. 메기

• 자기관찰 스케치(나의 얼굴 관찰하기, 전신관찰하기)

각 부위의 생김새를 글로 적어보세요.	천천히 천천히 그림으로 그려보세요.
나의 눈썹은 (끝쪽여 처지는 북머합)모양이다.	
나의 눈은 (타원에 비해 가로가 길함) 생겼다. 타원형으로	
나의 코는 (콧대가 약하며) 생겼다. 약간 둥근 모양으로	
나의 입술은 (따 최으로 길어는 꽃) 생겼다. 모양으로	
나의 얼굴형은 (사다리꼴 느낌이 두텁함) 모양이다. 이며 좌우 폭도가 약간달라 비여보이는	

얼굴 관찰 스케치

눈썹은 부메랑 모양으로 코 쪽으로 갈수록 숱이 엷어진다. 눈은 동그란 형태로 속쌍꺼풀이 있다. 코는 콧대가 약하며 옆으로 넓은 편이고 입술은 돌출형이며 입을 열었을 때와 아닐 때 길이의 차가 크다. 얼굴형은 턱까지 밑으로 커지는 사다리꼴 모양이다. 얼굴, 몸통, 표정은 다음과 같다.

전신 관찰 스케치

• 마인드맵 작업하기, 키워드 도출하기

자신에 대한 마인드맵

자신에 대해 생각나는 요소들을 생각나는 대로 펼쳐보았다. 자주 나온 단어는 흥, 즐거움, 음악이고 성격과 관련된 단어는 내성적, 이중적, 흥미 관련 단어는 음악, 학교 주변 놀이 문화, 애완동물, 인터넷 등이 있다. 의무적으로 하는 일보다 자기가 원해서 하는 일을 할 수 있도록 노력한다. 인간관계는 내 사람이라 생각되는 사람들에게 많은 노력을 한다. 인간관계의 넓이를 늘려야 한다는 자각이 있다. 삶에 대한 자세는 다른 사람의 입장에 서서 사고하도록 노력하고 지나치게 탐욕하기 보다는 가진 것에 만족하는 삶을 원한다.

스케치

앞서 조사한 내용을 토대로 스케치 진행하였다. 머리 스타일 구현과 몸매 등을 단순화하면서 귀엽게 표현하였다. 생김새로는 입을 벌렸을 때 길이가 긴 점, 수염을 기르는 점, 눈동자가 동그란 점, 얼굴이 넓은 점을 강조하였다. 성격으로는 조용하고 어두운 곳을 좋아하며 혼자 생활하는 점이 메기와 비슷하다고 판단해서 메기의 생김새를 참고해 SD캐릭터화 하였다.

다양한 표현방법 시도

마지막에는 표현을 극단순화시켜 가능한 불필요한 요소들을 제거하고 머리카락만 살려서 디자인하여 완성하였다.

최종 캐릭터

13. 말하지 않는 나무늘보

• 자기관찰 스케치(나의 얼굴 관찰하기, 전신관찰하기)

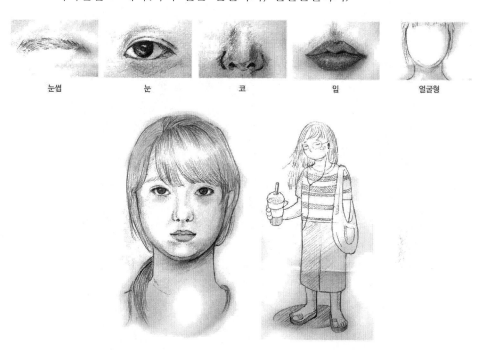

눈썹 눈 코 입 얼굴형

내가 생각하는 성공이란 사랑하는 가족, 친구를 지킬 수 있는 경제력과 열정있게 임할 수 있는 직업이 있는 상태이다. 그래서 주어진 일상의 소소한 행복을 즐기며 내 주변 사람들을 사랑할 수 있는 상태이다. 10억이 생긴다면 하고 싶은 일은 고향에 가족과 반려동물이 함께 살 집을 직접 설계해서 짓고 남은 돈으로는 의미있는 디자이너가 되기 위해 사업을 하거나 공부를 할 것이다. 죽은 뒤 기억되고 싶은 이미지는 따뜻하고 인간적인 사람이었다는 것이다. 절대 실패하지 않는다면 되고 싶은 것은 사람들의 생명을 살리는 디자이너이다. 내가 지금 너무나 갖고 싶은 것은 마당이 있는 완벽한 위치와 설계의 집이다.

나의 목표는 자기관리하자, 미리 행동하자, 가족을 행복하게 하자이며, 나의 고민은 살찐 것, 일을 끝까지 미루는 버릇, 열정을 쏟을 분야를 찾지 못함이다. 년 초에 세운 목표를 이루지 못한 이유는 생각보다 일하느라 바빴고 스트레스를 먹는 것으로 풀어 살을 빼지 못했다. 나의 강점을 확신하지 못해 진로를 정하지 못했다.

• 마인드맵 작업하기, 키워드 도출하기

마인드맵

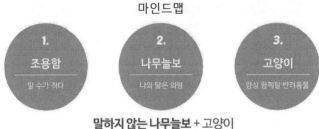

말하지 않는 **나무늘보** + 고양이

컨셉

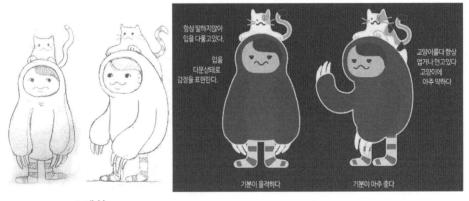

스케치 캐릭터디자인

'말하지 않는 나무늘보'는 조용한 성격으로 말을 아끼며 입을 다물고 있는 표정의 나무늘보이다. 반려동물인 고양이를 항상 업거나 안고 다닌다. 고양이 에게 매우 약하며 아낀다.

14. 드로몽

• 자기관찰 스케치(나의 얼굴 관찰하기, 전신관찰하기)

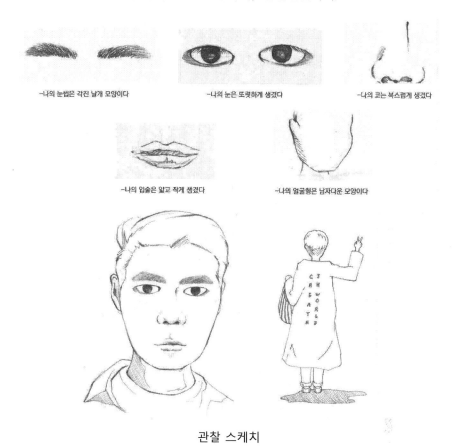

-나의 눈썹은 각진 날개 모양이다

-나의 눈은 또렷하게 생겼다

-나의 코는 복스럽게 생겼다

-나의 입술은 얇고 작게 생겼다

-나의 얼굴형은 남자다운 모양이다

관찰 스케치

• 꿈을 찾기 위한 자신에 대한 질문

내가 생각하는 성공이란 내가 좋아하는 사람들에게 넉넉히 베풀 수 있는 '나' 즉 여유 있는 삶이다. 10억이 생긴다면 여행, 나를 위한 투자, 브랜드 만들기를 하고 싶다. 절대 실패하지 않는다면 문화예술의 아이콘이나 나만의 미술관을 설립하고 싶다. 죽은 뒤 기억되고 싶은 이미지는 그냥 좋은 사람, 인간적인 사람이다. 일과 사람에 대한 욕심쟁이, 배울 점이 있는 좋은 디자이너이다. 지금 갖고 싶은 것은 사업 동료, 건강한 몸, 아이폰이다. 나의 고민은 앞으로의 학업과 취업, 진로이며 학업과 일, 가족이다. 나의 목표는 지금 하는 일에 책임지기, '나'를 브랜딩하기, 내 사람들 만들기이며 내가 년 초에 세운 목표를 이루지 못한 이유는 의지 부족과 의욕 저하, 나 스스로 합리화하기, 구체적인 계획 미비 때문이다.

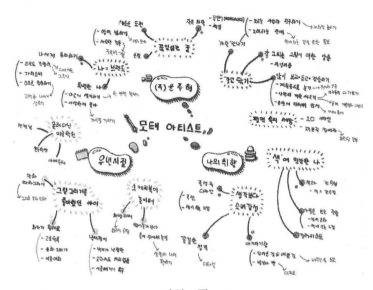

마인드맵

컨셉 키워드

드로몽 DRAWMONG
꿈을 그리는 모태 아티스트 (was born artist)

My name is 'Drawmong'

15. 패션스타부엉이

나의 눈썹은 부리부리한 모양이다

나의 눈은 사나운 소눈 처럼 생겼다.

나의 코는 500원짜리 동전도 들어갈 것 같이 생겼다.

나의 입술은 아프리카원주민 같이 도톰하게 생겼다.

나의 얼굴형은 많이 각진 모양이다.

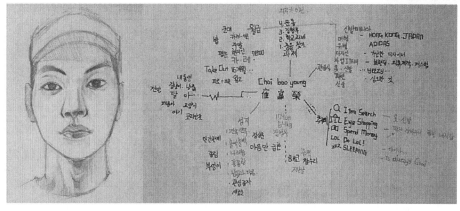

내가 하고 싶은 것들을 하며 사는 것이 성공이라 생각한다. 10억이 생긴다면 옷과 신발에 다 쓰고, 죽은 뒤에는 패션스타로 기억되고 싶다. 패션 브랜드 CEO가 되고 싶고 이지부스트를 너무나 갖고 싶다. 나의 목표는 사업계획 수립하기, 패션 공부하기이다. 고민은 아르바이트, 사업, 휴학이다.

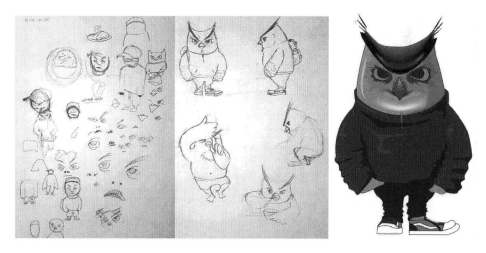

옷과 신발을 좋아하는 부엉이이다. 야행성이라 다크서클이 심하며 옷과 신발을 그 누구보다 사랑한다. 옷이나 신발 관리를 잘하며 패션에 굉장히 신경을 쓰며 다른 사람들의 패션에도 관심이 많다. 관심받는 것을 좋아하지만 자신에 관한 비판 앞에서는 매우 소심한 성격이다.

16. 반전매력 고운

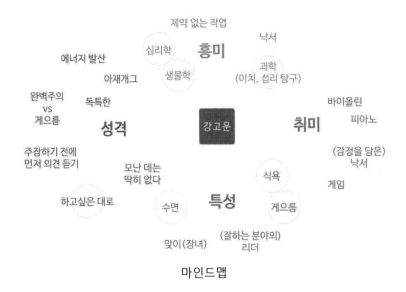

<div align="center">관찰 스케치</div>

내가 생각하는 성공이란 죽기 전에 내가 못한 것들에 대해 큰 후회가 없는 것이다. 10억이 생긴다면 건물을 사고 안정적인 수입원을 만든 후 나만의 브랜드를 만들거나 작품활동을 하고 싶다. 죽은 뒤 그냥 내 모습 그대로 기억되길 바라며 돈 많은 백수가 되고 싶다. 나의 목표는 쉬고 싶을 때 쉴 수 있는 직업이며 나이만 먹은 어른이 아닌, 생각하며 살기, 하고 싶은 것은 하면서 살기이다.

제약 없는 작업
심리학 흥미 낙서
에너지 발산 과학
아재개그 생물학 (이치, 섭리 탐구)

완벽주의 독특한 바이올린
vs 피아노
게으름 성격 강고운 취미

주장하기 전에 (감정을 담은)
먼저 의견 듣기 낙서
 모난 데는 게임
 딱히 없다 식욕
하고싶은 대로 수면 특성 게으름

 맞이(장녀) (잘하는 분야의)
 리더

<div align="center">마인드맵</div>

<div align="center">278</div>

아이디어 스케치

컨셉 키워드는 '반전매력, 식욕과 수면욕 등 본능에 충실한, 탐구하는' 이
다. 본능에 충실한 부분과 '생각없이 살진 말자'는 털끝만큼의 이성이 함께하
는 반전 매력의 고운이다. 하지만 내면에 숨겨진 궁극적인 목표는 고민이나
걱정은 잊고 맛있는 것을 제한 없이 먹는 것이다. 타킷은 고등학생과 대학생
으로 이중인격의 특성을 형태적으로 표현하였다.

캐릭터디자인

캐릭터디자인이너가 되는 방법에 대해 고민해보자.

내가 얼마나 경쟁력 있는 캐릭터를 개발할 수 있는지 스스로에게 반문해보자.

• 전반적인 드로잉 실력이 필요한 창의적인 생각을 자유롭게 표현할 수 있도록 드로잉 실력을 향상시킨다.

• 컴퓨터프로그램을 원활하게 다룰 수 있어야 한다. 물론 수작업으로 작업하시는 분들도 계시지만 전반적으로 기술 환경이 변화하였기에 많은 비중으로 사용되는 프로그램을 익힌다.

• 포트폴리오가 필요하다. 다양한 작업을 통해 자신의 장점과 특색을 찾아가는 것이 중요하다. 국내외 진행되는 다양한 캐릭터디자인공모전을 통해 다양한 시도를 해보는 것도 추천한다.

일반적으로 캐릭터디자인공모전은 다음과 같은 심사기준을 가지고 있다.

• 적합성: 캐릭터로 사용하기에 부적합하거나 위해 요소는 없는가?

• 독창성: 기존의 디자인을 모방하지 않고 고유의 능력과 개성에 의하여 새로운 것을 창조했는가?

• 효율성 및 시장성: 타당한 범위 내에서 다양한 캐릭터디자인으로 사용할 수 있는가?

• 완성도: 질적으로 완성되었는가?

• 심미성: 미적 가치가 우수한가?

그 외 기획성, 창의성, 활용성, 표현력, 흥미성, 창의성 및 완성도 등을 심사기준으로 하고 있다.

캐릭터디자인공모전을 준비하기 위한 팁은 다음과 같다.

• 전 수상작을 분석하자.

• 프로그램을 다루는 능력을 향상시키자.

• 다양한 스타일을 연습하자.

• 다양한 포트폴리오를 제출하자.

자신의 캐릭터디자인을 향상시키기 위한 팁은 다음과 같다.

• 인터넷 커뮤니티를 활용하라. 같은 관심사를 가지고 있는 사람들이 모여 같은 고민을 하고 연구하는 커뮤니티는 매우 많다. 그들과 소통하며 정보를 흡수하기를 권장한다.

• 그림을 거꾸로 빛에 비추어보는 방법도 권한다. 거꾸로 보게 되면 어색한 부분이 명확하게 보일 것이다.

• 다양한 스타일의 그림을 그려라. 오직 한가지의 스타일만을 작업하기보다는 다양한 스타일을 시도해 보자. 그러면 또 다른 자신만의 스타일을 창출해 낼 것이다.

• 모방은 창조의 어머니이다. 기존에 나와 있는 좋은 결과물들을 모방하며 형태와 구조적인 좋은 점을 연습해 보자. 표현의 폭이 넓어짐을 느끼게 될 것이다.

참고 문헌

- 박규현, 제품디자인의 만족요인 형성에 관한 연구, 한양대학교 박사학위논문, 1995

- 이정희, 캐릭터비즈니스의 성공사례를 통한 캐릭터 개발에 관한 연구, 홍익대학교 석사학위논문, 2001

- 이정희, 창의적인 아이디어 발상법의 유형에 따른 캐릭터디자인 개발 방법론, 2021

- 이 책의 참고자료들은 구글과 네이버 검색을 통해 진행되었습니다.

- 캐릭터 개발사례는 한양대학교 디자인 대학 수업결과물을 참고하였습니다.

 최은지(희망이), 이연우(파이어마커스), 김지수(태화샘솟는집), 이재석(레드엔젤), 이나경(미니가든), 구현정(낙농자조금관리위원회), 이나경(루싸이트 토끼), 최용석(보이후드), 조유빈(휴머노이드에게 웃음을), 편지현(이태원지구촌축제1), 김소현(이태원지구촌축제2), 박성민(서울독립영화제), 박은숙(혜룡이), 이은영(티돌스), 유아라(민주의 비건케이크), 오태웅(바스프), 이효근(종로김밥), 김예나(tvN), 박미숙(레이디핑크), 조득례(장수콩나물), 안지원(청소년 심리치료센타), 이정민(멸종동물보호), 곽민경(작은 행복 젤리언), 이혜상(초보 편순이), 이다혜(플라워카페), 원현진(바리공주), 한효진(유기견보호), 이재은(식물재배), 유영(픽시), 임정애(게릴라가드닝), 김희정(버블티), 방새별(봉사활동), 남환희(비로), 강서현(깡서), 최은지(매화), 강범식(B-Ang), 한효진(고민이), 이연우(집순이), 안지원(바코드비둘기), 신주란(광대주꾸미), 구현정(Kooo), 원현진(땅콩이), 이나경(미니매니), 김홍석(메기), 최혜정(말하지 않는 나무늘보), 윤주형(드로몽), 최부영(패션스타부엉이), 강고운(반전매력고운)

1) Guide to Literary Terms: Characters, http://www.enotes.com/literary-terms/character, 2011-07-10

2) 이희승 편저, 국어대사전, 제3판 수정판, 민중서림, 1998, p.3886

3) 박선의, 디자인 사전, 서울 미진사, 1990, p.280

4) 한국콘텐츠진흥원, 2001 캐릭터산업계 동향조사, 서울: 한국문화콘텐츠진흥원, 2002, p.33

5) Mendenhall John, Character Trademarks, Chronicle Books, San Francisco, 1990, p.7

6) Kevin L. Keller, Strategic Brand Management, Prentice Hall, 1998, p.146

7) 임채숙, 브랜드 경영이론, 나남, 2009, p.26

8) 최혜실, 스토리텔링, 그 매혹의 과학, 한울아카데미, 2011, pp.208-209

9) Laurence Vincent, Legendary Brands. Unleashing the Power of Story-telling to Create a Winning Market Strategy, Dearborn Trade Publishing, Chicago, 2002, p.4

10) Ashraf Ramxy, What's in a name?, How stories power enduring brands, in Lori L. Silverman (dir.), Wake me up when the Data is over, 2006, pp.170-184

11) Mendenhall John, 전게서, p.7

12) 하봉준, 광고정보, 1995 11월호, p.37

13) 유기은 외, 2010 해외콘텐츠 시장조사, 한국콘텐츠진흥원, p.9

14) Raugust, K., The Licensing Business Handbook, fourth ed., New York: EMP Communications, 2002, p.3

15) Port, K.L. et al. Licensing Intellectual Property in the Digital Age, North Carolina: Carolina Academic Press, 1999, pp.1-14 기업이 라이선싱사업을 하는 동기요인으로는 크게 마케팅요인, 재정적 요인, 전략적 요인으로 구분하고 있다.

16) Rolf Jensen, The Dream Society, 서정환 옮김, 드림소사이어티: 꿈과 감성을 파는 사회, 한국능률협회, 2000

17) Harrington, C.L. and Bielby, D.D, Construction the Popular: Cultural Production and Consumption, in Harrington, C.L. and Bielby, D.D.(ed.), Popular Culture: Production and Consumption, Oxford: Blackwell Publishers. 2001

18) 미야시타 마코토 저, 정택상 역, 캐릭터비즈니스, 감성체험을 팔아라, 넥서스, 2002, pp.73-76

19) 임학순, 만화캐릭터의 라이선싱사업성공요인과 정책과제, 한국문화경제학회, 2002, p.101

20) Pecora, 1998; Port, K. L., 전게서, pp.1-14

21) Lieberman, A. and Esgate, P., The Entertainment Marketing Revolution: Bringing the Moguls, the Media, and the Magic to the World, New Jersey: Financial Times Prentice Hall, 2002, pp.1-18

22) Port, K.L. et al. 전게서, pp.89-113

23) 박지환, 위기의 한국 낙농업... 그 대안은, 2015.10.28. https://biz.chosun.com/site/data/html_dir/2015/10/27/2015102704438.html

24) 남연희, 남아도는 우유에 흰 눈물 흘리는 유업계, 2015.01.07., http://www.mdtoday.co.kr/mdtoday/index.html?no=248644

25) 스포츠조선, "변화하는 대한민국 커피 문화"송진현 기자. 2012.11.20

26) 머니 투데이 뉴스, "커피전문점과 고급레스토랑 못지않은'실속형 디저트 음료'인기, 강동완 기자. 2013.1.6

27) 위키백과, 게릴라 가드닝

28) www.guerillagardening.org